WRITING AND
ILLUSTRATING
CHILDREN'S BOOKS
세상에서 가장 특별한 어린이 책 만들기

WRITING AND ILLUSTRATING
CHILDREN'S BOOKS

세상에서 가장 특별한 어린이 책 만들기

예경

옮긴이 최 재은

미국의 프랫 인스티튜트와 스쿨 오브 비주얼 아츠 대학원에
서 일러스트레이션을 전공했다. 현재 명지대학교에서 교수로
재직하며 일러스트레이터로 활동한다. LA 일러스트레이터 협
회, 커뮤니케이션 아츠, 그래피스 등의 국제 일러스트레이션
공모전에서 10여 차례 수상했다. 뉴욕타임스, 중앙일보, 브루
클린 어린이 미술관 등을 위해 작업했으며, 저서 《일러스트레
이션》과 역서 《일러스트레이션》이 있다.

세상에서 가장 특별한 어린이 책 만들기

지은이 데스데모나 맥캐넌, 수 손톤, 야드지아 윌리엄스
옮긴이 최재은
펴낸이 한병화
펴낸곳 도서출판 예경

초판 1쇄 인쇄 2009년 9월 8일
초판 1쇄 발행 2009년 9월 18일

출판등록 1980년 1월 30일 제 300-1980-3호
주소 110-847 서울시 종로구 평창동 296-2
 (서울시 종로구 산복2길 3)
전화 (02)396-3040 팩스 (02)396-3044
전자우편 webmaster@yekyong.com
ISBN 978-89-7084-396-4 03650

www.yekyong.com

차례

머리말 **6**

Chapter 1: 어린이 책 만들기

1: 그림책의 아이디어 **10**
2: 목표 시장 **12**
3: 주제 **14**
4: 아이디어 떠올리기 **18**
5: 리서치 **20**

Chapter 2: 아이디어 발전시키기

6: 스케치북 **24**
7: 아이를 관찰하기 **26**
8: 드로잉 스타일과 매체 **28**
9: 자신만의 스타일 개발 **30**
10: 등장인물 개발 **32**
11: 비율 **36**
12: 표현 **38**
13: 움직임 **40**
14: 아기들 **42**
15: 소년과 소녀 **44**
16: 성인 **46**
17: 의인화 **48**
18: 형상과 배경 **50**
19: 틀과 테두리 **52**

Chapter 3: 스토리텔링

20: 이야기의 구조 — 56

21: 대화 쓰기 — 58

22: 독자에게 겸손할 것 — 60

23: 작가의 음성 — 62

24: 관점 — 64

25: 도입 — 66

26: 결말 — 68

27: 대상 연령 — 70

28: 소설 — 72

29: 그래픽 소설 — 74

30: 페이지의 활력소 — 78

31: 진행 속도와 흐름—스토리보드 — 82

32: 더미북 — 88

33: 색채 이론 — 92

34: 색채 디자인 — 96

35: 페이퍼 엔지니어링 — 98

36: 노블티북 — 100

37: 책의 표지 — 102

Chapter 4: 논픽션

38: 논픽션 시장 — 106

39: 일러스트레이션과 논픽션 — 108

40: 다양한 연령대를 위한 글 — 110

41: 창작 논픽션 — 112

Chapter 5: 매체와 기법

42: 테크닉 갤러리 — 116

43: 반투명 재료 — 118

44: 라인 앤 워시 — 124

45: 건식 재료 — 126

46: 흑백 — 130

47: 혼합 매체와 콜라주 — 132

48: 디지털 매체 — 136

49: 더미북 만들기 — 138

Chapter 6: 전문적인 작업

50: 작업 생활 — 146

51: 저작권과 라이센싱 — 148

52: 작품을 보여주기 — 150

53: 작품 의뢰 — 152

용어해설 — 154

찾아보기 — 156

머리말

그림책은 어린이들을 상상의 세계로 이끌고 글로 쓰인 언어와 현실 세계와의 연관성에 대해 소개한다. 어린이들의 마음을 사로잡고 즐겁게 하며, 책에 대한 사랑을 평생 지속할 수 있게 하고, 탐구적인 독서방법을 길러준다.

CRASH COURSE

어린이 책 작가와 아티스트 연감
A&C Black
매년 발행되는 이 연감은 저작권보호법, 작품 보내는 방법, 담당자의 최신 리스트 등 생생한 정보를 제공한다.

● 독자를 사로잡는 방법

어린이들은 책을 읽어주는 것을 좋아하지만 스스로 책을 읽는 것도 좋아한다. 두 가지 경험 모두 가치가 있다. 책을 읽어준다면 어린이들은 소리로 듣고 동시에 그림을 볼 수가 있으며, 혼자 읽는 경우엔 자유롭게 상상하며 스스로 이야기를 구성할 수 있다.

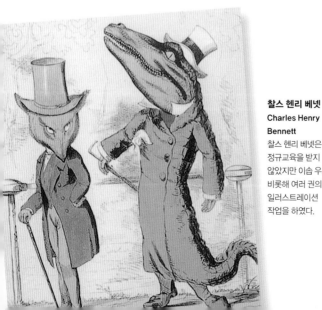

찰스 헨리 베넷
Charles Henry Bennett
찰스 헨리 베넷은 정규교육을 받지 않았지만 이솝 우화를 비롯해 여러 권의 일러스트레이션 작업을 하였다.

● 목적에 맞추기

그림책은 어른과 어린이가 책에 대해 대화를 나눌 수 있는 장을 제공한다. 어린이들이 이해하지 못하는 단어를 설명하거나 글이나 그림의 재미있는 내용에 대해 함께 이야기할 수도 있다. 무엇보다 책은 교육의 "안전지대"로 어린 독자들간의 이해를 돕고 모두가 공감하는 상상의 세계를 보여준다.

좋은 책은 감동을 남기고 교육적으로 안전한 환경을 조성한다. 하지만 모든 어린이 책이 이로운 것은 아니라는 점을 명심해야 한다. 만약 책이 독자들을 만족시킬 수 없고, 냉소적이거나, 또는 구태의연한 시나리오에 따라 전개된다면, 작가는 다음에 판매할 책에 대해서 걱정하게 될 것이다.

아서 버뎃 프로스트
Arthur Burdett Frost
1851년 필라델피아에서 태어났다. 그는 브러 래빗 Brer Rabbit 등 동물과 인물의 일러스트레이션으로 잘 알려져 있다.

어린이 책 출판계는 많은 요인들에 의해서 영향을 받는다. 즉 좋은 스토리, 아름다운 일러스트레이션, 그리고 교육적인 효과 등이 책을 출판하는 데 결정적인 역할을 한다. 일단, 출판사들의 우선적인 관심사는 시장에서 책의 성공이다.

● 어린이 책은 누가 사는가?

어른들은 다양한 이유로 어린이 책을 구매한다. 교사나 도서관 사서들은 특정 요건과 기준을 가지고 있다. 이들은 교육 커리큘럼과 주어진 예산에 맞춰 책을 선택한다. 생일 선물로 책을 구입하고자 하는 친척, 조부모들은 오랫동안 소중히 간직될 특별한 책을 구매하곤 한다. 쇼핑에 지친 부모들은 단지 즐겁고 기분을 전환할 수 있는 것을 원할 수도 있다. 부모와 어린이는 잠자리에서 읽을 책을 고르기 위해서 서점에 갈 수도 있으며, 이것은 그들 모두에게 기쁨을 준다.

출판사에서는 어린이 책을 팔 수 있는 별개의 시장이 존재한다는 것을 인식하고 있으며, 그들이 출판하는 책의 금전적 이윤을 모니터링하고 평가하는 업무를 담당하는 마케팅 부서를 두고 있다.

어린이 책에 대한 아이디어를 낼 때 이러한 영리적 요구사항을 이해하는 것이 도움이 될 것이다. 또한 독자와 당신의 아이디어가 어느 시장에 적합한가를 파악하는 것이 책을 출판하는 데 있어서 큰 도움이 될 것이다.

CRASH COURSE

《마법 이야기》

브루노 베텔하임Bruno Bettelheim, 크노프, 1976
동화가 아이들의 심리적 발달에 어떻게 도움을 주는지를 이해시키는 키 텍스트다.

《마법의 주문: 서양 문화의 놀라운 동화들》

잭 자이프스Jack Zipes, 펭귄, 1992
스토리의 사건과 구조가 시간이 지나며 어떻게 달라지는지를 보여주는 동화 컬렉션이다.

동화 컬렉션;

- 그림형제 The Brothers Grimm
- 한스 크리스티안 안데르센 Hans Christian Andersen
- 마더 구스 Mother Goose

동화는 늘 흥미롭다. 위의 이야기들을 읽고 당신만의 동화를 써보시오.

● 글로벌산업

어린이 그림책 산업은 전 세계적 관심사다. 출판사들은 이윤을 극대화하고, 개별 책의 제작비용을 절감하기 위해서 외국의 출판사들과 공동출판(co-edition)하고자 노력한다. 매년 출판사들은 어린이 책의 세계적인 트렌드에 관한 최신 정보 입수하고 상호간의 비즈니스를 위해 이탈리아 볼로냐 국제아동도서전에 모인다. 만약 어린이 책 작가가 되는 일에 관심이 있다면 이러한 국제 행사에 참가해 볼 만하다.

볼로냐 국제아동도서전Bologna Children's Book Fair
출판사들과 관련업체가 참가하는 큰 국제 행사. 여기에서 어린이 책 세계의 풍부한 최신 정보와 아이디어 자료를 얻을 수 있다. 볼로냐 국제아동도서전의 정보는 아래 웹사이트에서 확인할 수 있다.
www.bookfair.bolognafiere.it

당신이 목표하는 시장에 대해서 생각하라
귀엽고 작은 캐릭터는 "그림책" 독자들에게 강하게 어필한다(12페이지 참조).

어린이 책
만들기

어린이 책 입문_ 목표하는 시장에 대한 이해에서부터

가능한 주제에 대한 일반적 고찰까지,

브레인 스토밍과 아이디어 조사를 위한 방법론을

개발하는 데 도움을 준다.

1 그림책의 아이디어

그림책은 어린이와 어른들에게 어떤 것을 함께 공유하며 즐길 수 있는 기회를 준다. "책이 주는 느낌"은 그 책을 읽은 독자들 마음속에 남는데, 당신의 상상과는 달리 다양한 모습일 수 있다.

그림책은 단순한 것, 즉 꾸며진 이야기로 보일 수 있다. 사실, 그림책은 여러 가지 표현 방법을 포함하고 있고, 복합적인 의미를 담고 있다. 그림책이 어린이들에게 '의미하는' 바는 일러스트레이션이 곁들여진 이야기 그 이상이다. 어릴 적부터 어린이들은 어떤 책인지, 어떻게 책을 잡는지, 페이지를 넘기는 순서, 그리고 어떻게 읽는지를 배운다. 먼저 그림을 보고 나중에 글자를 읽는다는 식으로 말이다. 그림의 형상은 "사실적"일 수도 있고 완전히 그래픽적일 수도 있다. 형상과 색채는 책 전체에 걸쳐서 패턴을 형성하고, 의미를 이끌어내는 모티프가 된다. 흰 여백은 내용을 의미할 수도 있고, 어린이들에게 정신적으로 "공백을 메울 것"을 요구하는 역할을 할 수 있다. 일러스트레이션은 텍스트에 담긴 정보를 확장시킬 수도 있는가 하면, 때때로 다른 이야기를 보여줄 수도 있다. 이야기 되어지는 것과 보여지는 것 간의 이러한 긴장상태는 그림책을 독특하고 흥미로운 그래픽 표현 형태로 만든다.

《스투엘피터Struwwelpeter》
작가이자 일러스트레이터인 모리스 센닥은 하인리히 호프만의 《스투엘피터》를 역사상 가장 아름다운 그림책으로 꼽는다. 이처럼 오래된 그림책 형식의 예를 (1845년) 보고 우리가 생각하기에 오늘날 혁신적인 디자인이라고 여기는 것들과 비교해보는 것은 흥미롭다. 교훈적인 이야기의 전경을 창조하기 위한 흰 여백, 타이포그래피, 테두리 장식의 사용은 매우 "모던"하여 상상의 세계를 이끌어내고 책 외양에 주목하게 한다.

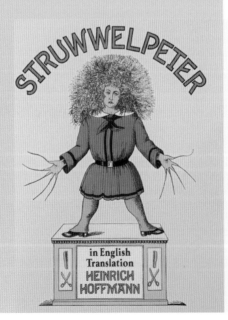

시도해 보자

자신의 그림책을 만들기 전에 그림책들이 어떻게 작용하는지를 유심히 살펴볼 필요가 있다. 당신이 좋아하는 한 가지 예를 가지고, 그림과 글이 어떻게 조화를 이루는지를 분석하라. 책의 시각적 언어에 대해서 연구하라. 레이아웃을 그려보고 성공적인지 자문해보라. 타이포그래피가 그래픽적으로 표현되었는가? 어린이들이 책을 이해하는 데 도움을 주고 있는가, 아니면 책을 읽는 것을 방해하고 있는가? 이 책이 독자에게 적절한가? 그렇게 생각하는 이유는 무엇인가?

어린이들만이 바라볼 수 있는 상상의 친구들로 어린이들에 관한 이야기를 만들어내는 것은 흥미로운 일이다. 일러스트레이션이 어린이의 현실 인식과 실제 현실간의 차이를 어떻게 전달할 것인가를 고려하라.

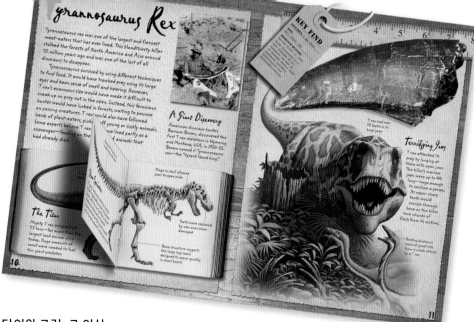

CRASH COURSE

《글과 그림_어린이 그림책의 내러티브 아트》

페리 노들먼 Perry Nodelman, 조지아 유니버시티 프레스, 1988

이 책은 그림책이 어린 독자들과 소통하는 방법을 설명하고 분석하는 데 있어서 중요한 역할을 한다.

《앨리스의 지하세계 여행》

루이스 캐럴 Lewis Carroll

널리 알려진 어린이 책인 《이상한 나라의 앨리스》의 초고는 일러스트레이터인 테니얼을 위한 스케치와 함께 주석이 많이 달려 있었다. 찰스 도그슨(루이스 캐럴)은 이미지를 텍스트와 어떻게 연관시켜야하는지에 대한 명확한 아이디어를 가지고 있었다.

● 단어와 그림, 그 이상

일러스트레이션은 본문을 좀 더 깊이 파악하게 하지만, 책의 메시지를 제대로 전달하기 위해서는 책의 형식, 인쇄용지, 심지어 잉크 냄새도 중요하다. 어린 시절에 접했던 책에 대해서 생각해보자. 그 당시 책의 촉감은 아직도 기억의 일부분으로 자리할 것이다. 그림책의 전체적인 큰 그림을 그릴 때, 책의 분위기는 단어와 그림만이 아니라 책 전체에 대한 경험 속에서 구성된다는 점을 명심해야 한다.

촉감적 이미지
책은 서로 영향을 미치며, 여러 다양한 방법으로 정보를 전달할 수 있다.

주요 순간을 그려내기
일러스트레이션은 주요 순간에서 스토리의 액션과 더불어 드라마적 요소와 내러티브의 놀라움을 보여주어야 한다.

● 아이디어 소통하기

그림책을 만들기 위한 구상을 시작할 때, 책은 단어와 그림이 결합된 것이라는 점과 이들 모두는 책의 진만직인 메시지와 분위기를 전달하는 데 있어서 똑같이 중요하다는 사실을 명심해야 한다. 만약 당신이 글 쓰는데 자신이 없거나 자신이 쓴 이야기를 그림으로 충분히 표현할 수 없다고 생각하는 경우에는, 다른 사람과의 협력을 고려해볼 수 있다. 하지만, 책 전체의 큰 그림을 전개하고, 본문을 기획하는 동시에 아이디어를 떠올리고, 이야기 전개가 바람직한지를 테스트하기 위해서 작은 더미북(138페이지 참조)을 만들어보는 것은 가치 있다. 그림책을 만드는 일은 영화 장면을 만들어내는 일과 일부 유사한 점이 있다. 즉 시점, 구도, 중요 프레임 강조와 같은 유사한 점이 존재하는 것이다. 당신은 그림책을 효과적으로 편집되고 압축된 스토리보드라고 생각할 수 있다.

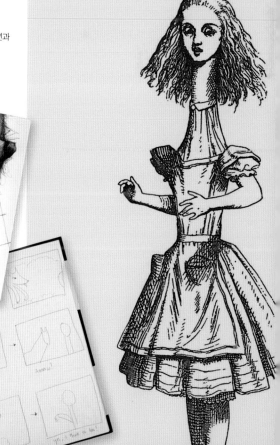

2 목표 시장

목표하는 독자와 관계를 맺는다는 것은 이들이 인식할 수 있고 이해할 수 있는 언어와 그림으로 커뮤니케이션 한다는 것을 의미한다. 어린이들의 주의집중시간, 걱정, 관심사는 매우 다양하다. 그림책은 연령으로 범주를 구분할 수는 있지만, 일반화하는 것은 어렵다(아래 참조).

독특한 특성을 갖지만 보편적으로 어필할 수 있는 캐릭터와 스토리를 만들어내기 위한 노력의 일환으로, 작가와 일러스트레이터는 종종 상투적이고 진부한 표현에 의존하곤 한다. 이런 점은 독자로서의 경험보다는 책을 만드는 사람의 사고방식을 더 많이 반영하는 것이다.

예를 들어서, 슬리퍼를 신고 있고 가디건을 입은 백발의 할머니가 뜨개질을 하고 있는 모습은 매우 전형적이다. 하지만 아이들이 생각하기에 자신의 할머니는 아직 젊고 열정적이며 매력적인 여성일지도 모른다. 나이, 젠더, 인종 또는 장애에 대한 일반적 태도를 강화할 것인가 아니면 도전할 것인가는 당신에게 달려있다. 단지, 편리한 시각적 전달법이라고 생각하는 것을 다른 사람은 공격적이고 모욕적으로 여길 수 있다는 점을 기억하라.

이야기 책 세계의 규범은 아이들이 자신과 자신을 둘러싸고 있는 사람들에 대한 생각을 키워나가는 것에 강력하게 영향을 미친다는 점을 항상 명심하도록 하라.

고정관념을 깨뜨려라
아마도 중년 여인들은 트위드 옷을 입을 것이다… 하지만 이 여성들이 그러한 옷을 입는다면 키우는 애완동물도 마찬가지로 트위드 옷을 입는다고 생각하라.

어린이의 연령대와 그에 적합한 책들

- **0세 – 3세** : 보드북, 색다른 책
- **3세 – 5세** : 그림책, 알파벳책
- **5세 – 7세** : 그림책, 초급 읽기책, 컬러 스토리북
- **7세 – 9세** : 흑백 스토리북, 소설, 만화
- **9세 – 11세** : 단편소설, 시, 소설, 그래픽 소설
- **11세 이상** : 청소년을 위한 소설

일부 책들은 나이와 관련된 범주의 선입견에 도전장을 내민다. 예를 들어, 소위 '마지못해서 책을 읽는 사람'을 위한 책은 단순한 언어로 쓰이고 나이 많은 사람들의 마음을 사로잡을 수 있도록 일러스트레이션이 그려져 있다.

● 어린이의 취향

텔레비전, 책, 또래 친구들의 영향과 어른들의 태도가 아이들의 취향에 영향을 미칠 수 있기는 하지만, 모든 어린이는 독특하다. 비록 출판업계에 "핑크는 소녀들을 위한 것이고 해적은 소년들을 위한 것"이라는 태도가 만연해 있으나, 성별 구분 없이 모두에게 어필할 수 있는 캐릭터를 창조하는 것이 가능하다.

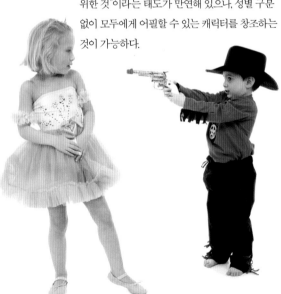

젠더 프로그래밍
여자아이들은 발레를 좋아하고 남자아이들은 카우보이 놀이를 즐긴다는 생각에 동의하는가? 이러한 고정관념에 내재한 가치를 인식하고, 당신이 어떤 생각을 작품에서 지지할 지를 결정하는 것이 바람직하다.

● 첫 경험

자신의 어린 시절 "첫 경험" 즉, 처음으로 치과, 학교에 가고, 불량배들과 대적하고, 애완동물이나 친척의 죽음을 견뎌내고, 아기가 어떻게 태어나는지를 배우는 것 등을 생각해보고, 유년시절 있었던 중요한 경험에 대해서 떠올려보라. 이런 많은 사건들이 아이에게는 중요한 문제일 수 있으며, 이야기 책을 읽어본다는 것은 다른 사람들의 견해에 대해서 논하고 들어볼 수 있는 기회를 준다.

● 더 나이 든 아이들

더 나이 든 아이들을 그릴 수 있다면, 포트폴리오에 흑백 일러스트레이션을 포함시켜라. 그러면 당신은 이야기 책과 논픽션에 대한 인세를 받을 수도 있다. 또한 마지못해 책을 읽는 독자들을 위한 어린이 책 일러스트레이션 시장이 존재하며, 더 나이가 든 주인공이 등장하지만 문장이 그리 많지 않은 이러한 시장에서는 만화 스타일의 스토리보딩이 더욱 중요한 역할을 담당한다.

역할 묘사하기
이 여인의 역할은 무엇일까?
아내, 어머니, 딸, 직장여성
또는 이 모든 역할을 다
포함할 수 있을까?

트위드 또는 스니커즈?
수잔 챈들러Susan Chandler와 엘레나 오드리오솔라Elena Odriozola의
《야채 풀》의 일러스트레이션에서, 역동적이고 건강한 나이 든 여성의
모습은 연약한 할머니의 전형적 모습과 크게 다르다.

시도해 보자

행복한 가족

■ 많은 그림책들은 가족의 일상적인 생활 모습을 담고 있지만, 전형적인 4인 가족은 현실세계에 존재하는 유일한 형태의 가족 모습이 아니라는 점을 명심해야 한다.

■ 가족 구성원의 모습을 보여주는 카드 세트를 만들어라. 각 세트에는 최소한 한 명의 부모, 한 명의 아이 그리고 한 명의 나이 든 어른이 있어야 한다. 이 카드들은 "현실적"일 필요는 없으나, 민족적 또는 은유적이든지 간에 공통된 "문화"를 가지고 있어야 한다. 예를 들어, 이들은 인디언이거나, 영웅이거나 아니면 둘 다일 수도 있다!

■ 각 카드의 뒷면에 등장인물의 프로필, 관심사, 또는 그들의 성격 등을 써놓아라.

■ 이 프로젝트를 통해서 우리가 서로 다른 연령, 성별, 문화를 가진 집단을 묘사하는 방법과 가족 내에서 역할에 대한 우리들의 인식에 대해서 생각해볼 수 있다.

읽을 꺼리

《소녀, 소년, 책, 장난감: 어린이 문학과 문화의 젠더Girls, Boys, Books, Toys: Gender in Children's Literature and Culture》
비벌리 라이언 클라크Beverly Lyon Clark, 마가렛 R 하이고넷 Margaret R. Higonnet, 존스 홉킨스 유니버시티 프레스, 2000
이 책은 어린이 문화를 둘러싸고 있는 이슈들과 용어들을 페미니즘적 시각으로 소개하고 있다.

3 주제

어린이들을 위한 이야기는 일반적 주제로 분류될
수 있다. 이러한 이야기들은 아기가 태어났을 때
느껴지는 모순적 감정들과 같이 아이들이 성인의
입장에 서서, 이해하기 어려운 경험들을
강조하기도 한다.

● 전형과 원칙

이야기는 경험의 특정 측면을 토대로 할 수도 있다. 내용 범위가
무궁무진할 때, 이러한 경향은 작가의 열정을 꺾을 가능성이 있다.
이야기의 문법에 관한 많은 저술이 있으며, 수많은 책들이 이야기가
어떻게 진행되어야 하는가에 대한 공식과 구조적 조언을 하고 있다.
칼 융이나 전형적 문학 비평은 이야기를 '모험의 매력', '소명의 거부',
'한계 테스트' 등과 같은 문구와 연계하여 바라본다. 이러한 것은
당신이 쓴 글을 분석하는 데 도움이 될 수 있지만, 규칙에 얽매일
필요는 없다.

이런 모든 것들이 하나의 문장으로 요약될 수 있다. "이야기는 시작,
중간, 끝을 가지고 있어야 한다." 지나치게 설교적인 원칙으로
인해서 이야기하는 것 자체가 방해 받아서는 안 된다. 당신의
생각이 진심을 담고 있고 이야기가 진정한 감정적 핵심을 가지고
있다면, 도식화된 화려한 수사보다 더욱 매력적이고 효과적일
것이다.

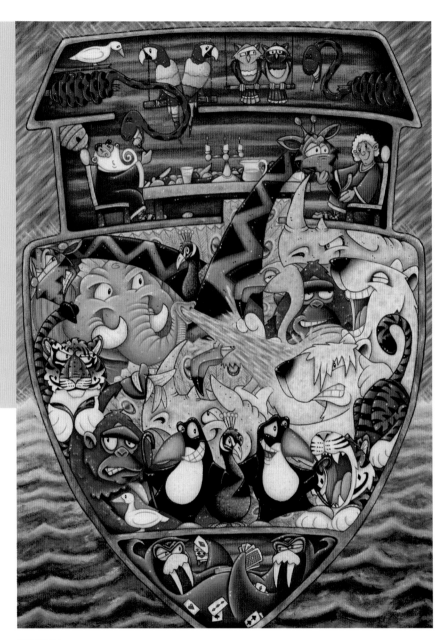

문화적 주제
이야기들은 세대를 거쳐 전해지며, 우리들의 공통된 문화적 정체성의
일부가 된다. 이러한 이야기들 중 많은 것들이 얼마나 유사한지를
알아보는 것은 흥미로운 일이다. 예를 들어서, 얼마나 많은 다양한 홍수
이야기들을 발견할 수 있겠는가?

●오래된 이야기

오래된 이야기들, 신화, 전설 중 일부는 내면의 심리적 갈등을
구체적인 용어로 표현하기 위한 욕구에서 등장한 것이었다.
주인공, 괴물, 신들의 이름은 일상용어로 동화되었으며, 이제는
전형적인 상황을 묘사하는 데 사용된다. 예를 들어서, '
오이디푸스 콤플렉스', '에로스와 프쉬케' 또는 '에코와
나르키소스'와 같은 것이 그러한 것들이다. 그리스 신화를
읽어보고, 오늘날에도 여전히 그 감흥이 느껴지는 주제와
생각들에 대해서 생각해보라.

신화
신화는 상징적/우화적 형태로 표현된 문화의
수용된 지혜를 모아놓은 것이다. 신화는 종종
초자연적 주인공의 모습을 담고 있으므로,
전형적인 인간적 상황을 표현한다.

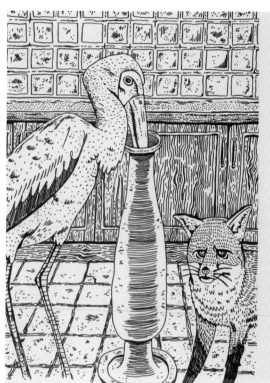

은유
이야기가 "위장된 것"으로 묘사되는 경우,
은유법(사물을 다른 것들의 견지에서
이해하는 것)이 일반적으로 사용된다. 가장
오래된 우화의 작가인 이솝은 인간의 행동과
보편적인 도덕적 딜레마를 표현하기 위해서
동물 주인공을 사용한다.

여우와 황새
여우와 황새 이야기는 동물들을 등장시켜
특정 상황에서의 딜레마를 나타냄으로써
인간행동을 은유적으로 표현하고 있다.
여우는 긴 호리병에 든 음식을 먹을 수 없고,
황새는 접시에 담긴 음식을 핥아먹을 수 없다.
이 이야기는 차이와 독단적인 관계를 풍자한
것이며, 매우 재미있는 이야기이다.

시도해 보자

이솝 우화
이솝 우화 전집을 읽어보고, 각각 이야기가
암시하는 도덕적 주제를 나열해보라. 일부
우화는 한 가지 이상의 주제를 가지고 있을
수도 있다. 이러한 것이 바로 이야기를
재미있게 만드는 것이다. 즉, 복합적이고
다방면에 걸친 문제가 매우 단순한
방법으로 제시될 수 있다.

어린이 책의 고전적인 주제

- **용기**: 모험; 두려움 극복; 자신이 아무 것도 아니라고 생각하던 상황에서 힘을 발견하는 영웅.

《히컵: 뱃멀미를 하는 바이킹》, 크레시타 코웰Cressida Cowell, 호더 칠드런스북, 2001

- **우정**: 서로가 나누고 도와주는 일.

《프란시스의 가장 좋은 친구》, 러셀 호반Russell Hoban, 레드 폭스, 2002

- **상실**: 이 흔한 주제는 아이들 사이에 존재하는 주요 걱정을 반영하는 것이다. 조부모를 여의는 것과 같은 큰 일일 수도 있고, 장난감을 분실하는 것과 같이 일상에서 흔히 일어나는 일일 수도 있다. 하지만, 그 내면에 있는 근심걱정은 동일하다. 잃어버렸던 것을 결국 발견하는 순간은 단순하고 중요한 줄거리를 만들어낼 수 있다.

《잃어버린 것》, 숀 탠Shaun Tan, 로시안 칠드런 북스, 2000

- **성장**: 변화를 받아들이는 것. 원하는 것을 언제나 손에 넣을 수는 없다는 것과 기다릴 줄 알아야 한다는 것, 그리고 이성에 대한 태도가 바뀐다는 것을 의미한다.

《아낌없이 주는 나무》, 쉘 실버스타인Shell Silverstein, 하퍼콜린스, 1964

- **소속**: 아이들은 순응자이고, 집단에 속하는 것에 관한 이야기를 즐긴다. 하지만, 이러한 욕구는 섬세하게 표현될 필요가 있다. '차이점'이라는 관련된 주제는 이울리지 못하는 것에 대한 걱정을 나타낼 수도 있으며, 인내심을 키우는 데 도움이 되는 방법일 수도 있다.

《요코》, 로스메리 웰스Rosemary Wells, 휘페리언 북스, 2001

- **분노**: 자신만이 감정을 가지고 있는 것이 아니라는 점을 아이들에게 보여주기 위한 중요한 주제이며, 통제력 상실 너머의 모습을 시각화하는 방법이다. 아이들은 부당함에 민감하게 반응하며, 종종 이러한 상황에서 자신이 통제력을 잃는다는 것을 알고 있다.

《화가 난 작가》, 하이어윈 오람Hiawyn Oram, 레드 폭스, 1993

《야생동물은 어디에 있나?》, 모리스 센닥Maurice Sendak, 하퍼&로우, 1963

- **질투**: 분노와 관련된 주제이지만, 좀 더 구체적인 주제이다. 동생이 새로 태어남에 따라서 생겨나는 감정을 표현한 많은 책들이 있다.

《진저》, 샬롯 보아케Charlotte Voake, 워커 북스, 1998

- **사랑**: 누군가를 사랑하고 사랑 받는 것은 행복한 유년시절에 필요한 것이다. 그림책은 이러한 것을 나눌 수 있는 계기와 수단 모두를 제공한다.

《너를 얼마나 사랑하는지 맞춰봐》, 샘 맥브래트니Sam McBratney, 캔들윅, 1996

질투심 해결
《진저》에서, 고양이는 새로운 새끼 고양이의 등장으로 화가 나지만, 결국은 새끼 고양이를 받아들이고 친해진다. 이것의 주제는 '질투'이며, 이 주제는 일러스트레이션과 본문 간의 상호작용을 통해서 조용하고 해학적인 분위기에서 해결된다.

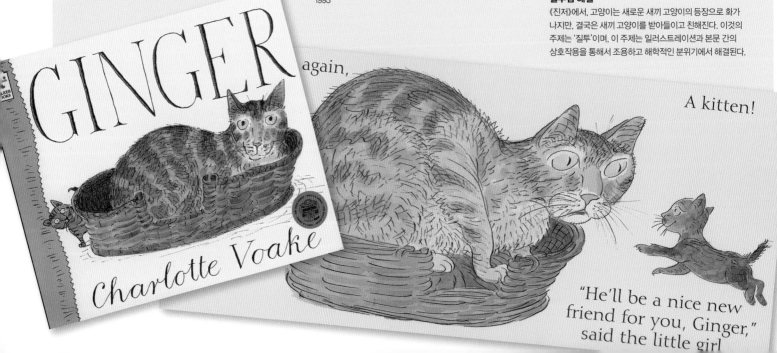

again,

A kitten!

"He'll be a nice new friend for you, Ginger," said the little girl

아이디어 실험

아이들과 워크숍을 개최하는 것은 충분히 가치가 있다. 워크숍을 통해서 받을 수 있는 피드백은 책의 아이디어를 위해 매우 소중한 것이다. 학교를 방문하거나 학생들이 당신의 학습 환경을 접할 수 있게 함으로써 함께 이미지를 만들고 책의 성공요인에 대해서 이야기를 나누는 것도 좋다.

사례 연구 1

어린이 책 출판을 위한 일러스트레이션을 공부(NEWI)하는 학생들이 지역에 있는 학교에서 함께 워크숍을 개최한다. 이들의 목표는 개념과 정보를 사용하여 등장인물을 그려내는 아이들의 '시각적 능력'을 테스트하는 것이었으며, 여기에서 아이들은 이야기를 만들어내기 위한 기초로써 등장인물을 사용했다. 이 연구를 통해서 어떻게 아이들이 문장이 없는 이미지로부터 개념정보를 해석해낼 수 있는지에 대한 결론을 도출할 수 있었다. 아이들의 시각적 능력은 고도로 발달되어 있지만, 학교 커리큘럼에서 충분히 활용되지 않는 경우가 종종 있다. 이 프로젝트는 몇 가지 연구의 기반을 형성할 수 있는 정보를 제공하였다.

사례 연구 2

또한 NEWI 학생 집단은 아이들과 협력하여 '하루 만에 서커스' 라는 작품을 만들어냈으며, 단편 애니메이션을 만들기 위해서 자신들이 서커스에 대해서 알고 있는 것을 아이들과 공유하고 정보를 제공하였다. 그리고 나서, 아이들은 자신들만의 '엉뚱하고 재미있는 서커스'를 만들었으며, 모든 등장인물들에게 이름을 붙여주었다. 이러한 방식으로 아이들과 협력함으로써 얻은 편익은 막대하다. 아이들의 무의식적 반응을 활용하여 당신이 언급한 특정 주제나 아이디어에 대해서 얼마나 열정적인 반응을 보이는지를 측정할 수 있다.

사례 연구 3

일부 학생들은 학교에서 워크숍을 운영하였으며, 여기에서 이들은 현재 진행 중인 이야기 개발에 대한 연구를 아이들에게 제시하였다. 아이들은 학생들에게 일러스트레이션과 이야기 아이디어에 대한 피드백을 해주었다. 일부 의견이 모든 의견을 대변하는 것은 아니라는 점을 명심할 필요가 있지만, 이러한 방식은 아이들의 의견을 수렴하는 데 유용하다. 아이들의 의견은

어린이들을 위한 활동
워크숍 활동을 통해서 아이들의 창의력을 활용하는 것은 아이들의 선호도를 확인하기 위한 좋은 방법일 수 있다.

당신이 책에 대해서 이해하고 있는 것과 충돌할 수 있다. 따라서 아이들의 의견을 반영할 것인지를 판단해야 한다.

실무적 조언

■ 자신만의 워크숍 환경을 설정하려고 한다면, "리스크 평가"를 수행해야 한다.

■ 학교를 방문하려고 예정하고 있는 경우, 당신이 아이들과 함께 과제를 수행한 경험이 없다면 경험 있는 교사들과 함께 과제를 수행할 수 있도록 조율할 것.

4 아이디어 떠올리기

종이의 여백 부분은 무한한 가능성을 확인할 수 있는
공간이다. 비록 스스로가 어린이 그림책을 창작하는
잠재적 재능을 갖고 있다고 느낄지 모르지만,
백지 상태에서 일을 시작하는 것은 어렵다.
다음과 같은 실무적 제안은 도움이 된다.

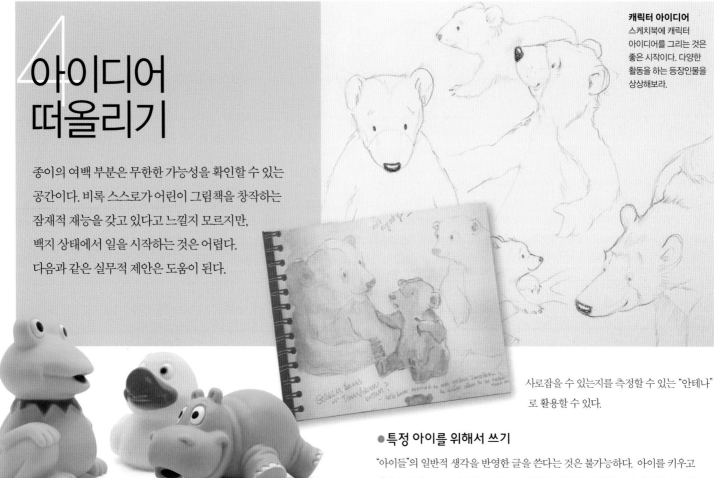

캐릭터 아이디어
스케치북에 캐릭터
아이디어를 그리는 것은
좋은 시작이다. 다양한
활동을 하는 등장인물을
상상해보라.

사로잡을 수 있는지를 측정할 수 있는 "안테나"
로 활용할 수 있다.

● 어린 시절을 떠올려보는 것

어린 시절 좋아했던 사탕, 휴일, 또는 특별한 사건을 포함해서 당신의 어린 시절에
있었던 일을 나열해보라. 이러한 것은 유용한 훈련인데, 그 이유는 모든 아이들이
다양한 방법으로 세상에 반응하기 때문이다. 특정한 어린 시절의 느낌을
떠올려보도록 하라. 그러한 것들이 이야기
소재가 될 수도 있으며, 이를 통해서
독특한 분위기의 이미지를 만들어낼 수도
있다. 이러한 기억들을 활용함으로써
자신이 만들어낸 것이 아이들의 마음을

● 특정 아이를 위해서 쓰기

"아이들"의 일반적 생각을 반영한 글을 쓴다는 것은 불가능하다. 아이를 키우고
있거나 정기적으로 아이들을 접하는 상황에 있다면, 이러한 것이 사실이라는 점을
알고 있을 것이다. 성공한 많은 어린이 책이 특정 아이를 위해서 쓰인 이유가 바로
이것이다.

● 당신이 알고 있는 아이들을 등장인물의 기초로 사용

당신이 잘 알고 있는 아이들을 등장인물의 기초로 사용하고, 이들을 새로운
환경에 놓이게 하라. 예를 들어서, 《소공자》는 프랜시스 호드슨 버넷
Frances Hodgson Burnett이 자신의 아들을 토대로 만든 것이었다.
당신이 만든 등장인물이 인간이 아닌 형태를 취할지라도, 그것의 토대가
된 아이는 등장인물에 사실성을 더한다. 러셀 호반Russel Hoban이 쓴,
동화 속 오소리 주인공인 프랜시스는 노래와 이야기를 매우 정밀하게

그려내고 있어서 자연스럽게 주인공이 현실 속 작은 소녀를 토대로 만들어졌다는 생각이 들게끔 한다.

● 관찰화를 사용한 시작

당신이 살고 있는 지역에 있는 동물원을 방문해서 동물들의 모습을 관찰해 그림을 그려보고, 이들 중 한두 가지 동물에 집중해서 실제 사람과 같은 느낌을 주는 작업을 해보라. 관찰화를 그리는 기술이 뛰어나지 않다고 하더라도, 실제 사물을 토대로 그림을

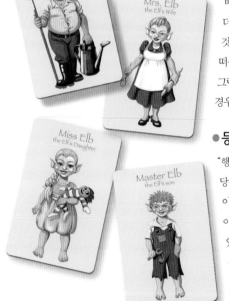

그려본다는 것은 집중력을 배양하는 데 도움이 될 수 있다. 더욱 자세히 관찰하게 되고, 보았던 것을 더욱 쉽게 스튜디오에서 떠올릴 수 있다. 이것은 미술관에서 그림을 그리거나 풍경을 그리는 경우에도 마찬가지이다.

● 등장인물부터 시작하라

"행복한 가족" 카드를 만들어보라. 당신이 알고 있는 가족을 토대로 이것을 만들어보라. 더 많은 아이디어를 위한 연구를 수행할 수 있으므로 하나의 주제나 문화를 선택하는 것도 도움이 된다.

● 낙서하기

당신이 다른 생각에 빠져있을 때 무심코 그리는 것은 매우 창조적인 활동이다. 한 페이지 가득 아무렇게나 낙서해봄으로써 독창적인 의지와 형태를 띤 이상한 창조물이 종종 아이디어가 되곤 하며, 이러한 아이디어는 이후 좀 더 '의식적인' 방향으로 발전해나갈 수 있다. 어떤 것을 발전시켜나갈 수 있을 것인지를 결정하기 위해서 다음날 그림을 새롭게 관찰하라.

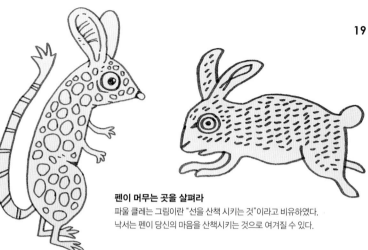

펜이 머무는 곳을 살펴라
파울 클레는 그림이란 "선을 산책 시키는 것"이라고 비유하였다. 낙서는 펜이 당신의 마음을 산책시키는 것으로 여겨질 수 있다.

● 하나의 사건을 토대로 시작

오늘, 어제 또는 당신이 어렸을 때 일어났던 일 중에서 재미있거나 가슴 아팠거나 또는 단지 이상하다고 생각했던 일 등을 아이디어로 삼을 수 있도록 기록해두라.

● 사실을 토대로 시작

정보나 상식의 일환으로 뉴스나 심지어 생물학 교과서에서 나오는 '사실적인' 것을 활용하는 것은 등장인물이나 이야기를 만들어내기 위한 출발점을 제공할 수 있다.

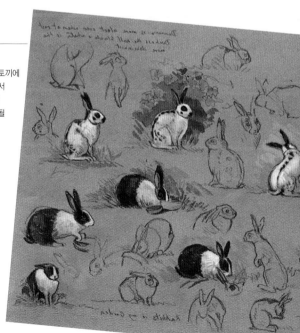

대상에 대해 연구하기
이를테면 오른쪽의 예처럼 토끼에 관하여 같은 대상을 반복해서 연구해보자. 그럼 평소 보지 못했던 부분에 대해서 알게될 것이다.

5 리서치

당신이 가지고 있는 최초의
아이디어를 통해서 그림책의
개념으로 추가적으로 발전시킬 수
있기 위해서는 리서치를 필요로
한다.

시작 지점

"리서치Research"는 검색 엔진에 키워드를 입력하고
15,000개의 검색결과가 화면에 표시되는 것을 기다리는
것을 의미하는 것이 아니다.

- **도서관:** 좋은 도서관은 양질의 정보를 책과 잡지,
 인터넷 등을 통해 제공한다.

- **서점:** 폭넓은 분야의 책을 발견할 가능성이 있는 중고
 서점을 둘러보도록 하라.

- **잡지와 신문:** 전문 잡지는 단순한 참고서적에 비해서
 특정 주제에 대한 더욱 심도 있는 최신의 정보를
 제공하며, 더 많은 일러스트레이션을 포함하고 있다.

- **직접 인터뷰하기:** 직접 사람들과 대화하며 많은
 것들을 얻을 수 있으며, 각자의 지식이나 기억을
 공유할 수 있다.

'런던 대 화재'를 이야기 배경으로 하기로 했다면,
또는 이야기 속 주인공이 곰이기 때문에 곰에
대해서 좀 더 알아야 한다면, 당신은 사실 조사를
수행해야 한다. 참고 자료는 시각적(여러 다른 곰의
이미지처럼)인 것일 수도 있고 사실적(곰은 무엇을
먹고, 어디에 서식하는지 등)인 것일 수도 있다.

자료 모으기
조사한 자료를 스크랩북이나 스케치북에 모아라. 그것을
깔끔하게 정리할 필요는 없다.

시도해 보자

영감 유발

당신이 살고 있는 지역의 박물관에 가서, 영감을 불러일으킬
수 있는 공예품이나 방을 찾을 때까지 여기저기를 살펴보아라.
박물관에 머물며 최대한 기록하고, 집에 돌아와서는 다른
출처로부터 가능한 한 많은 것을 찾아내도록 하라. 조사한
것을 활용하여 정보를 포함하고 있으면서도 색다른 관점의
이야기를 만들어보라. 예를 들어서, 당신은 왕쇠똥구리의
관점에서 이집트인들의 미이라 제조법에 대한 글을 쓸 수
있다.

● 느낌을 발전시키기

연구를 시작하기 전에는, 단지 산악지대 배경 또는
동물 주인공과 같은 아이디어에 대한 '느낌'을
가지는 수준일 수 있다. 당신이 무엇을 연구하든지
간에, 좀 더 많은 것을 탐구하는 것은 등장인물과
줄거리를 발전시켜나가는 데 도움이 될 수 있다.
등장인물, 위치, 옷, 역사적 기간에 대해서 가능한
많은 것을 알아야 한다.
이야기가 당신의 부엌과 유사한 배경에서 펼쳐지고
있더라도, 스케치북을 방과 그 안에 있는 것들의
그림과 사진으로 채워가라. 모든 참고 자료를 활용할
필요는 없지만, 주제를 파악하고 자신 있게 알고 있는
것은 관련성 있는 상세내용을 포함하여 이야기를
효과적으로 표현하는 데 도움이 될 것이다.

● 시각적 리서치

시각적 리서치, 당신이 매력을 느끼는 아티스트, 색채,
기법들을 통해 미학적 관심사는 점차 발전해나간다. 많은
리서치의 프로세스는 본능적이고 직관적이다. 즉, 당신은
단지 당신이 좋아하는 것과 그 이유를 분석하고 있을 뿐이다.
이런 정보를 수집하는 것은 매력을 느끼는 패턴과 유사성을
살피는 데 도움이 된다.

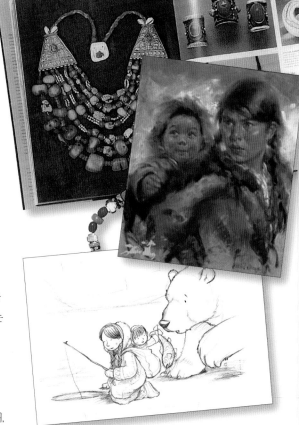

참고 자료
참고 자료는 책, 사진, 또는 관련된 기억을 되살리고
아이디어를 떠올리게 하는 스케치 등이 있다.

웹사이트

시각적 리서치

시각 자료의 소스는 눈에 띄게 늘고 있다.
온라인에는 활용 가능한 수많은 시각 자료들이
존재한다.

■ bibliodyssey.blogspot.com
이 블로그는 전세계의 박물관과 도서관의
훌륭한 소장물에 대한 시각 자료들을 즉시
확인할 수 있도록 해준다.

■ www.flickr.com
다양한 사용 허가를 수반한 사진
데이터베이스.
〈크리에이티브 커먼즈〉는 제한적으로
이미지를 사용할 수 있게 라이센스를
허락한다. 즉, 만약 이미지에 저작권 표시가
표시되어 있으면, 당신은 그것을 볼 수는
있지만 그 아이디어를 무단도용해서는 안
된다. 다시 말해, 이미지 저작권자의 권리를
존중하는 것이다.

리서치 자료 저장하기

리서치에 관한 가장 실용적인 조언은 자료들을 쉽게 이용할 수
있는 방법으로 보관하라는 것이다. 종이 파일들이나 디지털
자료로 보관하는 것, 심지어 블로그에 이르기까지 찾아보면
훌륭한 보관 방법이 많다. 자료를 분류해 보관해 둔다면, 어떤
주제에 관해 이해하기가 훨씬 쉬우며 이야기의 어떤 패턴이나
주제를 명확히하는 데 도움이 된다.

블로깅

최근에는 많은 사이트들이 무료 블로그 공간을
제공한다(eblogger.com이나 wordpress.org를
이용해보라). 가입 절차는 간단하며, 이미지나 포스팅을
업로드하는 방법은 쉽다. 블로그는 리서치 자료를
저장하고 공유하는 활발한 매체이다. 정보를
카테고리별로 나누거나 날짜순으로 정리하는 등의
작업을 가능하게 한다.

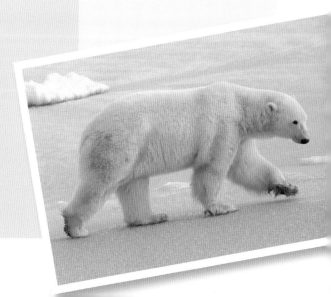

움직이게 하라
포즈, 바디랭귀지, 심지어 다양한 매체는 생동감을 만들어내는 데 기여한다(40쪽 참고).

아이디어 발전시키기

일러스트레이터들이 꼭 읽어야 하는 이 섹션은 경쟁이 치열한 시장에서 돋보일 수 있는 독특하고 기억에 남을 일러스트레이션을 만들어내는 데 필요한 핵심적 접근방법에 대해서 설명하고 있다. 특정 연령대의 사람들의 마음을 사로잡을 수 있는 주인공을 만들어내는 것만큼이나 독특한 스타일을 개발해내는 것이 중요하다.

6 스케치북

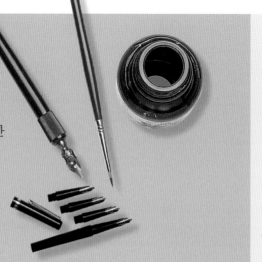

스케치북은 여러 기능을 할 수 있다. 스케치북은 관찰한 것, 낙서, 아이디어를 표현할 수 있는 공간이 될 수 있으며, 당신이 살고 있는 세상으로부터 시각 정보를 얻기 위한 수단을 제공한다.

시도해 보자

스케치하는 것을 일상으로

스케치북에 매일같이 무언가를 그리는 습관을 가져라. 당신이 무엇을 그리는가는 중요하지 않다.

이러한 습관을 들이는 것은 스케치북을 사용하는 습관에 익숙해지는 데 도움이 되며, 그에 따라서 이러한 습관은 자연스럽고 직관적인 과정이 될 수 있다.

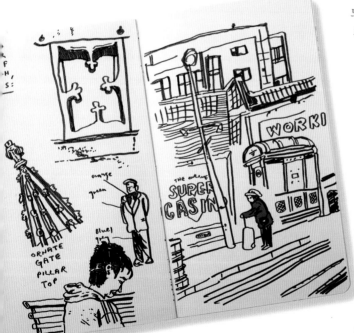

포켓 스케치북
작은 스케치북은 주머니에 넣고 다니거나 잠자리 곁에 두고 쓰기에 용이하다. 하드커버로 된 스케치북은 작품을 보호할 뿐 아니라, 뭔가를 그리거나 쓸 때 책받침 구실을 한다.

드로잉은 일러스트레이터에게 있어서 가장 기초가 되는 작업이며, 이야기에 맞는 설득력 있는 이미지를 만들기 위해서 당신이 그리고 있는 것을 이해하여야 한다. 따라서 시각 정보를 모으고, 매일같이 보고 경험하는 것에 의해 영감을 받은 아이디어를 기록하는 것은 드로잉 기술을 발전시키는 데 도움이 되며, 추가적 실험을 위해서 필요한 지식을 만들어낸다.

● 개인적 도구

스케치북은 개인적 욕구를 스스로에게 맞는 방법으로 그려낼 수 있는 개인적 기록도구이다. 또한 그리기 위해서 선택한 도구들은 개인적 선호도에 따라 다를 수 있다. 이상적인 스케치 도구들은 휴대하기 편하고, 아무런 준비 없이 바로 사용할 수 있는 도구들이다. 스케치북에 어떻게 그림을 그릴 것인가에 대해서 규정한 규칙은 없으며, 이러한 역량은 많이 그리면

그릴수록 자연스럽게 개발된다.

스케치북은 모양과 크기, 바인딩 타입,
종이의 재질에 따라 여러 종류로 나뉜다.
포켓 사이즈 스케치북은 항상 소지하고
다니면서 이동 중에 일상적으로
관찰하는 것을 기록하고 창의적 생각과
낙서들을 발전시켜나가는 데
안성맞춤이다. 큰 스케치북도
유용한데, 이러한 것은 좀 더 여유
있는 관찰연구와 디자인
프로세스에 사용될 수 있다.

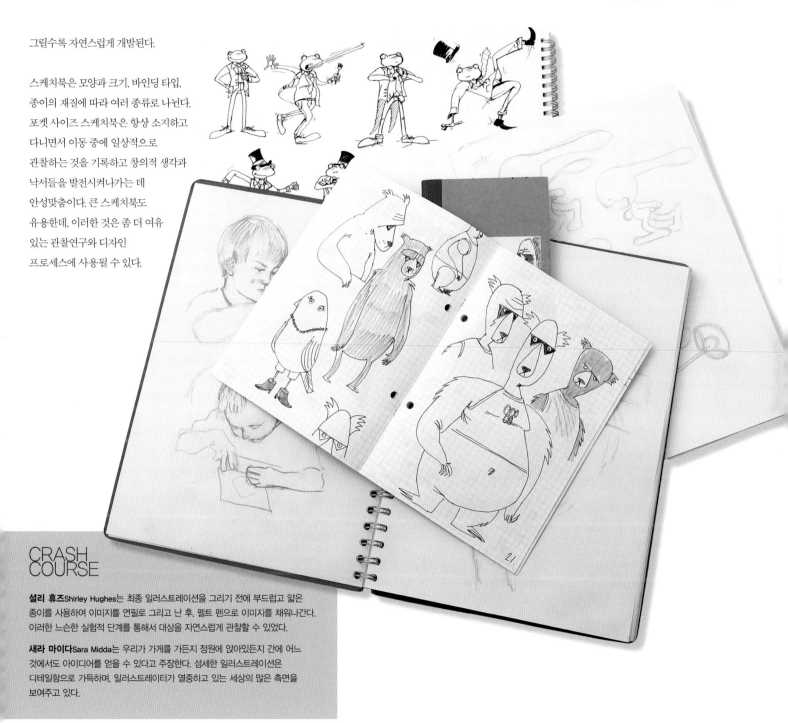

CRASH COURSE

셜리 휴즈Shirley Hughes는 최종 일러스트레이션을 그리기 전에 부드럽고 얇은
종이를 사용하여 이미지를 연필로 그리고 난 후, 펠트 펜으로 이미지를 채워나간다.
이러한 느슨한 실험적 단계를 통해서 대상을 자연스럽게 관찰할 수 있었다.

새라 마이다Sara Midda는 우리가 가게를 가든지 정원에 앉아있든지 간에 어느
것에서도 아이디어를 얻을 수 있다고 주장한다. 섬세한 일러스트레이션은
디테일함으로 가득하며, 일러스트레이터가 열중하고 있는 세상의 많은 측면을
보여주고 있다.

7 아이를 관찰하기

크게 성공한 작가와 일러스트레이터들 중 일부는 독자들과 밀접한 관계를 맺고 있다. 어린 아이들과 친밀한 관계를 맺는 것은 고무적이며, 일부 작가들에게 있어서는 가장 즐거운 일이 될 수도 있다.

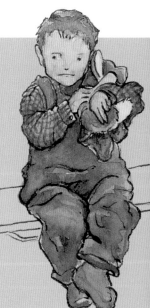

아이들을 관찰함으로써 얻어지는 상세한 내용은 작품에 솔직함과 감수성을 더해주며, 이는 더욱 설득력 있는 작품을 이끌어낸다. 당신이 아이가 되고 싶다면 아이들이 어떻게 노는지를 관찰해야 한다. 그로써 아이들 행동의 사실성을 기록할 수 있다.

실생활에서 아이들의 모습을 그리는 것과 관찰의 관련성은 이 책에서 강력하게 주장되고 있다. 하지만, 당신 자신의 아이들이 아닌 경우에는

날 봐요!
오른쪽에 있는 스케치는 이 소년의 성격을 상세하게 보여준다. 가슴을 앞으로 내밀고 있고, 건방져 보이게 모자를 쓰고 있는 소년은 그를 바라보는 사람을 바로 응시하고 있으며, 벌거벗은 가슴과 발 덕분에 피부가 편해 보인다.

실생활을 드로잉
친구의 가족이나 아이들을 그리는 것은 아이들을 관찰하기 위한 가장 손쉬운 방법이다. 이들이 잠이 들면, 한동안 정지된 상태에서 이 아이들을 그릴 수 있는 기회를 가지게 된다. 하지만, 이것이 시각적인 측면에서 보면 가장 흥미로운 방법은 아니다.

시도해 보자

집단 행동 관찰
놀이시간, 수업, 회의와 같은 공식적 상황에 있는 아이들을 관찰해보라. 아이들이 집단으로 관찰되는 동안 어떻게 상호작용 하는가? 어떠한 개성들과 특성들이 나타나는가? 지루함과 조바심이 증가함에 따라서 이들은 어떻게 행동하는가? 이들 중 누구라도 잘못된 행동을 하는가? 시각적으로 기록하기 어려운 경우에는 글로 남겨라. 만약 그림으로 스케치하기 어렵다면 메모를 적어라.

특히 민감한 주제일수 있다. 예를 들어서, 당신이 학교와 운동장에서 아이들과 함께 시간을 보내려고 한다면, 특히 아이들이 어른들의 감독을 받지 않은 채 남겨져 있다면, 보호자의 근심이나 오해를 사지 않도록 세심한 주의와 배려가 필요하다.

● 사진 참고 자료

아이들의 이미지와 서로 다양한 포즈가 수록된 참고 서적을 구할 수 있다. 이런 책들에서는 저작권이나 초상권 문제가 비교적 명확한 자료를 구할 수 있다.

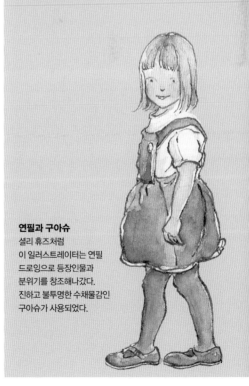

CRASH COURSE

셜리 휴즈가 일러스트레이션을 그린 책들은 아이들을 관찰하는 것이 왜 가치 있는 일인지에 그 이유를 보여준다. 아이들을 항상 스케치북에 기록하던 일러스트레이터였던 그녀는 자신이 관찰한 것을 그림으로 옮겨서 생생하게 인물성격을 묘사한다. 그림에 표현되는 진실성은 독자들을 아이들의 일상생활 속으로 끌어들인다.

다음과 같은 책에서 확인해보자.

《빅 알피와 앤니 로즈의 이야기책The Big Alfie and Annie Rose Story Book》
레드 폭스, 1990

《내 인형이야Dogger》
트럼펫 클럽, 1991

순간 포착
아이들의 가장 매력적인 순간을 포착해보자. 혼자 놀고 있는 아이의 모습(위)이나 케익을 만드는 엄마를 돕는 모습(왼쪽)처럼 말이다.

연필과 구아슈
셜리 휴즈처럼 이 일러스트레이터는 연필 드로잉으로 등장인물과 분위기를 창조해나갔다. 진하고 불투명한 수채물감인 구아슈가 사용되었다.

8 드로잉 스타일과 매체

아티스트가 활용할 수 있는 기법의 범위는 상당하다. 참고 가능한 많은 책들이 있으며, 단계별 기법을 기술한 책에서부터 현대적 전문 사례들을 분석해놓은 책도 있다. 하지만 스스로 실험하는 것은 편안하고 독창적인 작품 기법을 발견하는 데 있어서 핵심적인 방법이다. 작품 스케일은 기법에 따라 달라지며, 일러스트레이션이 책으로 인쇄될 경우 차이를 식별하기는 쉽지 않다.

시도해 보자

조사 파일 편집

일러스트레이션의 예들을 조사한 파일을 매체별 범주 및 수상작, 경쟁작 등의 명단으로 구성해볼 것. 이것은 방대한 작업일 수 있으므로, 그때그때 영감을 받아 떠오른 것이나 이전에는 고려해보지 못했던 접근법을 선택하는 것이 좋다.

실험

■ 스케치북에서 좋아하는 이미지 한 장을 골라서 다양한 범주의 재료와 종이, 기법들을 실험해보고, 이미지가 어떻게 달라보이는지 살피자. 기법에 따라 작품 스케일이 달라져야 함을 기억하자. 예를 들어 초크나 팔레트 나이프와 같이 넓적한 도구를 사용한다면 스케일을 키울 필요가 있다.

■ 일부 이미지의 선 특성, 형태, 그리고 크기를 강조할 것

■ 단색을 사용함으로써 선묘의 세밀함과 명암에만 주의를 집중시킬 수 있다.

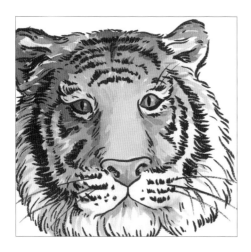

브러시, 펜, 컬러 잉크
그림 도구의 특성상 큰 스케일로 작업한다. 잉크는 수채물감보다 더욱 강렬한 색상이며, 따라서 더 선명한 색을 만들어내는 데 사용되거나 물을 타서 엷은 색으로 만들 수 있다.

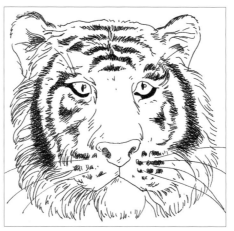

딥 펜과 (수채물감)
펜에 가해지는 압력이 변함에 따라서 선 두께가 달라진다. 스케일은 크지 않으며, 이것은 가장 대중적인 매체 형태 중 하나이다. 표면에 엷게 채색을 함으로써 드로잉이 컬러 일러스트레이션으로 바뀌기 때문에, 드로잉 단계가 가장 중요하다.

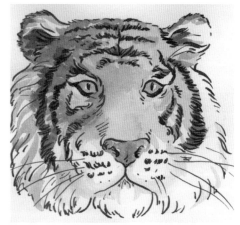

목탄과 수채물감
목탄은 쉽게 번지므로 수채물감과 같이 사용하려면 물감으로 먼저 칠한 후 형태를 완성하기 위해 검정 목탄으로 그 위에 선 작업을 하라.

이전에 예술학교를 다녀본 경험이 없는 대부분의 예술가들은 자신들이 익숙하지 않은 그림 도구를 사용하는 것에 대해서 불안해할 수 있으며, 새로운 도구와 매체가 동일한 성과를 내지 못하면 실망할 수도 있다. 이는 포트폴리오를 개비할 필요가 있는 전문 일러스트레이터의 경우에도 마찬가지이다. 하지만 새 도구를 예전만큼 연습하면 어떻게 될까? 아직도 손에 익지 않고, 성가실 뿐일까?

● 본인만의 스타일 찾기

상업적인 스타일을 개발하는 것은 이떠한 기준이 이미 전문적인 출판물에 적용되었는지를 조사하는 것이 필요하다. 인기 있는 매체는 무엇인가? 어떠한 드로잉 스타일과 색상이 사용되나? 성공적이고 유행이라고 여겨지는 것과 그 이유는 무엇인가?

만약 당신이 본인 작품의 성공을 평가하고자 한다면 비판적인 시각은 유용한 필수요건이다. 또한 전문적인 재료, 색채, 흑백매체를 실험하기 위해서는 시간이 필요하다.

● 자신만의 매체 선택

일러스트레이터가 선택할 수 있는 매체는 많은 종류가 있다. 만약 당신의 그림이 특이하거나 흥미로운 선 특성을 가지고 있는 경우, 또는 펜과 잉크로 작업을 하는 것을 선호하는 경우, 혹은 투명 매체를 사용하여 작업하는 것을 좋아할 수도 있다.

거침 없는 표시 및 색상에 대한 자신감은 당신이 아크릴물감이나 혼합 매체를 사용해서 작업할 수 있게끔 해준다. 사진이나 콜라주, 포토샵과 같은 컴퓨디 소프트웨어로 그래픽 스타일의 작업이 가능하기도 하다. 작업하게 될 접근방법, 소재의 종류와 조합은 무궁무진하다.

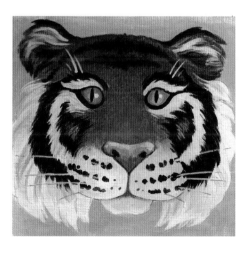

아크릴
일반적으로 불투명하게 사용하며 여기서는 아크릴 용지 위에, 가볍게 질감을 살려주면서 덧칠해간다. 배경을 먼저 칠한 후 그 위에 완성된 작업에 깊이감을 주기 위해 덧칠해 간다.

색연필 크레용
색연필 크레용은 위와 같이 강하고 감정적이며, 정교하고 조절 가능한 표현을 보여준다. 색을 강하게 표현하기 위해 수채물감으로 바탕을 깔고 그 위에 덧칠했다.

파스텔
파스텔은 비교적 큰 스케일로 작업해야 한다. 소프트 파스텔은 토션 용지를 쓰는데, 여기선 수채물감로 바탕색을 입힌 수채용지 위에 문질러 작업하였다(비록 파스텔용 색지가 많이 있지만).

자신만의 스타일 개발

특정 일러스트레이터들을 보고 어린이 책을 출판하는 일을 해보겠다는 생각이 들 수도 있지만, 우선 자신만의 독특한 스타일을 만들어내는 것이 중요하다. 출판업자가 당신에게 그들이 무엇을 추구하고 있는지를 말해줄 가능성은 별로 없다. 따라서 깊은 인상을 주기 위해 노력하기 전에, 우선 당신의 강점이 어디에 있는지 발견할 수 있는 능력을 길러야 한다.

CRASH COURSE

쿠엔틴 블레이크Quentin Blake는 제멋대로이고 마구 그린 듯한 스타일을 가지고 있었다. 기이하고 매우 독특한 개성을 보여주는 그의 일러스트레이션은 바로 알아볼 수 있다.

빅터 엠브러스Victor Ambrus는 다양한 역사 시대에 대한 사람들의 상상력을 자극하기 위해서 연필과 유색 일러스트레이션을 조합하여 사용하고 있다.

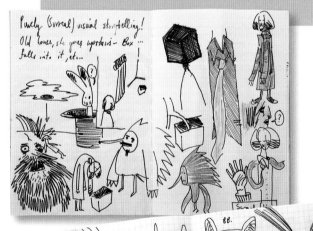

● 자신이 연구한 것을 분석하라

당신이 가장 잘 할 수 있는 것에 대해서 확신할 수 없다면, 스케치북을 살펴보아라. 아마도 스케치북에서 아이디어에 대한 자연적인 시각 반응을 확인할 가능성이 가장 높다.

● 너무 힘들게 노력하지 말라

어떤 그림을 그릴 것인가에 대해서 미리 생각하는 것을 피하라. 그림은 정보를 기록하는 방법일 뿐이고, 집중적인 노력을 기울일 필요는 없다.

제멋대로의 낙서
속사(quick-fire) 스케치는 일러스트레이터로서의 당신의 강점과 약점을 보여줄 수 있다. 마음 속에 갑자기 떠오르는 것을 그려내는 것을 두려워하지 말라. 일러스트레이션이 담긴 최초의 이야기를 만들기 위한 과정일 수도 있는 것이다.

유연한 움직임
동물원에 가보는 것은 동물들을 매우 현실감있게 관찰하여 기록할 수 있는 방법이다. 이를 토대로 아름답고 유연한 펜화를 만들 수 있다.

대담하고 간단함
다양한 스케치 도구를 사용하여 실험을 수행하는 동시에 동물원에서 연구를 통해 드로잉 스타일을 발전시켜 나갔다. 작품에서 색은 부차적인 것이며, 강점은 선의 힘과 캐릭터의 매력 있는 개성이다.

큰 그림
인간과 동물들에 대한 생동감있고 해학적인 특징 묘사는 이 아티스트의 색사용을 통해서 반영되고 있다(아래). 파스텔이나 오일 파스텔과 같은 건식 매체는 아티스트의 재능을 살려주는 것이었지만, 초기에는 원하는 수준의 섬세한 묘사를 위해서 큰 종이가 필요했다. 하지만 색의 풍부함을 유지하고 그림을 인쇄하더라도 그 느낌을 유지할 수 있는 작품의 크기와 스케일을 관리하기 위한 방법을 숙고하여 성공적으로 해법을 찾아내었다.

Can you hear all kinds of dogs strolling along the promenade, smelling the fresh autumn air, enjoying the beautiful day? Listen, what else can you hear?

시도해 보자

현장에서 작업하기
화구와 재료를 준비해 동물원이나 농장에서 그려보자. 사진을 찍거나 참고 자료를 이용하는 것 외에도 실제 현장에서 작업해보는 경험은 중요하다.

미완성 작업을 단념하지 마라. 당신의 자신감과 관찰력의 수준을 높여줄 것이다. 의인화를 위해서 직접 얻은 탁월한 참고 자료를 제공한다(48 페이지 참조).

읽을 꺼리

《예술적 미지를 위한 드로잉 Drawing for the Artistically Undiscovered》
쿠엔틴 블레이크Quentin Blake, 존 캐시디 John Cassidy, 클루츠 프레스, 1999

《드로잉 테크닉 백과 Encyclopedia of Drawing Techniques》
헤이즐 해리슨Hazel Harrison, 러닝 프레스, 1999

《색채 드로잉Drawing with Color》
주디 마틴Judy Martin, 노스 라이트 북스, 1989

이 책들은 드로잉에 관한 당신의 생각을 바꿔줄 뿐더러, 사용하는 도구도 다른 각도에서 바라볼 수 있도록 해준다.

10 등장인물 개발

등장인물을 일관성 있고, 현실적이며, 매력적으로 보이게 할 필요가 있다면, 이야기가 진행됨에 따라 다양한 상황에 있는 인물의 모습을 그리는 것은 기술이 필요하다. 일러스트레이터는 등장인물에 익숙해져야 하며, 등장인물이 독자의 마음을 사로잡을 것인가에 대한 확신이 있어야 한다.

● 독자를 끌어들이기

성공적인 등장인물은 독자들의 마음을 사로잡고 흥미를 북돋울 수 있어야 한다. 등장인물은 "귀여울" 필요는 없지만, 어느 정도는 시각적으로 사람의 마음을 사로잡을 수 있고 매력적이어야 한다. 왜냐하면, 출판업자들은 책 표지에 담은 등장인물 덕분에 책이 잘 팔리기를 기대하기 때문이다. 또한 판매계획, 텔레비전 방영권, 애니메이션 제작은 항상 흥미로운 등장인물을 사용하는 것을 모색하고 있으며, 따라서 등장인물이 매력적이면 매력적일수록, 더 많은 돈을 벌 기회가 존재한다. 등장인물은 당신을 이야기 본문으로부터 밀쳐내고 작가가 만든 배경과 환경에 동화시킨다. 하지만 등장인물은 종종 작가나 일러스트레이터가 이야기나 시리즈 물을 만들기 위한 영감을 발견하는 출발점으로써의 역할을 하곤 한다.

The poor duck was sleepy
and weepy
and tired.

동물 캐릭터
헬렌 옥슨베리Helen Oxenbury는 《옛날에 오리 한 마리가 살았는데Farmer Duck》(마틴 워델 저)에서 능숙한 특징묘사를 보여준다. 모든 동물이 그녀의 드로잉을 통해 독특하게 묘사된다.

읽을 꺼리

《어린이 책은 어떻게 그리고 쓰며 출판하는가How to Write and Illustrate Children's Books and Get Them Published》
트렐드 펠키 빅넬Treld Pelkey Bicknell, 펠리시티 트롯만Fellicity Trotman, 노스 라이트 북스, 1988

《어린이 책 일러스트레이션: 창의적인 출판 작품 만들기Illustrating Children's Books: Creating Pictures for Publication》
마틴 솔즈베리Martin Sallisbury, 배런스, 2004

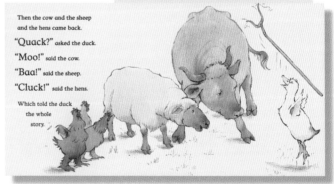

Then the cow and the sheep
and the hens came back.
"Quack?" asked the duck.
"Moo!" said the cow.
"Baa!" said the sheep.
"Cluck!" said the hens.
Which told the duck
the whole
story.

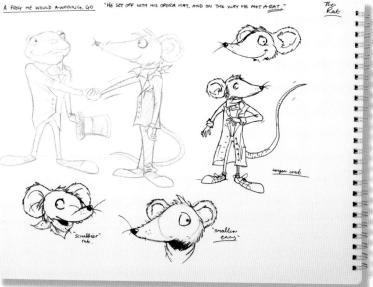

시도해 보자

등장인물 프로필

비율과 움직임, 의인화 등을 고려해서
만들어낸 등장인물을 독자들이 언제고
구분해낼 수 있어야 한다.

등장인물의 프로필을 만들어보거나
마인드맵을 그려보는 것은 뚜렷한 개성을
갖는 등장인물을 당신이 더욱 확실히
장악하는 방법이다.

개성을 나타내는 것
악수, 싱긋 웃는 것, 초조한 응시와 같은
것들은 개성을 나타낸다.

치밀하게 계획 세우기
마인드맵은 생각을 자유롭게 떠올리고 독자적인
연계점을 가질 수 있도록 해준다. 이 도구를
사용해서 당신은 성격을 잘 나타낸 개체를
만들어낼 수 있다.

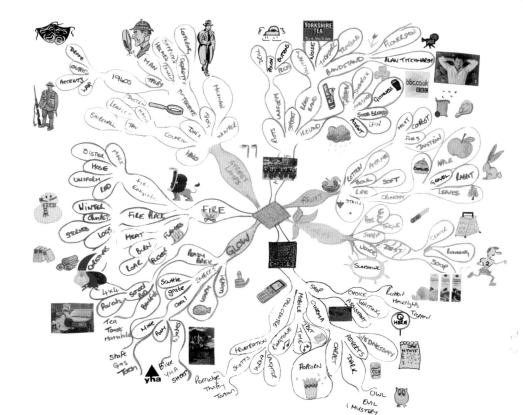

● 작품 프리젠테이션

아티스트가 자신이 원하는 등장인물을 발견하고 포트폴리오에서
일러스트레이션을 통해서 그 등장인물을 발전시켜나갈 때에도,
아트디렉터가 관심을 가지는 것은 숙고한 결과물보다 스케치북의
개발 작품에 포함되어 있는 하나의 스케치일 수 있다. 대부분의
출판업자들은 일러스트레이터들에게 책을 완성해줄 것을 의뢰하기
전에 캐릭터 시트를 만들어낼 수 있다고 생각되는
일러스트레이터에게 의뢰를 한다. 이러한 과정을 통해서 출판업자는
그가 그린 등장인물의 매력과 일관성을 평가할 수 있으며, 이 과정은
얼마 동안 계속될 수도 있다. 이렇게 만들어진 작품에 대해서는
일반적으로 내금이 지급되지만, 진체 프로젝트를 보장하는 것은
아니다.

눈의 표현

7개의 스케치가 눈 하나만 서로 다르다.
이 스케치들은 하나의 세부묘사가 동물의 특징을
나타내는 데 얼마나 효과적인가를 보여준다.

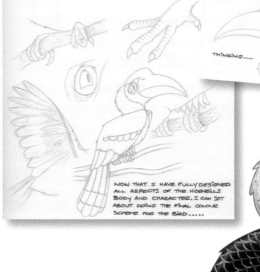

얼굴의 가치

이 얼굴들 중에서 어느 것이 가장
매력적인가? 당신이 출판업자와 독자
모두를 만족시킬 수 있는 특성과 생김새를
발견할 수 있는 것은 그것들을
실험해봄으로써만 가능하다.

움직임을 그리다

등장인물이 정지 동작뿐만
아니라 움직일 수 있도록
그려보라. 아래에 있는
등장인물은 개성으로 가득 차
있다. 특히 애완동물과의
익살스러운 상호작용 때문에
그러하다.

활기찬 동물들
울부짖고, 킁킁거리고, 구르고, 성내는 것.
동물들의 동작은 입체감을 보여준다.
만약 당신이 이러한 것들을 지면에 표현할
수 없다면, 이야기는 실패할 것이다.
연습과 관찰을 통해서 당신의 동물
주인공들에게 생명을 불어넣을 수 있다.

아이들이 좋아하는 등장인물:

■ **찰리와 롤라**Charlie and Lola
로렌 차일드Lauren Child (캔들윅, 1999)

찰리와 롤라는 로렌 차일드가 쓴 책 시리즈의 주인공이다.
롤라가 잠자리에 들거나 앞니가 흔들리거나, 싫어하는 음식을
먹을 때처럼 여러 상황에 마주칠 때 큰 오빠 찰리는 활기 넘치는
여동생을 달래준다.

■ **눈사람 아저씨**The Snowman
레이먼드 브릭스Raymond Briggs (랜덤하우스, 1985)

레이먼드 브릭스의 아름다운 일러스트레이션은 아이나 어른이나
모두를 사로잡는다. 그림으로만 구성된 이야기이다.

■ **미스터 맨과 리틀 미스**Mr. Men and Little Miss,
로저 하그리브스Roger Hargreaves (프라이스 스턴 슬로안,
1981)

단순하고 유머러스한 드로잉의 캐릭터가 90가지에 달한다.
하그리브스는 아이나 어른이나 미소짓게 만드는 캐릭터를
창조했다.

■ **모자 쓴 고양이**
닥터 수스Dr. Seuss (랜덤하우스, 1957)

혼란스럽지만 호감이 가는 주인공을 찾고 있다면, 바로 모자 쓴
고양이가 적격이다. 흥분한 모자 쓴 고양이가 도착해서
엉망진창으로 만들고 정리하고 다시 떠난다. 아이에게 있어서
이보다 더 좋은 것이 있을까?

■ **BFG 이야기**The BFG
로얼드 달Roald Dahl (푸핀, 1982)

쿠엔틴 블레이크Quentin Blake가 그린 일러스트레이션의 잉크
라인과 수채기법은 거대하고 무섭지만, 친절하고 친근감 있는
거인을 만들어낸다. BFG 이야기에 나오는 소피처럼, 독자들은
친구는 가장 예상치 않는 크기와 형태로 다가올 수 있다는 점을
발견할 수 있다.

캐릭터 : 동료
나이 : 1권에서는 11살. 권마다 한 살씩 나이를 먹음
용모 : 금발에 푸른 눈, 땜질한 앞니, 주근깨
성향 : 조용하고 관찰적, 주인공을 부드럽게 옳은 방향으로
　　　　이끔
가족 : 이혼 부모, 엄마와 여동생과 지냄
캐치프레이즈 : 조심해!

등장인물 점검목록
여러 권의 책에 걸쳐서 등장인물을
그려내야 한다면, 이들의 특성을 기록한
점검목록을 작성하는 것이 필수이다. 이를
통해서 시간과 오류를 줄일 수 있으며,
당신이 가장 좋아하는 등장인물을 상상력
속에 생생하게 유지할 수 있다.

캐릭터 : 소녀 스파이
나이 : 12살. 책이 바뀌어도 나이가 그대로임
용모 : 검은 머리, 키가 큰 편, 안경을 씀
성향 : 호기심이 많고 영리함, 때때로 눈치가 없음, 예민한 감
　　　　각, 과도하게 열중하는 경향
가족 : 외동딸, 부모님과 지냄
캐치프레이즈 : 엄호해, 내가 들어간다

11

비율

등장인물의 나이는 설정하기 매우 어려운 것이다.
이야기의 등장인물은 다양한 연령층일 수 있으며, 책
전체에 걸쳐서 일관성 있고 신뢰를 주어야 한다. 올바른
비율은 특정 연령의 등장인물을 그려내는 데 있어서
중요한 요소이다.

● 비율

자세에 따라 차이가 있을 수 있지만, 정확하게 표현하는 데 있어서 가장 일반적인 측정
도구는 얼굴과 머리 대비 몸통의 비율을 체크하는 것이다. 골격으로 구성된 모양(다음
페이지)으로 등장인물의 자세와 시점에 대해 연구할 수 있다. 원근감과 동작이 비율을
어떻게 변경시키는지 평가하는 데 도움을 줄 수 있다.
이런 관절 모형 같은 형상의 비율을 참고하는 것은 등장인물을 일정하게 유지시키는데
도움이 될 수 있다.

● 스케일

물체 바로 옆에 있거나 다양한 배경 내에 있는 아이들의 스케일은 일상적인 상황에
친숙해지는 경우에만 잘 잡아낼 수 있다.

머리 높이
이 표는 사람의 머리 대비 몸통의 비율이
시간이 지남에 따라 어떻게 변하는지를
보여주고 있다

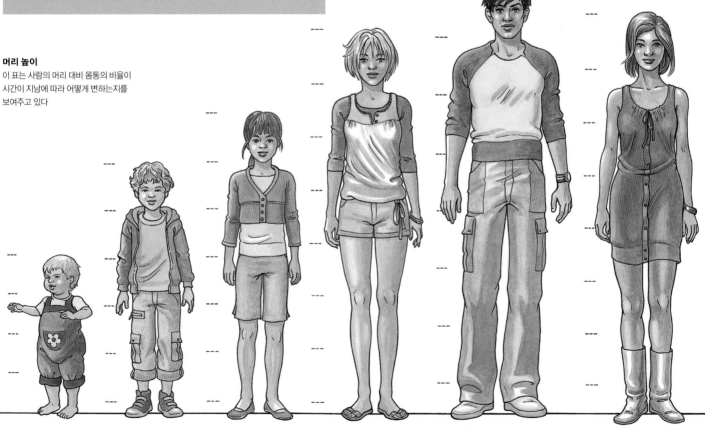

0 ~ 2 살	4 ~ 6 살	6 ~ 8 살	12 ~ 14 살	18 ~ 20 살(남자)	18 ~ 20 살(여자)
4 등신	5.75 등신	6.25 등신	7.25 등신	7.5 등신	7.5 등신

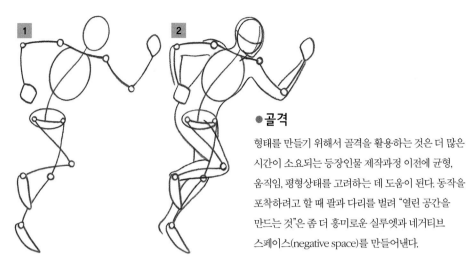

1. 활동적인 움직임
동작을 약간 과장하는 것은 더욱 표현을 풍부하게 만든다. 어깨를 비스듬하게 하거나 몸통을 앞쪽에 위치시키는 것은 움직이는 듯한 모습을 만들어낸다. 무언가를 하는 듯한 윗쪽 몸통의 모습은 동작을 덜 정적으로 보이게 만든다.

2. 살 붙이기
동작을 만들고 그 효과에 만족했다면, 이제는 기본 골격 주변에 있는 몸의 윤곽을 잡아갈수 있다.

●골격

형태를 만들기 위해서 골격을 활용하는 것은 더 많은 시간이 소요되는 등장인물 제작과정 이전에 균형, 움직임, 평형상태를 고려하는 데 도움이 된다. 동작을 포착하려고 할 때 팔과 다리를 벌려 "열린 공간을 만드는 것"은 좀 더 흥미로운 실루엣과 네거티브 스페이스(negative space)를 만들어낸다.

●아기들

아기들의 모습을 그리는 것은 매우 어렵다. 아기의 얼굴은 전체 머리에서 매우 작은 비율을 차지한다는 점을 명심하는 것이 중요하다.

읽을 꺼리

《드로잉과 스케치 코스 완성The Complete Drawing and Sketching Course》
스탠 스미스Stan Smith, 리더스 다이제스트, 2002

《인체와 얼굴: 스케치 핸드북Figures and Faces: A Sketcher's Handbook》
휴 레이드맨Hugh Laidman, 펭귄, 1979

당신의 재능을 발견하라!
옥슨베리의 단순하고 매력적인 스타일. 통통한 팔다리와 둥근 얼굴 생김새를 가진 아이들이 그림에 등장한다.

표현12

얼굴 표현상의 미세한 변화는 독자들에게
등장인물이 느끼는 감정에 대해서 많은
것을 말해준다. 감정을 보여주기 위해서
등장인물의 얼굴 생김새를 사용하는 것은
당신의 이야기를 강화시킬 수 있다.

● 분위기의 변화

이야기 속에서 등장인물의 감정표출을 미세하게라도
변화시키는 것은 페이지가 바뀔 때마다 등장인물의
개성과 변화의 모습을 묘사하는 데 도움이 된다.
하지만 얼굴을 일관성 있게 유지하면서도
감정표출을 보여주기 위해서 얼굴 비율을
변화시키는 것은 어려울 수도 있다. 대부분의
일러스트레이터들은 본격적으로 책에 일러스트레이션
작업을 하기 전에 광범위한 연구를 통해서 풍부한 감정
표현에 대해서 탐구한다. 옆 얼굴과 다른 각도에서
얼굴을 그려낼 수 있는 능력 또한 중요하다. 당신이
주인공을 다른 등장인물들과 연관시키려고 한다면
얼굴이 페이지 밖을 바라보도록 해서는 안 된다.

제스처
얼굴 표정만이 전부라고 생각하면 안된다.
등장인물의 몸동작은 독창적인 개성을 불어 넣는다.

눈을 바르게 묘사하기
눈동자와 눈꺼풀을 묘사함으로써 눈 표현을 완벽하게 제어할
수 있다. 놀란 모습을 나타낼 수 있도록 눈을 뜨게 할 수도
있고 곁눈질을 하거나 눈을 감게 할 수도 있다. 또한 눈썹도 큰
역할을 할 수도 있다.

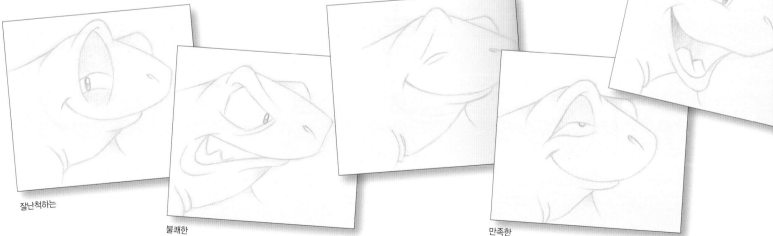

현혹된

온화한

잘난척하는

불쾌한

만족한

표현의 범위
눈과 입의 크기, 머리의 위치 등 가장 간단한 얼굴조차도
풍부한 표정을 보여줄 수 있다.

시도해 보자

관련된 등장인물의 강렬한 감정을 고려해야 하는 사건에 대해서
생각해보라.

상황의 본질을 일러스트레이션으로 그려보고, 등장인물이 무엇을
경험하고 있는지 그리고 어떻게 느낄 것인지에 집중하고
기록해보라. 당신 머리 속에 떠오르는 첫 인상에 만족하지 말라!
큰 종이 위에 그림들을 서로 붙여 놓음으로써 그림들을 비교할 수
있으며 당신이 가장 성공적이라고 생각되는 것을 골라낼 수 있다.
새로운 상황과 있을 수도 있는 감정을 만들어내기 위해서
시나리오에 변경시킨 시적 표현을 사용하라.

눈동자

"눈에 점을 찍는 것"은 현재 매우 인기 있는 해결방법이지만, 주의
를 기울이지 않으면 얼굴에서 만들어낼 수 있는 표정의 범위를 제
한할 수도 있다. 일본 만화와 디즈니 만화의 성공에도 불구하고, 크
고, 만화 같은 통방울 눈은 출판업자들 사이에서 인기가 없는 경우가
종종 있다. 하지만, 이러한 경향은 변할 수 있기 때문에 시장 트렌드
를 계속 살필 필요가 있다.

표현을 얼굴에 제한하는 것은 표정의 영향력을
제한하는 것이다. 왜냐하면 바디 랭귀지가 얼굴
표정을 뒷받침하기 때문이다. 인상을 추가하려고 할
때 손동작을 활용하는 것을 잊지 말아라. 손을 그리
기 어렵다고 하더라도, 의도적으로 손을 뒤로 숨겨서
는 안 되며, 인물의 크기와 스타일에 따라 비례적으로 적
절하게 그려져야 한다.

캐릭터 탐험
아래와 같은 등장인물의 얼굴 표정을 살펴보는 것은 인물의
개성에 대해서 숙고하게 해준다. 표정이 바뀔 때 마다 눈썹과
턱, 입 주위의 근육의 모습이 바뀐다.

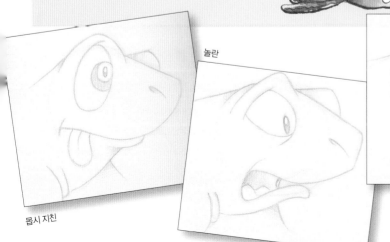

놀란

수줍은

몹시 지친

낙담한

13 움직임

일러스트레이션에서 움직임은 하나의 정적인 포즈로
기록되어야 한다. 애니메이션 제작자의 라인 테스트처럼,
전체 동작에 걸쳐서 단계별로 선택사항을 고려하는 것은
가장 효과적인 "정지"순간을 포착하는 데 도움이 될 수 있다.

●움직임의 영향

자세, 시점, 바디 랭귀지, 표정 그리고 매체나 기법 선택은 움직임에 영향을
줄 수 있다. 유동적인 선을 사용한 매체는 움직임을 나타내는 데 이상적인
표현을 만들어낸다.

전반적인 구성 디자인에는 나무의 흔들림, 옷의 펄럭임, 머리카락의 솟구침,
또는 스카프의 날림 같은 움직임과의 연계를 강화하는 데 도움이 되는
소도구와 사물이 포함될 수 있다. 하지만, 이러한 것들이 모두 같은 방향으로
움직일 수 있도록 신경 써야 한다.

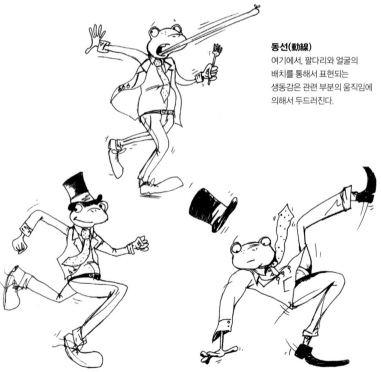

동선(動線)
여기에서, 팔다리와 얼굴의
배치를 통해서 표현되는
생동감은 관련 부분의 움직임에
의해서 두드러진다.

속도
이 등장인물의 머리카락이
뒤로 휘날리는 것은 강한
속도감을 만들어낸다.

위로

아래로

이야기를 말해줄 뿐만 아니라 흥미로운 디자인을 만들어내는 포즈를 선택하라. 인물의 윤곽만 보이는 것을 상상해보라. 팔다리가 몸에서 쭉 뻗어 있거나 보는 시각이 약간 변한다면 형태가 좀 더 흥미롭게 보여질 수 있을 것인가? 바닥에 있는 그림자는 공중에 무엇인가가 있다는 것을 의미한다. 희극적 스타일의 움직임은 때때로 도움이 될 수 있지만, 너무 많이 사용되어서는 안 된다.

유기적 통일
움직임을 보여줄 수 있는 모든 것들을 이용하라. 모양, 색, 선, 모든 요소들이 다함께 메시지를 전달할 수 있게끔 하라.

부풀고

터지다

소도구
등장인물 밑에 있는 융단은 물리적인 방법으로 직접 움직이지 않고도 이미지의 생동감을 덧붙일 수 있다.

시도해 보자

당신이 만든 아이 캐릭터가 풍선을 갖고 노는 모습을 상상하라. 아이가 풍선을 쫓는 모습, 치고, 붙잡고, 함께 뛰는 모습을 상상해보고, 일련의 움직임을 넓은 종이에 구현하라. 어떻게 구성할지, 구도와 크롭이 풍선과 어린 아이의 관계에 어떤식으로 공간감과 움직임을 줄지 고려하면서 드로잉을 시작하라.

참고 자료의 중요성

자신도 모르게 정지된 이미지를 만들어내는 것은 종종 간접적인 참고 자료에만 의지한 결과로 나오는 것이다. 만약 당신이 살아있는 인물이나 동물을 관찰하는 경우, 그러한 것들은 움직일 가능성이 높다. 동작을 단순화하여 스케치한 그림과 형태는 당신이 보았던 기억을 떠올리게 할 것이다.

14 아기들

그럴듯하면서도 매력있게 그리기 가장 어려운
타입의 캐릭터중 하나가 바로 아기이다.
아기의 신체 비율은 성인과 다르므로 신중히
관찰하고 고려해야만한다.

읽을 꺼리

《틱클, 틱클Tickle, Tickle》
헬렌 옥슨베리Helen Oxenbury, 리틀
사이먼, 1987
헬렌 옥슨베리는 어린 아기들을 통통한
팔다리에 둥글둥글한 모습인 단순하고
매력적인 스타일로 그리는데, 이런 모습은
우리에게 친숙하다.

《피포Peepo》
자넷 & 앨런 알버그Janet and Allan
Ahlberg, 푸핀 북스, 1983

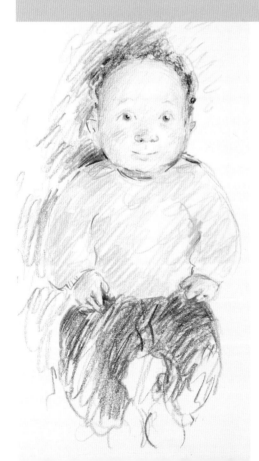

●대상에 대해 바로 알기

어린 아이들을 알고 있거나 당신에게 아이가 있는 것은 이 나이
또래의 일러스트레이션을 그리려고 하는 경우 확실히 유리할
수 있다. 어린 아이들의 태도를 이해하고, 갓난 아기가
아장아장 걷기까지 얼마나 빠르게 성장하는지를 관찰하는
것은 사람의 마음을 사로잡을 수 있는 등장인물과 상황을
만들어내는 데 도움이 될 수 있다. 아기를 접할 기회가
제한되어 있는 경우라도, 많은 책들을 통해서 어린 아이들의
발달 단계를 확인할 수 있다. 어린 아이들과 관련된, 옷, 가구,
기타 소도구들은 아주 많다. 고무 젖꼭지, 비커 컵, 테디베어,
담요, 턱받이, 유모차 등이 바로 그러한 것들이다. 또한
아이들이 이러한 것들과 상호작용하는 방법은 아이들의
언어와 행동에 영향을 미친다. 아기용품 카탈로그나
아기용품을 파는 웹사이트 등지에서 많은 시각적
참고자료를 제공하지만, 아무리 간단하다고 하더라도 실제
유모차와 같은 것을 그려보는 것이 바람직할 수도 있다.

풍겨져 나오는 개성
좋은 아기 일러스트레이션은 가장 어린 나이에서 확실히 풍겨져
나오는 개성을 보여준다.

시도해 보자

이야기를 위한 아이디어를 불러일으킬 수
있도록 참고할 수 있는 많은 카탈로그와
잡지 그리고 아기의 발달과정에 대한 책을
수집하라. 갓난 아기와 유아 캐릭터를
개발하고 이러한 캐릭터들을 도구를
사용하여 그리려는 포즈와 결합시켜라.
당신이 그려내려는 상황에서 이야기를
고려하라. 예를 들어서, 아이는 색깔 있는
햇빛 차단제를 바르고 있을 수도 있고, 햇볕
가리개가 쳐 있는 유모차에 앉아서
아이스크림을 먹고 있을 수도 있다. 아니면,
책을 보면서 유아용 변기에 앉아있을 수도
있다.

아기를 위한 최고의 책:

■《**배고픈 애벌레**The Very Hungry Caterpillar》

에릭 칼Eric Carle, 필로멜, 1969

이 책은 애벌레가 먹고 또 먹어서 번데기가 되고, 다시 나비로 탈바꿈하기까지를 다룬 단순한 이야기이다. 아기들과 마찬가지로 캐릭터가 자라는 모습을 투사하고 있다.

■《**너를 얼마나 사랑하는지 맞춰봐**Guess How Much I Love You》

샘 맥브래트니, 애니타 제럼, 캔들윅 출판사, 1995

아기 토끼와 아빠 토끼는 자신들이 서로를 얼마나 사랑하는지를 보여주는 독특한 방법을 발견한다. 감정을 말로 표현하는 것을 어려워하는 사람들에게 있어서, 이것은 당신이 어떻게 느끼는지를 표현하기 위한 다양한 방법을 천진난만하게 바라본 것이다.

■《**넬리, 젤리에 손가락을 넣지마!**Don't Put Your Finger In the Jelly, Nelly!》

닉 샤라트Nick Sharratt, 스콜라스틱 칠드런스 북, 1993

샤라트의 굵은 선과 밝고 단순한 색상은 아이들이 그림을 그리는 방법과 상이하지 않다. 이 그림책에서, 리듬감과 익살은 시각적 즐거움과 함께 보는 이를 즐겁게 한다.

■《**야생동물이 있는 곳**Where the Wild Things Are》

모리스 센닥Maurice Sendak, 하퍼 콜린스, 1963

이것은 괴물같이 행동했다는 이유로 차를 마시지 못하고 침대로 쫓겨난 소년의 이야기를 그린 것이다. 맥스의 성난 상상력은 침실을 정글로 바꾸어놓고, 맥스는 야생동물을 만나고 다닌다. 이 이야기는 어린 독자들이 극한 감정의 고저(高低)를 경험할 수 있게 해준다.

■《**당나귀 실베스터와 요술 조약돌**Sylvester and the Magic Pebble》

윌리엄 스타이그, 사이먼앤셔스터, 1969

아름다운 수채화로 소원을 들어주는 마법의 돌을 가지고 다니는 실베스터와 그의 모험을 그린 이야기를 그려내고 있다. 이 책은 고독과 슬픔과 같은 힘든 감정표현을 잘 묘사하고 있다. 이야기는 해피엔딩으로 끝이 나지만, 아이들은 세상에는 많은 감정들이 존재한다는 것을 배우게 된다.

●아기들의 특징

아기들과 어린 아이들은 일반적으로 둥근 머리와 배 그리고 토실토실하고 짧은 손을 가지고 있다. 이마는 약간 앞으로 돌출되어 있고, 머리카락이 거의 없어서 이마가 넓어 보인다. 그리고 턱은 짧다. 아이들의 눈—성인의 눈과 같은 크기지만 더 작은 두개골에 담겨 있다 — 을 강조하는 것이 가능하지만, 눈썹을 숱이 거의 없게 그리거나 아예 그리지 않을 수도 있다. 이러한 것들은 일반적으로 흐리게 그려지기 때문에 거의 눈에 보이지 않는다. 코는 조그마하고 윗입술이 아랫입술보다 도드라져 보인다.

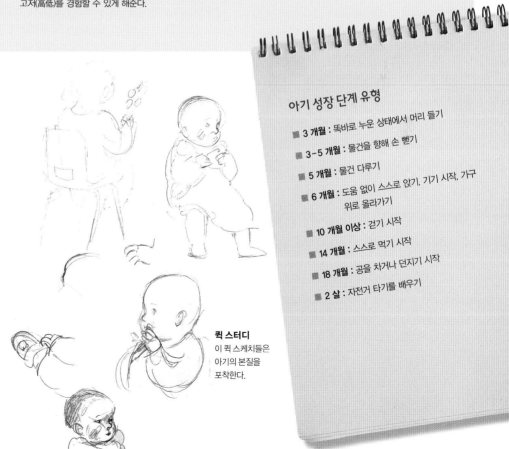

바디 랭귀지
입에는 고무 젖꼭지를 물고 살짝 삐쳐 나온 기저귀를 차고 기어 다니는 아이의 모습은 즐거움과 유머를 자아낸다.

퀵 스터디
이 퀵 스케치들은 아기의 본질을 포착한다.

아기 성장 단계 유형

■ **3 개월** : 똑바로 누운 상태에서 머리 들기

■ **3-5 개월** : 물건을 향해 손 뻗기

■ **5 개월** : 물건 다루기

■ **6 개월** : 도움 없이 스스로 앉기, 기기 시작, 가구 위로 올라가기

■ **10 개월 이상** : 걷기 시작

■ **14 개월** : 스스로 먹기 시작

■ **18 개월** : 공을 차거나 던지기 시작

■ **2 살** : 자전거 타기를 배우기

소년과 소녀

인물을 그리는 방법이나 스타일을 발견하는 것은 어려운 일이다. 이들에게 개성과 정체성을 부여하는 것도 매우 어려운 것이다. 하지만 당신이 성장기의 시행착오와 고민에 대해서 생각해본다면, 독자가 공감할 수 있는 이야기와 주인공을 만들어내는 것은 더 쉬워진다.

웃기는 의상
꿀벌, 요정, 인디언 옷을 입어 봄으로써 아이들은 자신과는 다른 측면을 살펴볼 수 있다.

● 등장인물 소개하기

어린 아이들을 표현할 때, '일반화'에 의지하는 것이 작업을 수월하게 하는 방법이다. 즉, 남자아이들은 말썽꾸러기이고, 학교생활에 집중을 못하며, 좀 더 신체적으로 활발하다. 이에 반해서, 여자아이들은 더 상냥하고, 모성본능을 보여주고, 짜증을 잘 낸다. 당신의 일러스트레이션에 아이들의 모습을 간략히 소개하는 것은 그러려는 등장인물에 초점을 맞추는 데 도움이 된다!

판에 박힌 것들
아래와 같은 점검목록은 당신이 다루던 판에 박힌 것들을 뒤집어 엎도록 도와준다. 당신은 규범에 도전할 수 있는 아이 캐릭터를 만들어낼 수 있는가?

등장인물 프로필 점검 목록:

나보다 더 많은 것을 아는 여동생.

집에 가서 울음을 터뜨리는 골목대장.

당신이 항상 좋아하지 않는 최고의 친구.

개구쟁이 소년.

당신이 싫어한다고 말하지만 사실은 좋아하고 있는

또 다른 아이.

● 다양성 반영

일러스트레이터는 우리들이 살고 있는 다문화적 사회를 반영할 필요가 있으며, 특히 논픽션의 경우에는 더욱 그러하다. 세계 여러 국가의 출판업자들은 이것을 고려할 것을 요구할 것이다. 하지만, 다양한 인종을 특색화한다는 것은 민감한 이슈라는 점을 명심해야 한다. 당신은 해당 문화에게 해를 주지 않으면서도 문화를 구체적으로 표현하는 방법으로 인물을 정확하게 그려낼 수 있는 좋은 참고 자료를 가지고 있어야 한다. 당신 자신의 종교적 믿음 이외의 종교적 신념과 특별한 도움이 필요한 아이들을 표현하는 것도 고려해야 하는 사항이다.

시도해 보자

자신의 문화와는 다른 특정한 문화를 연구하고, 이를 토대로 아이 캐릭터를 개발할 것. 얼굴 생김새와 피부 색의 미묘함을 연구할 것. 당신이 선택한 캐릭터의 라이프스타일에 대한 정보를 얻기 위해서 아이들 옷 카탈로그나 기타 참고 자료를 활용할 것. 이들 캐릭터를 겨울 옷과 여름 옷 또는 특정한 취미나 이들 캐릭터들이 살고 있는 독특한 장소의 학교에 맞는 옷으로 입혀볼 것.

어린이의 특징

아이가 성장함에 따라서, 이들은 자신만의 모습을 발전시켜나간다.

눈썹, 코와 입의 모양이 점점 독특해진다. 여전히 머리가 몸에 비해서 크고, 마른 목과 좁은 어깨를 그 특징으로 한다.

흥미로운 헤어스타일도 연민이나 유머의 기회가 된다!

설득력 있는 등장인물

놀고 있는 아이들을 그린다면, 당신이 독자에게 호소할 수 있는 그림을 그릴 수 있는 안목과 감수성을 가지고 있다는 것을 출판사에게 확신시키는 데 도움이 된다.

●첫 경험

처음으로 무엇인가를 해 본 경험을 생각해보라. 또는 기타 중요한 유년시절 경험을 떠올려보라. 아이들에게 있어서 많은 사건들이 심각한 것이며, 아이들이 그 사건에 대해서 이야기할 수 있거나 다른 아이들의 관점을 들을 수 있도록 해주는 이야기를 읽는 것은 큰 도움과 위안이 될 수 있다. 이러한 예로는 다음과 같은 것이 포함된다. 처음으로 치과, 학교, 또는 병원에 가는 것, 골목대장과 맞서는 것, 애완동물이나 친척의 죽음을 경험하는 것, 그리고 아이가 어떻게 태어나는 것인지를 알게 되는 것들이 바로 그러한 것들이다.

●좀 더 나이 든 등장인물

만약 당신이 더 나이를 먹은 아이들을 그릴 수 있다면, 당신의 포트폴리오에 이 아이들의 흑백 일러스트레이션을 포함시켜라. 어쩔 수 없이 책을 읽는 사람들을 위한 어린이 책 시장이 존재한다. 즉, 이러한 책은 문장이 많지 않으면서도 나이 든 주인공이 등장하는 책이며, 여기에서는 만화 같은 스토리보딩이 더 중요한 역할을 수행한다.

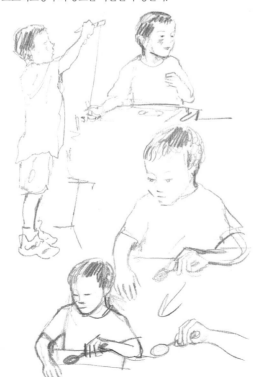

첫 경험의 모든 것

야외에서의 수영은 어린 아이에게 있어서 기억에 남을 만한 경험이 될 수 있다. 당신은 이러한 유형의 사건을 이야기에 그려 넣을 수 있다.

아이의 발달 단계

3살 어린이들은 큰 공을 잡고 세발 자전거를 타며, 손가락 그림을 그릴 수 있다 액션으로 가득 찬 일러스트레이션 책은 어린 독자들을 이 세계로 끌어들이는 것과 같은 재미있는 활동으로 가득차있다.

4살 어린 아이들과 토끼의 공통점은 무엇인가? 둘다 깡충 뛸 수 있다. 당신은 이 두 요소를 사용해서 글을 쓸 수 있나?

5살 아이들은 가장 놀이를 하며 꾸미고 입는 것을 좋아한다. 발끝으로 살금살금 걸을 수 있다. 의상을 꺼내 입고는 엄마에게 혼날까봐 살금살금 걷는 아이의 이야기를 만들어보는 것은 어떨까?

16 성인

성인 캐릭터를 그릴 때 범하기 쉬운 흔한 오류는 오래된 고정관념을 반복하는 것이다. 즉, 머리를 쪽지고 안경을 쓴 할머니의 모습, 엄마, 아빠, 남자아이, 여자아이, 개로 구성되어 있는 가족, 아빠가 직장에 나간 사이 집에 머물고 있는 엄마와 같은 것이 이러한 고정관념이다. 먼저 스스로에게 이것이 진정 오늘날 사회의 모습인지 질문을 던져봄으로써 이러한 전형적인 모습에 도전해보라.

내면의 어린이
여기에서 당신은 바닥에 커피잔을 내려놓은 채 거품 욕조에 몸을 담그고 성인남자의 모습을 볼 수 있다. 이러한 모습은 어린 독자들에게 매력적으로 보이며, 중요한 교훈 즉, 어른들의 내면에는 어린아이가 자리 잡고 있다는 것을 가르친다.

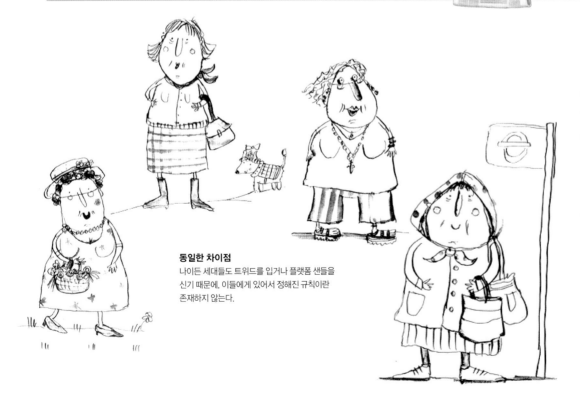

동일한 차이점
나이든 세대들도 트위드를 입거나 플랫폼 샌들을 신기 때문에, 이들에게 있어서 정해진 규칙이란 존재하지 않는다.

● **사실같이 묘사하기**

할아버지 할머니도 활기 있고 유행에 민감할 수 있다. 그리고 오늘날 이들은 손자를 키우는 일을 하기도 한다. 많은 엄마들이 일하러 나가고 직업을 가지고 있기 때문에 아이를 돌보는 일은 이전보다 더욱 중요한 역할이다. 마찬가지로, 아버지가 청소기를 밀거나 음식을 준비하곤 한다. 편부모 가정만큼과 마찬가지로, 가족들 내부의 문화적 혼합은 이전보다 더욱 보편적이 되었다. 동성간의 관계도 이제는 보편화되고 있다. 대중매체는 사회의 다양한 관계에 대해서 아이들을 교육하는 데 큰 역할을 하고 있으며,

아이들은 자신들의 세대에 보편적인 변화를 자연스럽게
받아들이는 경향이 있다. 책이 광범위한 독자층을 목표로 하는
것이라면 편견과 같은 것도 고려될 필요가 있다. 삶의 모든
측면에 존재하는 애매모호함은 이전보다 더욱 매력적이 될
수도 있다.

**나이 든 등장인물과 어린
독자**
나이 든 등장인물과 어린
독자는 많은 공통점을 가지고
있다. 즉, 이들 모두는
무미건조한 세상 밖에 있고
자유롭게 만들어질 수 있다는
점이다.

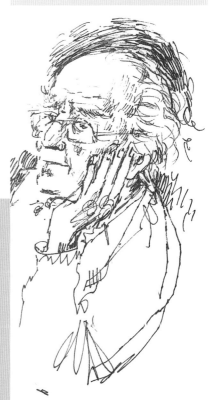

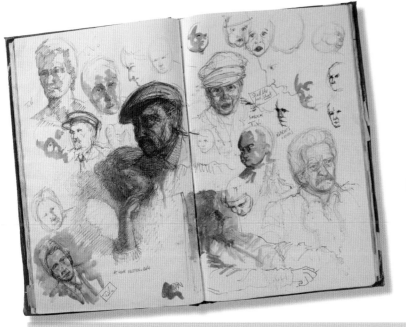

얼굴모습 연구
스케치는 나이를 포함해서
다양한 성인의 얼굴모습을
보여줄 수 있는 미세한
세부묘사를 드러낸다.

참고 자료 찾기

등장인물에 대한 영감은 평소 알던
사람들을 관찰한다든지, 인쇄 자료나
온라인 참고 자료를 통해서 얻을 수 있다.
옷이나 신발, 액세서리, 머리 모양 등 모든
것이 고유한 특징을 만든다. 지나치지 말고
시간을 들여서 신중히 연구해보자!

익숙한 것을 그리기
일상생활 속에서 보아왔던 얼굴들도 시간을 내서
그것들을 그려본다면 예상치 못한 놀라운 결과를
보여줄 수도 있다.

성인 등장인물 끌어들이기:

조심한다는 것을 보여준다.

■ **《산타 할아버지**Father Christmas》
레이먼드 브릭스Raymond Briggs, 랜덤하우스, 1973

이 버전의 '산타클로스'는 아이들이 예상하는 것—즉, 산타클로스는
심술궂을 것이라는 것—에 이의를 제기한다. 다른 성인들과
마찬가지로, 어린 독자들도 알 수 있다.

■ **《미스터 라지 인 차지**Mr. Large in Charge》
질 머피Jill Murphy, 캔들윅 프레스, 2005

인간이 아닌 부모가 언제나 일을 잘 해내는 것은 아니지만,

■ **《아스테릭스의 모험**The Adventures of Asterix》
르네 고시니René Goscinny, 알베르 우데르조Albert Uderzo, 1959

원래 프랑스 만화 시리즈가 낳은 스타인 자그마한 체격의
아스테릭스는 오늘날에도 모든 연령대의 아이들의 마음을 사로잡고
있다.

17 의인화

인간의 성격을 가진 동물 캐릭터는 많은 동화에 등장하여왔다. 이들은 우화, 신화, 전설 속에서 갑자기 등장해서, 인간 행동의 극단적인 면을 보여주고, 특정 동물에 대해서 오랫동안 존재한 판에 박힌 특성을 강화시킨다. 결정적으로, 의인화된 동물을 이야기에서 사용함으로써, 일러스트레이터는 나이, 사회적 지위, 성별, 인종에 관계 없이 특정 상황을 묘사할 수 있다.

최고의 의인화 캐릭터:

■ 《**트럭의 오리**Duck in the Truck》
 제즈 앨버러Jez Alborough, 하퍼콜린스, 2000

이 캐릭터들 간의 상호작용, 표정, 바디랭귀지는 관객에게 무엇이 일어날지를 분명히 보여준다.

■ 《**키퍼와 롤리**Kipper and Roly》
 믹 잉크펜Mick Inkpen, 레드 웨건 북스, 2001

장난기 심한 이 캐릭터는 디자인, 유머, 귀여움 측면에서 크게 어필한다. 이 캐릭터들은 단순하면서도 섬세하게 표현한 것이다.

■ 《**올리비아**Olivia》
 이안 팰코너Ian Falconer, 스콜라스틱, 2000

트레이드마크인 제한된 색상을 사용한 작은 돼지의 독창적인 표현은 작은 소녀의 개성을 잘 나타낸 것이다. 동작과 얼굴표정은 인간 행동으로 완벽하게 바뀐다.

● 사실을 토대로 그리기

인간의 특성을 동물에게 부여하는 것은 당신이 관련된 동물의 특성을 정말 잘 이해하고 있다면 훨씬 더 쉬워진다. 실제 상황에 있는 동물을 연구하는 것은 움직임, 자세, 개성의 "사실감"을 유지한 채 캐릭터를 만들어내기 위한 최선의 방법이다. 기타 시각적 자료를 통해서 다양한 자세를 연구하고 동물 행동에 대한 지식을 공부할 필요가 있다. 영화를 연구하는 것은 동물의 뼈 구조와 동물이 움직이는 방향을 이해하는 데 좋은 참고 자료가 될 수 있다.

● 애완동물의 매력

인간과 애완동물간의 관계는 매우 가깝다. 때문에 이러한 동물들이 민감한 문제를 다루는 데 등장하는 것은 이상적이다. 특히 귀여운 동물의 감탄사는 당신의 책이 잘 팔리는 데 한몫을 한다. 많은 동물들은 화려하거나 개성적인 모습이고, 새내기 일러스트레이터들에게 있어서, 이러한 것들이 그리기에 더 쉬울 수 있다.

당나귀
4개의 다리를 가진 동물이 인간처럼 서 있고 스케이트를 탄다. 몸동작과 표정이 있는 것은 아니지만, 이 동물의 모습은 상대적으로 정확하다.

4개의 다리에서 2개의 다리로
팔다리를 표현하기 위해서 그려진 볼 소켓과 선들은 등장인물 비율의 일관성을 유지시키며, 당신이 동작을 자신 있게 만들어내는 데 도움을 준다.

시도해 보자

"180도 방향전환(turnaround)"로 알려져 있는 등장인물 180도 회전 연구는 애니메이션 초기 개발 과정의 일부이다. 팔다리 길이 등은 일반적으로 서 있는 자세에서 인물이 회전할 때 일렬로 놓이게 된다. 동물이 동물학적으로 제대로 된 모습이든, 몸통은 인간이고 머리는 동물이든, 의인화된 캐릭터의 비율을 만들어내는 흥미로운 것이므로 이것을 시도해보라.

만약 당신이 낙서에서 만들어진 좀 더 거침 없는 스타일을 좋아한다면, 당신의 등장인물을 수평으로 그은 선을 따라서 좌에서 우로 수없이 반복해서 그려봄으로써 모순되는 것이 없는지 시험해보라.

●참고 자료 확대

좋은 사진 참고 자료를 사용할 때, 필수적인 비율을 알기 위해서 동물을 간단한 형태나 막대기 같은 모양으로 세분화하는 것이 도움이 될 수 있다. 마치 투명한 것처럼 동물 구조를 살펴보라. 그리고 구체관절 인형을 사용하면, 변하는 자세에서도 토르소에서 정확하게 팔과 다리를 만들어내는 데 도움을 받을 수 있다. 차를 운전하거나 의자에 앉아있는 것과 같은 상황에 등장인물을 배치시키는 경우에도 마찬가지 방법이 도움이 된다. 우선 사물을 원근법에 따라서 스케치하고, 그리고 나서 등장인물이 그 위에 앉아 있거나 안에 있는 모습을 스케치하라.

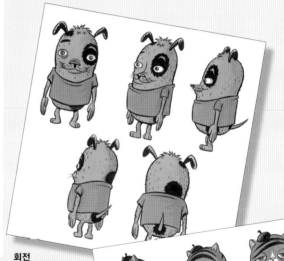

회전
얼굴생김새와 팔다리를 그려봄으로써 당신은 등장인물을 3차원 사물로 보는 데 익숙해질 수 있다. 이러한 연습을 반복하면 비율을 만들어낼 수 있다.

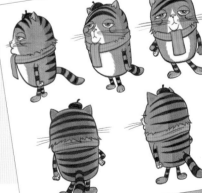

오소리
여기, 엄선된 의인화된 동작들이 있다.

팔과 쭉 뻗은 "손"은 통곡하는 모습을 과장해서 보여주고 있다.

몸을 기울이고 팔다리를 들어올리는 동작은 앞으로 걷는 듯한 인상을 준다.

그림자는 양 발바닥이 땅에 떨어져 있다는 것을 보여준다.

18 형상과 배경

일러스트레이터가 "형상과 배경"에
대해서 이야기할 때, 이들은 구성 — 즉,
이야기 속의 다양한 등장인물들 간의
관계와 이들 등장인물들과 상황이나
배경과의 관계 — 에 대해서 이야기하고
있는 것이다.

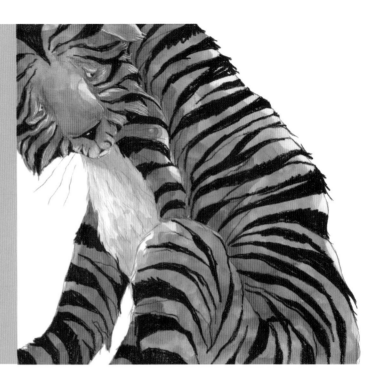

전경
이 이미지에는, 전경만이 있을
뿐이며, 이 전경은 크롭된
등장인물이 차지하고 있고
그에 따라서 극단적인 존재감과
근접성을 만들어내고 있다.

● 시각적 해석

애니메이션과 라이브 액션에서 사용되는 것과 동일한
기술 언어를 사용해서 무대나 영화와 같은 상황을
통제하고 있다고 가정해보자. 등장인물을 움직일 수
있는 전경, 중경, 배경이 있고, 특정 장면을 시각적으로
가장 잘 표현하려 한다. 등장인물과 사물을 한
페이지의 특정 레이아웃에 배치시키는 경우, 필드
깊이를 활용함으로써 이야기의 영향력을 배가시킬 수
있다. 등장인물들이 이리저리 움직일 수 있는 3차원
환상을 만들어내는 데 도움이 되는 다양한 방법들이
존재한다. 즉 오버래핑, 원근법, 척도, 그리고 배치는
문장의 영향력과 해석의 효과를 강화시킨다.
감정적으로, 아이들은 보여지는 것과 읽혀지는 것에
빠져들 수 있어야 한다. 이러한 것은 등장인물을 올바른
위치에 배치하는 것뿐만 아니라 등장인물의 표정과
바디 랭귀지에 의해서도 영향을 받는다.

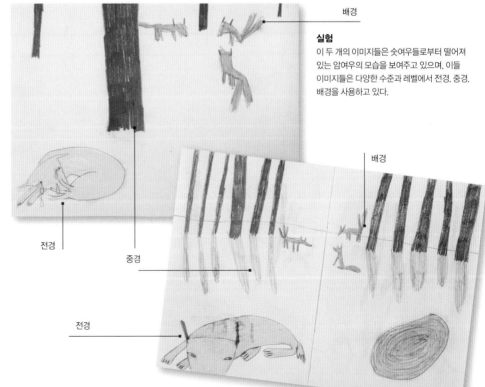

배경

실험
이 두 개의 이미지들은 숫여우들로부터 떨어져
있는 암여우의 모습을 보여주고 있으며, 이들
이미지들은 다양한 수준과 레벨에서 전경, 중경,
배경을 사용하고 있다.

배경

전경

중경

전경

구성적인 비율

당신은 구성의 미학적 측면을 통제하고 있다. 활용할 수 있는 유용한 가이드라인은 작은 선과 큰 선의 비율이 큰 선과 전체 선의 비율과 같을 수 있도록 선이나 직사각형이 2개 부분으로 분리되어 있는 '황금분할'이다.

이 비율은 고대부터 알려져 있었던 것이며, 본질적인 미적 가치를 가지고 있어서 예술과 자연을 조화롭게 만든다고 여겨졌다. 당신은 이 원칙을 무조건적으로 따를 필요는 없고, 이러한 원칙을 따르지 않을 수도 있다. 하지만, 다음과 같은 기본 원칙을 명심해둘 필요가 있다. 그림 표면은 대칭적으로 분리되어서는 안 된다. 또한 인물들은 종이 가운데 배치되어서는 안 된다. 그리고, 펜스가 일러스트레이션을 가로질러서 지나도록 배치되어서는 안 된다. 이러한 구도는 당신 그림의 바닥에서 수평선에 이르는 거리를 똑같이 이등분하는 결과를 초래한다.

1 정사각형을 만들어보라 (빨간색 외곽선).
2 한쪽 면의 중간 지점에서 반대쪽 모서리로 이어지는 선을 그려보라.
3 그 선을 반지름으로 사용해서 직사각형의 긴 쪽에 이르는 호를 그려보라.

4 거기에서 생기는 공간을 더 작은 비율 단위로 계속해서 분할할 수 있다.

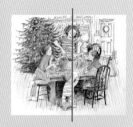

실제
3가지 예들은 황금 교차점에 위치하고 있는 등장인물이나 중심 내용을 보여주고 있다.

규칙 깨기
행위 대상과 지속적으로 관계를 유지하는 데 있어서, 형식적인 중심적 구성(맨 위), 산만하고 주제가 지나치게 잘려나간 구성(위).

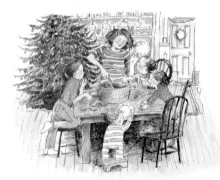

시점
독자들이 일러스트레이션을 바라보는 위치를 말한다. 시점은 구성과 분위기에 극적 영향을 미칠 수도 있다. 위에서 내려다보는 시점, 단순하게 서 있는 높이의 시점, 눈 높이의 시점 등 다양한 시점이 존재한다. 극단적인 시점(extreme viewpoint)과 현기증 날 것 같은 원근법은 포위감과 바닥에서부터 나무꼭대기에 이르는 이동감을 만들어낸다. 전경에는 새가 있고,

부엉이는 중경에서 날아다니고 있으며, 인물은 숲 바닥에 자그마한 형태로 표시된다. 이러한 구성은 큰 크기와 비례의 환상을 만들어낸다. 당신은 우뚝 솟은 나무들 하나에서 내려다보고 있으므로, 행위의 중심에 있는 느낌을 받는다.

Sturdy trunks stand short and tall. A trunk supports the body of a tree, like your legs support your body.

19

틀과 테두리

많은 일러스트레이터들이 이야기를 명료하고 정교하게 만들기위해서 주요 내러티브 밖에 놓이게 되는 '장식적 요소' 들을 사용한다. 이런 것들은 이야기에 어떤 분위기와 상징적 디테일을 더해준다.

이미지를 사용하여 이야기를 말하는 경우, 이야기 속의 모든 요소들은 어느 정도 상징적이 된다. 하나의 시 속에 있는 개별 단어들간의 관계가 시의 전반적 메시지와 분위기에 따라서 그 의미를 미묘하게 재정의하는 것과 마찬가지로, 그림책에 있는 이미지들은 책의 전반적 의미를 만들어내는 데 공동으로 작용을 한다.

사물, 동물, 옷, 심지어 색상 표현은 이미지가 진행됨에 따라서 의미를 만들어낼 수 있으며, 이러한 것들을 반복적으로 사용하면 이들의 중요성을 이끌어낼 수 있다.

소녀와 토끼
미묘하고 상세한 선 그림은 타원 내에서 자연스럽게 들어맞는다. 비네트(Vignette)는 작은 꽃들의 테두리 형태와 미묘한 색상들에 의해서 효과가 증대된다.

CRASH COURSE

틀과 테두리에 대한 유명한 예시

- **제인 레이**Jane Ray
 풍부하고 형식화되었으며, 종종 금색을 사용하여 매우 화려한 일러스트레이션.

- **얀 피엔코스키**Jan Pienkowski
 실루엣 표현으로 유명함. 복잡하게 얽힌 윤곽선들은 총 천연색의 작품과 더불어 책 내용의 질을 높인다.

- **니콜라 베일리**Nicola Bailey
 점묘 기법을 적용한 수채 일러스트레이션이 주를 이룬다.

시각적 통합
테두리 장식을 이야기에 추가할 것인지 아니면 단순히 장식적 수단으로써만 사용하든지 간에, 이러한 테두리 장식은 주 일러스트레이션과 어우러져야 하며, 주 일러스트레이션의 일부로 만들어지곤 한다.

주제가 있는 테두리
테두리가 단순히 장식적일 필요는 없으며, 이야기적 요소를 덧붙일 수도 있다. 여기에서 섬세하고 흥겨운 선으로 이루어진 테두리를 만들어내고 있다.

●책을 읽는 방법에 대한 안내

만약 당신이 켈스 복음서와 같이 매우 오래된
일러스트레이션원고를 보게 된다면, 테두리와 본문 사이의
구별이 뚜렷하지 않으며, 본문에 대한 이차적인 것을 제공하는
수준이라는 것을 알게 된다. 역사적으로 볼 때, 테두리는 챕터
표제로 사용되는 장식을 통해서 인쇄된 페이지의 단조로움을
깨는 한 가지 방법이었다. 또한, 이것들은 책의 해당 섹션 내용을
추측할 수 있는 시각적 요소를 제공하였으며, 독자들이 큰 책의
원하는 부분을 쉽게 찾아볼 수 있도록 도와주었다. 오늘날 종종
그림책의 디자인에서 틀과 테두리를 사용하는 것은 책의 더욱
전통적 형태를 보여주는 것이다.

켈스 복음서(Book of Kells)
마태 복음서 요약본의 시작은 정교한 페이지 장식을 특징으로 하며,
강렬한 패턴구조 속에 이미지와 인물들을 포함하고 있다.
세부묘사와 금을 공들여 사용한 것은 작품의 중요성을 보여주고
있다.

색판
프레임과 테두리로 디자인된 책의 전통적
모습은 책이 만들어지기 위해서 사용된 방법의
산물이다.

색 인쇄가 보편적인 것이 되기 전에는,
일러스트레이션이 담긴 책들은 책이 인쇄된
후에 색판이 삽입되는 형태를 띠고 있었다.
테두리는 본문 나머지 부분에 검정색으로
인쇄되었으며, 색판이 그려질 곳을 보여주었다.
테두리는 유색의 일러스트레이션과 책의 전반적
디자인을 연결시킴으로써 시각적 조화를
만들어냈다.

시도해 보자

주석

- 이야기의 상세내역을 이용하여, 주 본문에
 대한 '주석' 시리즈를 만들어내라.

- 예를 들어서 신데렐라에 나오는 쥐와 호박이
 변신을 하기 전에 이들에 대한 주석, 혹은
 백설공주에 나오는 거울과 사과에 대한 주석,
 당신이 중요하다고 생각하는 이야기 속 상세
 내용 – 버스 티켓, 신발, 타버린 토스트 등
 – 에 대한 주석이 이러한 것이다.
 작은 "스폿"유형의 일러스트레이션을
 살펴보고, 이것들을 장식적 테두리로 작업할
 수 있는지 알아보라. 당신은 테두리의 2개
 면만을 만들어내면 된다. 왜냐하면 나머지는
 일러스트레이션에서 디지털방식으로 생성될
 수 있기 때문이다.

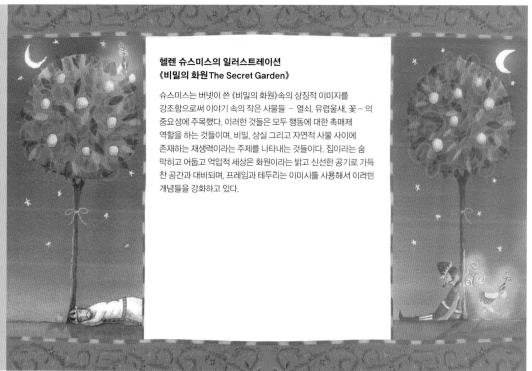

헬렌 슈스미스의 일러스트레이션
《비밀의 화원 The Secret Garden》
슈스미스는 버넷이 쓴 《비밀의 화원》속의 상징적 이미지를
강조함으로써 이야기 속의 작은 사물들 – 열쇠, 유럽울새, 꽃 – 의
중요성에 주목했다. 이러한 것들은 모두 행동에 대한 촉매제
역할을 하는 것들이며, 비밀, 상실 그리고 자연적 사물 사이에
존재하는 재생력이라는 주제를 나타내는 것들이다. 집이라는 숨
막히고 어둡고 억압적 세상은 화원이라는 밝고 신선한 공기로 가득
찬 공간과 대비되며, 프레임과 테두리는 이미지를 사용해서 이러한
개념들을 강화하고 있다.

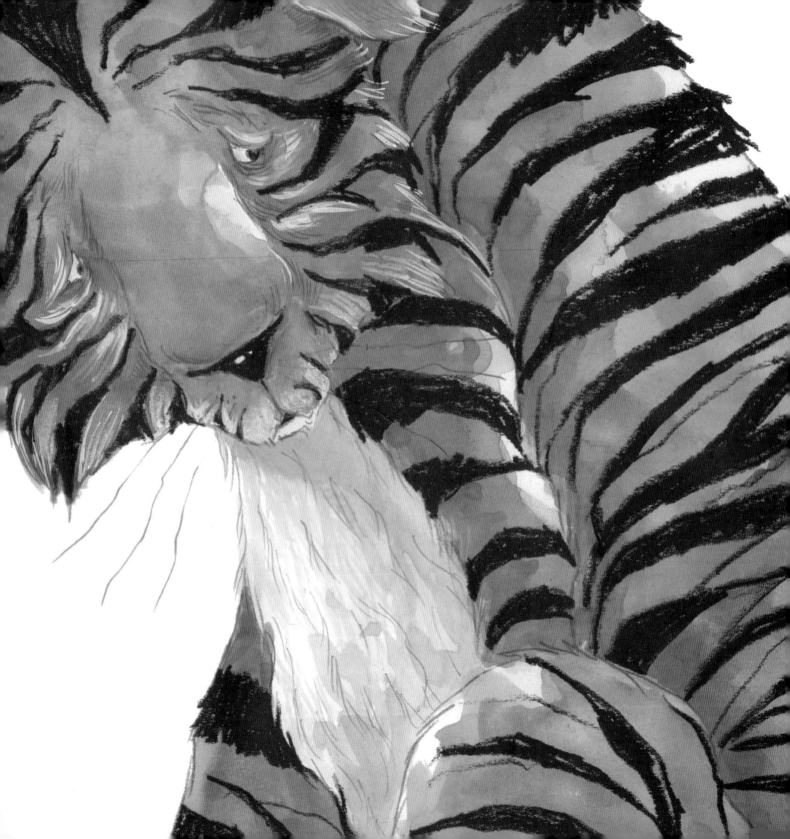

스토리텔링

이 섹션은 작가와 일러스트레이터들이 매력적이고
활기찬 이야기를 만들고, 독자들이 책에서 눈을 떼지
못하도록 하기 위해서 사용하는 기법들에 대해서
살펴본다.

호랑이, 호랑이
사이즈를 달리하거나 잘라낸 부분
이미지들은 어린 독자들이 책장을
넘겨가며 읽는데 도움이 된다(82쪽
참고).

20 이야기의 구조

어린이 그림책에서 성인 소설까지 대부분의 소설은 같은 기본 구성을 갖고 있다. 고대 그리스의 신화에서부터 최신의 헐리우드 블록버스터에 이르기까지 이런 기본 구조는 어디서든 찾아볼 수 있다.

결말에 대한 계획

소설을 쓰다보면 외톨이가 될 수 있다. 이야기의 방향을 잘못 잡게 되면 수십 장과 수천 단어를 고스란히 내버려야 한다. 쓰기 전에 세밀하게 계획할수록 이런 일이 일어날 가능성은 줄어든다. 그렇다고 처음에 세운 계획에서 한 치도 벗어나선 안된다는 말은 아니다. 작가라면 누구나 이야기를 풀어나가는 동안에 새로운 영감이 떠오르게 마련이기 때문이다. 그러나 주인공의 마지막 결과에 대해서조차 분명한 생각 없이 무조건 쓰다보면 많은 시간을 들인 공이 허사로 끝나고 말 것이다.

● 주제

어떤 소설에든 주제가 있어야 하고 당연히 중심인물이 등장하게 된다. 또한 주인공이 역경을 이겨내는 과정이 전개된다. 운동장에서 남을 괴롭히는 못된 아이들을 응징하는 일부터 지구를 구하는 일까지 다양하다.

주제는 "백짓장도 맞들면 낫다"라든가 "나쁜 일을 하면 상대는 물론 나쁜 일을 한 당사자도 불행해진다" 등과 같은 교훈적 결론으로 연결되는 경우가 많다. 성인 소설 작가들은 모호하거나 이중적인 주제를 가진 이야기를 쓰는 경우도 있지만 어린이 책 작가라면 명확하고 긍정적인 도덕성을 보여주어야 한다. 범죄에도 나름대로 가치가 있는 것처럼 묘사하거나 남을 괴롭히는 일을 재미있고 신나게 표현하는 어린이 책이라면 문제가 될 것이다.

● 동기부여, 자극

일단 배경을 설정한 다음에는 원인을 제공해야 한다. 현재 진행 중인 일이나 과거에 있었던 어떤 일이 등장인물의 행동을 야기하는 원인이 되도록 해야 한다.

● 행동과 적개심, 반목

동기 부여의 "원인"에 대해 인물들이 어떤 반응을 보이느냐가 곧 이야기의 "결과"나 행동을 결정한다. 몰리가 엄마를 위해 모금을 한다거나 찰리가 친구를 찾아

나선다거나 하는 일들이 반응에 해당한다.

등장인물의 행동은 방해꾼이 나타나 난관을 겪게 된다. 방해꾼이란 "악역"으로서 이야기속의 영웅이 목적을 이루지 못하게 방해하는 역할을 한다. 이 방해꾼은 사람이 될 수도 있고 물건이 될 수도 있다. 예를 들어 학급의 라이벌이나 게슈타포, 심지어는 날씨도 이에 포함될 수 있다.

● 클라이막스 만들기

이야기에서는 흥분이나 격정, 서스펜스나 공포가 한데 합쳐져 하나의 정점을 이루어야 한다. 이 부분에서 주인공은 주변의 모든 것을 잃는 것처럼 보인다. 친구들이 악한에게 붙잡혀 죽을 수도 있는 상황에 놓이게 되는 것이다! 바로 이 부분이 독자들로 하여금 책을 손에서 놓지 못하게 하는 부분이 되어야 한다. 이러한 정점 또는 절정은 반드시 책의 거의 마지막 부분에 오도록 해야 한다.

● 적절한 결말

결말을 불행하게 처리하는 작가라면 무척 용기가 있는 사람이다. 독자가 어떤 책에 끌리게 되는 것은 주인공을 좋아하기 때문이다. 독자는 주인공의 노력이 보답을 얻기를 바라고 이야기가 끝날 때는 세상의 모든 일이 평화롭게 해결되기를 바란다.

이야기 계획을 기술하는 방법

■ 이야기 기획을 시작하기 전에, 당신은 이미 이야기가 어떻게 흘러가게 될 것인지에 대해서 알고 있을 수도 있다. 이야기를 요약하여 두 문장으로 기술해보도록 노력하라.

"사라와 로지가 유령기차를 탈 때, 이들은 공포심을 느끼기 위해서 돈을 지불할 필요가 없다는 것을 깨닫는다. 유령 기차는 이 아이들을 어두운 터널 밑을 지나서 또 다른 세계로 데려간다. 거기에서 이들 소녀들은 '어떻게 집으로 돌아가지?'라는 공포스러운 질문에 직면한다."

만약 당신이 요약을 하는 데 어려움이 있다면, 당신의 이야기는 문제를 안고 있을 수도 있다.

■ 이야기에서 전달하고자 하는 내용을 목록으로 작성한다.

■ 이 계획안을 현재 시제로 써보는 것도 좋다. 이렇게 하면 계획안이 실제 원고가 되어버릴 위험을 방지할 수 있다.

■ 이야기 계획시에는 대화 삽입을 피하라. 그러나 대화를 언제 어디에 삽입할 것인지는 고려하라.

■ 장이 끝나는 시점을 예상한다. 이야기가 잘 이어지려면 각 장마다 흥미롭고 시선을 사로잡는 결말이 필요하다. 바로 이 단계에서 계획상 미비한 부분이 있는지 확인해 볼 수 있다. 실감나는 대화가 충분히 삽입되었는가? 이야기 계획안은 원고의 청사진과 같다. 이 단계를 지나칠 경우 위험이 따르게 된다.

작품은 사라의 시점에서 계속 진행될 것이다. 당신은 작품의 서술 시점을 어디에 둘 것인지 결정해야 한다.

이 부분에서는 이야기가 진행됨에 따라 사라의 감정 변화를 볼 수 있는 부분이다. 등장인물의 행위 못지 않게 생각이나 감정도 잊지 말고 기억해야 한다.

이야기 계획의 예시

사라와 로지는 박람회장 정문 밖에서 만난다. 불빛이 번쩍거리고 시끌벅적하다. 남은 돈을 다 합해도 각자 두 번씩 타면 끝이다. 그들은 전기자동차에 올라타 자기들보다 나이 많은 남자애들이 탄 차에 부딪쳐가며 신나게 탄다. 사라는 차에서 내리면서 얼굴이 빨개지는 것을 느낀다. 로지와 함께 귀신 열차 쪽으로 걸어가는 사이 남자애들이 웃는 소리가 들린다. 쟤들이 같이 타려고 올까? 무서울 때 남자애들이 손을 잡아주면 좋을 거라고 로지는 농담을 한다. 그러나 로지가 어깨 너머로 돌아보니 남자애들은 핫도그 판매대로 걸어가고 있다.

실망한 로지가 기다리고 있는 기차에 올라타자 기차가 철커덕 움직이기 시작한다. 기차가 어두운 터널 속으로 빠져들어가자 오싹한 느낌이 든다. 은근히 그 애들이 같이 타기를 바랐던 거다. 그러나 금세 낭만적인 비애는 사라지고 만다. 가짜 거미줄이 머리카락에 걸리고 관에서 튀어나오는 해골은 전혀 무섭지도 않다. 이게 뭐람, 말도 안 돼. 하나도 무섭지 않은 걸! 그러나 모퉁이를 또 한 번 돌자마자 기차가 갑자기 아래로 떨어져서 사라는 놀라 비명을 지른다.

사라와 로지는 기차에서 튕겨 나와 퀴퀴한 냄새 나는 늪에 나동그라진다. 온몸은 진흙투성이다. 사라는 간신히 진흙탕에서 빠져 나와 넋이 빠진 친구를 끌어낸다. 눈은 검은 그림자 밖에 보이지 않고 피골이 상접한 몸은 온통 상처투성이다. 그 중 하나가 바싹 마른 손을 내밀어 사라를 잡으려고 다가온다. 사라와 로지는 어깨 너머로 귀신들을 바라보며 도망친다!

작품은 전체가 현재 시제로 서술되고 있다.

21 대화 쓰기

대화는 단연코 가장 중요한 요소이고 훈련이 필요한 부분이다.
대화를 통해 갈등이 고조되고 행동이 일어나며 줄거리가
진행되고 등장인물이 모습을 드러낸다. 대화는 허구를 가장
그럴듯하게 만들어주는 부분이다. 리얼리즘과 드라마의 이러한
특성 때문에 대화는 동화의 중심 역할을 한다.

어느 작가의 이야기

어린이책 작가인 윌리스의 소설 속 캐릭터는 그녀가 뉴욕에서 학생들을
가르쳤던 경험을 기반으로 하고 있다. 그들은 학교 밖으로 나오면 술 취한
뱃사람들처럼 욕을 해댔다. 출판사의 편집장은 윌리스에게 회사 정책상
소설에서 속어를 쓸 수 없다고 말했다. 윌리스는 편집장이 당장에 화를 냈다고
전한다. 또한 현실의 아이들은 책에서 묘사되는 것보다 훨씬 더 많은 욕을 하며
지내는데, 이런 내용이 책에서 언급되고 있다. 다시 말해 그녀는 이미 현실의
상황을 정확히 묘사했다기보다는, 일차로 검열하여 일종의 환상을 만들어낸
셈이다. 그녀 역시 어린 아들이 이런 표현이 가득한 동화책을 읽는 것을 바라지
않았다. 결국 그녀는 '바나나 머리'와 같이 우스꽝스러운 표현을 지어내
등장인물이 서로를 비웃는 장면에 사용했다.

● 리얼리즘의 포착

대화의 현장감을 살리기 위한 최고의 전략은 지나치게
많은 일상적이고 평범한 대화나 지나치게 상세한 무대
지시사항, 자세한 설명들을 과감하게 생략하는 것이다.
진짜같이 느껴지는 괜찮은 대화를 구성한 다음에는 꼭
필요한 부분만 빼고 잘라낸다

● 무대 지시

소설 속의 대화는 그저 사람들의 말을 그대로 옮기는
것이 아니다. "그는 말했다"와 같은 표현을 덧붙여
화자가 누구인지 분명하게 밝혀야 한다.
사람들이 동사와 부사를 사용해서 어떤 방식으로
말하는지 무대 지시사항을 밝혀주어야 한다. 이를테면
"그는 으르렁거렸다."나 "그는 화난듯 말했다."와 같은
표현으로 말이다.
또한 등장인물의 제스처나 행동에 대한 묘사가
포함되어야 하며, 장소나 무대 세팅에 대한 묘사,
내레이션, 등장인물의 성격 묘사, 내적 독백 등이 주의
깊게 고려되어야 한다.

● 포함할 부분

대화를 쓸 때 명심해야 할 말은 "필요성"이다. 만약
주인공이 대화하는 당시 챙이 큰 보라색 모자를 쓰고
있는 것이 성격을 묘사하거나 줄거리 전개에 꼭
필요하다면 어떤 경우에도 빼놓아서는 안 된다. 대화의
초안을 작성할 때는 주인공의 옷차림 등 상세한 내용을
묘사해도 된다. 수정 시에는 주인공의 성격을
묘사하거나 줄거리 전개에 도움이 되지 않는 내용을
과감하게 빼버려야 한다. 대화를 이어나가는 표현은
특별히 절제력을 보여주어야 한다.
이야기의 흐름을 늦출 수 있는 상황은 최대한 줄이는
것이 좋다. 첫 번째 예는 적은 단어로 큰 효과를
발휘하는 예를 보여준다.

시도해 보자

이제 6개의 단어로 이루어진 등장인물 사이의 교류 내용을 가지고 또 다른 대화를 써보기로 하자. 어떻게 해서든 흥미로운 대화를 만들도록 한다(무엇이든 좋다).

> "안녕."
>
> "안녕."
>
> "어디 갔었니?"
>
> "아무데도."

이번에는 남자 아이와 한 여자 사이의 갈등을 그려본다. 필요한 내용은 얼마든지 추가할 수 있다. 아래 예에서 십대 소년이 얼마나 적은 말을 사용하고 있는지 주시해볼 필요가 있다. 그는 이 장면에서 골이 나 있고 말이 없다. 반면 여자는 그에게 속사포처럼 말을 쏟아 붓는다. 말을 많이 하느냐 적게 하느냐도 사람의 성격 차이를 보여주는 중요한 방법이다.

> 그는 복도로 내려가 현관 쪽으로 달려가 멈춰 섰다. 그녀의 방에는 평소처럼 고약한 곰팡이 냄새가 나고 있었다. 그는 "안녕" 이라고 인사했다.
>
> "안녕하냐고?"
>
> 그녀는 앙상한 손가락을 그를 향해 가리키면서 흔들어댔다.
>
> "그게 고작 네가 한다는 말이냐? 이 버릇 없는 놈. 너를 한 시간이나 기다렸다구! 네 엄마가 네가 그것을 직접 가지고 올 거라고 말했었거든! 어디 갔었냐?"
>
> "아무데도 안 갔어요."
>
> 그는 기름투성이의 가방을 들고 서서 시무룩하게 대답했다. 그녀는 그 가방을 휙 낚아채고 샌드위치를 게걸스럽게 먹기 시작했다.

시도해 보자

공원, 놀이터, 학교 운동장 등 어린이들이 많이 모이는 장소에 노트북을 가져가라. 차분하게 앉아 당신이 듣는 것을 받아 적을 수 있는 장소를 찾아라. 당신은 모든 것을 다 받아쓸 수는 없다는 걸 곧 알게 될 것이다. 그러나 당신이 본능적으로 내용을 편집하기 시작했다는 걸 의미하므로 문제되지 않는다. 후에 당신이 받아쓴 것 중 가장 좋은 부분만을 초고로 정서하라. 그 후 아이들의 생김새, 기억해야 할 장소 등 다른 요소들을 재구성하라.

> 재니는 나무집 바닥에서 펄쩍펄쩍 뛰며 큰 소리로 묻는다. "대체 어디 갔었어?" 어찌나 높이 뛰는지 프랭크는 재니가 판자에 부딪치면 어쩌나 걱정이 되었다. 입에 손가락을 대고 서둘러 경사면을 기어오르며 소리쳤다. "별 거 아냐!" 가까이 가서 재니에게 몸을 숙이라고 손짓하고는 속삭였다. "어쩌면 아주 특별한 곳일지도 몰라. 내가 뭘 찾아냈는지 말해 줄 테니 기다려!"

다음에는 두 명의 친구가 미스터리를 해결하는 이야기에서 이 대화를 사용해보자. 이 예에서는 둘 다 흥분해서 거의 비슷한 스타일로 이야기 한다. 하지만, 그녀의 행동에 비추어볼 때("그녀는 너무 높이 뛰어오르고 있었다") 재니는 참을성 없고 앞뒤를 가리지 않는 것에 반해서 프랭크의 마음 속에서 일어나고 있는 것("프랭크는 두려워했다")은 그가 사려 깊고 친절한 친구가 될 수 있다는 것을 보여준다는 점을 주목할 것. 대화 속의 주변 소재(행동 및 생각)는 캐릭터를 전개해나가고 드러내는 데 도움이 될 수 있다.

22

독자에게
겸손할 것

7살부터 14살까지의 어린이들을 위한 동화를 쓰는 것은 그림책을 쓰는 것보다 성인
독자를 위한 글과 더욱 유사하다. 당신의 이야기는 주인공 아이들을 중심으로 펼쳐지며,
아마도 성인을 위한 책에 비해서 분량이 짧을 것이다. 하지만, 무엇보다도 이 책은
흥미로운 사람들을 다룬 좋은 이야기이어야 한다.

어린이의 시각
어린이가 경험하는 세계는
어른들과 다름을 기억하자.

● 출발점

어떤 상황이나 문제점을 염두에 두고 시작할 수는 있지만, 동화책을 쓸 때의 기본
원칙은 대답이 아닌 질문에서 시작해야 한다는 것이다. 예를 들어 다른 아이들을
괴롭히는 문제를 주제로 삼을 경우, 작가가 생각하는 아이들의 해결 방식을 중심으로
이야기를 시작해서는 안 된다는 것이다. 그보다는 진짜 문제를 안고 있는 실제
인물에서부터 시작하는 것이 좋다. 아이들이 실제 상황에 대처하는 방식으로 문제에

접근하는 것이다. 그들은 결과가 어떻게 될지 모른 채 상황에 뛰어들게 된다. 아이들은
일이 어떻게 전개될 것인지 대해 아무런 생각도 하지 못한다.
어조는 유머러스하거나 진지한 스타일을 택할 수 있다. 과제를 해결하기 위해
아이들이 사용하는 도구는 옛날식이거나 현대식이거나 일반적이거나 마술적인 것이
될 수 있다.

● 어린이의 시점

아이가 세상을 이해하는 방식으로 세상을 표현하기 위해 1인칭이나 가까운 3인칭을
사용해볼 수 있다.
작가가 원하는 방식대로 어린이 등장인물을 곤경에 빠뜨릴 수 있다. 아이들은 두 가지
방향으로 끌어갈 수 있는데 충격이나 배반이라는 설정을 사용할 수 있다. 어린이가
세상을 바라보는 기본 시각은 공정함과 부당함을 날카롭게 구별하는 데서 시작되며
아이들은 마지막 순간까지 일관되게 좋은 결과를 믿는다는 사실을 기억하자. 이것이

물리적 차이
어린이가 성인보다 작다는
사실은 이들의 환경에 대한
인식에 미묘한 영향을 미친다.

내가 상상하는 소년은 검은 피부를 가진 라틴계 아이이며, 머리 숱이 많아서 빗질을 해야 하는 작은 소년이다. 그는 언제나 깨진 병을 가지고 운동장에서 혼자 놀고 있다. 그는 그네에 앉아 있다. 이 소년은 그네를 조금 타더니, 이 내 그네는 꼬맹이들이나 타는 것이라고 생각하는 듯 그네에서 일어나서 깨진 병을 발로 걷어찬다.

"큰 형이라면 이제 진절머리가 나." 그는 말한다. "언제나 나는 내 여동생을 보살펴야 한단 말이에요! 내 여동생은 작지만 말썽꾸러기란 말이에요. 엄마 는 늦게까지 일하셔야 하구요. 이 때문에 저는 언제나 보모한테서 제 여동생 을 데리러 가야 하고, 땅콩 버터 크래커를 만들어 주어야 해요. 그리고 여동 생은 땅콩 버터가 구석구석 안 발라져 있으면 그것을 안 먹으려고 해요. 제 여동생은 하루 종일 보모 집에서 머물면서 TV나 보면서 있을 수 있지만, 저 는 학교를 가야 해요... 이 덩치 크고 못 생긴 타이런을 빼고는 학교는 좋아 요. 타이런은 사람들을 못 살게 구는 것을 좋아해요. 그리고 최악의 것이 무 엇인지 아세요? 바로 그 녀석이 저를 때리고 싶어한다는 거에요."

어느 작가의 이야기

윌리스의 첫 번째 동화는 속이 상해서 작은 말썽을 일으키는 한 소년에 대한 짤막한 묘사에서 시작된다. 이 아이는 구식 자동차 안테나를 부러뜨린다. 이야기 속에서, 이 아이는 차 안테나를 공중에 던지는데 이 안테나가 요술을 부려 별로 변한다. 단지 하나의 작은 아이디어일 뿐이었는데, 윌리스가 이 내용을 친구들에게 읽어주자 그 중 한 친구가 실제로 일어날 것 같지는 않은 일이지만 어린 소년의 시각에서 이야기를 들려준다면 재미있겠다고 했다. 윌리스는 어린 소년이 자신에 대한 "이야기들" 을 전하는 방식으로 이야기를 고쳐 썼다. 소년이 자신의 별을 갖게 된 이야기, 작은 개가 달아난 이야기, 새 친구를 만나게 된 이야기 등이 이어졌다.

시도해 보자

어린이가 된다고 가정해 보자

어린 아이의 얼굴을 상상해 보라. 이 얼굴은 당신이 창조한 아이의 얼굴일 수도 있고, 이미 본 적이 있는 얼굴일 수도 있다. 하지만 가능하면 당신과 친숙하지 않은 아이의 얼굴이 가장 좋을 것이다. 먼저, 아이의 얼굴을 시각화해 본 다음, 아이가 어느 곳에 있는지 상상해 보라. 어떤 특정한 상황에, 특정한 장소를 말이다. 예를 들어, 검은 머리가 눈가까지 흘러내린 8 살짜리 소년처럼 말이다. 이 소년은 방금 이웃집으로 이사를 왔다. 이제 이 소년이 조용한 목소리로 귀에다 자신의 생활에 대해 속삭이는 모습을 상상하라. 소년은 홀어머니 슬하에서 자랐고, 어린 여동생은 뛰노는 것을 좋아하며, 소년은 새 친구를 사귀고 싶어한다는 식으로 말이다.

상상으로 소년에게 더욱 다가가, 머릿속으로 들어가서 그의 목소리가 아닌 생각을 곧바로 들어보자. 소년은 학교에서 괴롭힘을 당하는 일이 얼마나 무서운 일인지 이야기한다. 소년은 당신에게 꿈에 대해서 이야기 한다. 그는 자기 강아지를 갖고 싶어한다.

다음은 이런 것들을 순서나 인과 과정에 개의치말고 가능한 한 많이 적어본다. 바로 그 소년의 목소리를 적는 것이다. 이런 연습을 하는 것은 3인칭 대신에 1 인칭을 쓰는 것이 낫다는 얘기를 하기 위함이 아니고, 얘기 자료를 모으고 아이들에 대해서 알아가기 위함이다. 이런 자료들은 내적 독백이나 실제 대화에서 사용할 수 있으며, 줄거리 전개를 위한 아이디어를 제공할 수도 있다.

어린시절 추억
어린이의 입장이 되어 이야기의 감을 느껴보자. 리얼리티에 대해서는 고려하지 말고, 당신의 느낌이 어떤지, 특정 상황에 어떻게 반응할 것인지 상상해 보자.

곧 원칙이 되는 것은 아니지만 이런이의 시각으로 세상을 볼 수 있는 방법이 된다. 또한 모든 기법 가운데 가장 어린애답고 재미있는 방법을 시도해볼 수도 있다. 그것은 다름 아닌 흉내내기다.

아이들의 마음속
스스로를 아이들의 입장에 놓고 이야기를 느껴보자.

작가의 음성

빅토리아 시대에는 "경애하는 독자여" 라는 표현을 가끔 삽입함으로써
이야기 속에서 작가의 존재를 눈치채도록 노출시키는 방식이 유행이었다.
이러한 방식의 경우 작가는 중간중간 멈춰 서서 이야기 속에서 일어나는
일에 대해 나름의 도덕적 판단을 내리곤 한다.

대화 vs. 서술

어떤 이야기에서도 대화(등장인물들이 서로 이야기하는 부분)와 서술(작가가 뭔가를
묘사하는 부분)을 균형있게 조화시키는 것이 필수적이다. 독자들은 당연히 대화에 쉽게
끌리게 마련이다. 서술식의 묘사만 계속 이어진다면 대충 넘어가거나 건너뛰는 경우가
많을 것이다.

첫 번째 버전: 그들이 만든 밴드

댄은 점심시간에 좋은 아이디어가 떠올랐다. 가을 학기 시작
무렵이었다.

낙엽이 뒹구는 운동장의 큰 나무 아래에서 "밴드에 들 사람 없
어?" 하고 댄은 친구들에게 물었다.

댄은 마이스페이스 페이지와 오래된 깁슨 기타를 갖고 있었고
단지 세 개의 기타코드만을 익힌 상태였다.

오늘 댄은 스키니진과 라몬즈 여행기념 티셔츠를 입고 있었다.

그 티셔츠는 1980년대 "록을 연주하다" 라는 제목으로 롤링
스톤 지의 표지를 장식한 적이 있는 아버지한테 물려 받은 것
이었다. 이제 댄의 아버지는 약을 복용하는 것을 잊은 적이 없
는 택시기사이다. 댄의 어머니가 세상을 떠난 후로 푸른 색의
작은 알약을 플라스틱 컵으로 세어놓은 사람은 아무도 없었다.

● 현대적인 방법

화자가 직접 개입하는 방식은 자서전에서나 효과있는 방식이라고 생각하는
작가들이 많을 것이다. 소설가의 업무는 독자를 이야기속으로 끌어들이는
것이다. 영화와 마찬가지로 독자들이 책을 읽고 있거나 무대나 화면에서
연기자를 보고 있다는 생각을 잊고 이야기 속에 몰입하게 만들어야 한다.
이렇게 하려면 작가 자신이 드러나지 않아야 한다.

● 흥미 유지하기

등장인물을 1인칭으로 서술하는 경우 독자의 입맛에 맞고 흥미를 자극할 수
있는 어조를 사용해야 한다. 누구라도 300페이지 내내 잔소리 심한 중년
아줌마의 시각으로 서술되는 이야기를 읽고 싶어지는 않을 것이다. 독자는
적어도 흥미를 갖고 계속 읽고 싶은 충동을 느낄 수 있어야 한다.

*첫 번째 버전은 주먹으로 한 대 얻어맞는 느낌으로 시작된다. 독자를 단번에 위대한 생각(Great
Idea)으로 안내하는 것이다. 댄의 마이스페이스 프로필과 같은 상세 내용을 통해 주인공에게
생명을 부여한다. 엄마는 떠나고 아버지는 약물 중독자인 가족사를 마치 아무 것도 아닌
것처럼 신랄하게 이야기함으로써 오히려 더 가슴에 와 닿는다.*

두 번째 버전은 사소한 일에 꼼짝 못하게 되어 있다. 독자는 이미 본격적인 이야기가 시작되기도 전에 댄의 나이, 학년, 학교의 위치, 그리고 그의 누이의 나이를 알고 있다. 분리되어 있는 성인용 언어들이 사용되기도 한다. 이로 인해 이 이야기는 어린 소년의 이야기라는 생각이 들지 않게끔 한다. 유일한 대화는 이야기 끝부분에 조연으로부터 나온다.

설명하지 말고 보여줄 것

'설명하지 말고 보여주는' 것은 글쓰기의 가장 중요한 룰이자, 스스로에게 훈련시키기 가장 어려운 것 중에 하나이다.

등장인물을 소개할 때, 독자들에게 그녀가 부자이고 아름답다는 것을 말하지 말라. 운전사가 딸린 리무진을 타고 도착했으며, 방 안에 있는 모든 소년들이 그녀에게서 눈을 뗄 수 없었다고 이야기하라. 독자에게 직접 누군가의 엄마가 참견 잘하고 두목행세를 한다고 말하지 말라. 대신에, 그녀가 지속적으로 아이들의 생활에 간섭하고 습관적으로 부적절한 질문을 해대는 것을 보여줘라.

보여주는 대신에 당신의 등장인물이 살아서 다가오도록 만들어라. 캐릭터들은 독자들에게 평면적인 모습이 아니고, 생기있으며 3차원적인 인물로 보일 것이다.

● 등장인물 구성

대화는 "설명" 대신 "보여줄" 수 있는 최상의 방식이다. 이야기의 악역을 간사하고 음흉한 사람으로 묘사하려는가? 그렇다면 주인공에게 알랑거리고 유도 심문을 하는 모습을 보여준다. 그는 성미가 급하고 폭력적인가? 사소한 일에 불평하고 주변 사람들을 폭력으로 위협하는 모습을 보여준다. 본격적으로 써나가기 전에 분명히 해두어야 할 것은 어떤 태도를 취할 것이냐 하는 것이다.

등장인물이 당신의 어투가 아닌 그들의 어투를 사용하고 있는지 확인해야 한다. 큰 소리로 당신이 쓴 글을 읽어보라. 이는 대화를 마무리하는 데 도움을 준다.

두 번째 버전의 예시는 '보여주는' 것보다 '설명하는' 것에 탐닉하고 있다. 화자는 독자들에게 댄이 같은 티셔츠를 삼일째 입고 있다고 설명하고 있으며, 이보다는 담배연기를 묘사하는 방법으로 내용을 알 수 있다면 한층 더 재미있을 것이다.

두 번째 버전: 그들이 만든 밴드

댄은 13살이고, 피츠버그의 32번 고속도로를 빠져나오면 있는 변두리 작은 마을인 앨더헤이 중학교 7학년생이었다. 가을 학기가 시작되는 날 점심시간이었다. 그는 항상 밴드를 결성하고 싶어했다. 그날 아침 6살짜리 동생의 학교 준비를 도와주고(3년 전에 집을 나간 엄마 대신) 아버지의 약을 꺼내놓는 사이 댄은 기타 코드를 또 하나 마스터했다. 이제 레퍼토리는 3개로 늘어났다. 그의 아버지는 1980년대의 불행한 피해자였으며 '기생충'이라는 이름의 유명한 헤비 록 밴드에서 수년을 지낸 사람이었다. 지난 크리스마스 때 맘씨 좋은 고객에게서 생각지도 못한 큰 돈을 팁으로 받은 댄의 아버지는 깁슨 기타를 사서 당장에 댄에게 코드 잡는 법을 가르쳤다.

"얘야, 코드는 세 개만 알면 된단다. 순서만 바꾸면 연주 못할 곡이 없단다."

댄은 친구들에게 다가갔다 빅 필 셰인, 재니 "작은 귀" 마구, 작은 필(다른 필과 혼동하지 않도록), 루. 그들은 비가 오나 눈이 오나 노상 모이는 큰 나무 아래에 둘러앉았다. 댄은 색이 바랜 라몬즈 여행 선물용 티셔츠를 입고 있었는데 두 사이즈나 작은 것이었다. 그 티셔츠는 벌써 삼일째 입는 것이었다.

"이봐, 나한테 좋은 생각이 있어. 누구 밴드를 결성하고 싶은 사람 없어?" 하고 그가 말했다.

관점

대부분의 이야기들이 동일한 기본 요소를 가지고 있기는 하지만, 이야기를 하는 많은 방법들이 존재한다. 글쓰기를 시작하기 전에 정립할 필요가 있는 것은 어떠한 관점을 취하고 있으며, 이러한 관점이 어떻게 이야기에 가장 좋은 역할을 하는지에 대해 살펴보자.

●등장인물의 나이

주인공이 남자 아이라면 "지금 이 순간에"라는 단어를 사용할까? 작가가 노인이라면 옛날을 돌이켜볼 수 있고 지혜를 동원해 쓸 수 있을 것이다. 그러나 동화 작가라면 주인공을 독자 연령대와 비슷하게 잡는 것이 대체로 훨씬 효과적이다.

나이 든 주인공 이야기를 쓴다면 긴장감이 떨어지게 된다. 주인공이 과거에 일어났던 일을 이야기하는 방식을 사용할 경우 주인공이 이런 사건들을 이겨낸 것이 분명해진다. 아슬아슬한 상황에 처한 12살 소년에 관한 이야기를 쓸 경우 등장인물과 독자 모두 어떤 일이 다음에 일어날지 아무도 모른다. 배가 부서져 물에 빠지면 어떻게 될까? 주인공은 보통 살아나게 된다. 그래도 독자는 지금 일어나고 있는 상황을 묘사하는 이야기라는 생각이 들지 않을 것이다.

● 누가 이야기하는지 살펴보기

대부분의 동화 작가들은 일인칭("나") 혹은 삼인칭("그" 혹은 "그녀")으로 글을 쓴다. 삼인칭의

적절한 시제의 선택

긴장감을 연출하기 위해 현재 시제를 쓰는 작가들이 있다. 숨이 막힐 듯한 이 스타일은 읽기에도 힘들어 지속하기 어렵다.

대부분 책은 과거 시제로 쓰이고 간결하고 단순한 문장을 쓴다면 과거 시제로도 긴박한 느낌을 살릴 수 있다. 시제가 지나친 부담을 주지 않도록 해야 한다. 그럴 경우 글이 답답하고 지지부진한 느낌을 주게 된다.

다섯 소년 캐릭터

■ 《더미 속의 스티그Stig of the Dump》
클라이브 킹Clive King, 푸핀, 1963

스티그는 바위산의 동굴에 사는 원시인이다. 그는 모든 소년들이 동경할만한 대상이다. 지저분하다든지, 일찍 자라고 간섭하는 부모가 없다.

■ 《해리 포터Harry Potter》
J. K. 롤링Rowling, 스콜라스틱, 1997

최근의 어린이 소설에서 가장 잘 알려진 영웅이다. 해리 포터와 그의 친구들이 호그와트 마법학교에서 발전하는 모습을 7권의 판타지 소설로 읽을 수 있다. 해리 포터는 고아이고, 이마에 번개 모양의 흉터를 갖고 있다.

■ 《제임스와 자이언트 피치James and the Giant Peach》
로얼드 달Roald Dahl, 푸핀, 1961

평범한 소년인 제임스가 자이언트 피치에 기어 올라가면서 생기는 모험의 이야기.

■ 《알렉스 라이더Alex Rider》
앤터니 호로위츠Anthony Horowitz, 펭귄, 2001

알렉스 라이더는 종종 어린 007 제임스 본드로 묘사되곤 한다. 십대인 알렉스는 보호자를 잃은 뒤 MI6에 들어가서 일하게 된다.

■ 《헨리가 싫어하는 것Horrid Henry》
프란체스카 사이먼Francesca Simon, 토니 로스Tony Ross, 오라이언 북스, 1998

헨리는 다른 많은 아이들처럼 야채나 숙제를 싫어한다. 이 시리즈는 아이들이 싫어하지만 나중에는 좋아질 수 있는 것들에 관한 내용이다.

다섯 소녀 캐릭터

■ **《그린 게이블의 앤Anne of Green Gable》**
　L. M. 몽고메리Montgomery, 그로셋 앤 던럽, 1908

세대를 뛰어넘는 매력을 가진 고아 캐릭터.

■ **《케이티가 한 일What Katy did》**
　수잔 쿨리지Susan Coolidge, 도버 퍼블리케이션, 1872

무언가 모자란 듯한 소녀가 완벽한 모습보다 독자들에게 사랑받는다.

■ **《최악의 마녀The Worst Witch》**
　질 머피Jill Murphy, 캔들윅 프레스, 1974

마일드레드는 미스 캐클의 마녀학교에서 열심히 노력하지만 종종 사고를 벌인다.

■ **《황금나침반The His Dark Materials》**
　필립 펄먼Philip Pullman, 랜덤하우스, 1995

와일드하고 중성적인 소녀가 선과 악의 미묘한 차이를 인식하는 법을 배운다.

■ **《성 안에 갇힌 사람 I Capture the Castle》**
　카산드라 모트메인, 두디 스미스Dodie Smith, 세인트 마틴스 그리핀, 1948

아름답지만 낡은 곳에 사는 위트있는 여주인공이 가족의 도전과 1930년대 식의 로맨스에 직면한다.

경우 이야기를 여전히 전적으로 화자 한 사람의 관점에서 전개할 수도 있고 아니면 다른 등장인물들의 관점으로 이야기를 써가며 당신의 관점을 다양하게 표현할 수 있다.

일인칭 시점의 글은 이야기를 가장 직접적으로 전달한다. 당신은 주인공에게 생동감을 주는 그들의 희망, 공포와 직접적인 연관이 있다. 그러나 이처럼 일인칭 시점에서 글을 쓰는 데는 한계가 있다. 예를 들어 나폴레옹 해전처럼 역사적 사건을 묘사할 경우 거대한 군함 또는 전체 함대가 격돌할 때, 단지 주인공이 군함의 포문을 통해 보는 풍경만을 묘사할 수 있을 뿐이다. 그러므로 한 사람의 시점에서 이야기를 전개하는 것은 상당히 제한적일 수 있다.

●다양한 시점

제3자의 입장에서 서술함으로써 – 특히 여러 주인공들의 눈을 통해서 서술함으로써 — 다양성을 추구할 수 있다. 당신은 가장 흥미로운 관점으로 이야기와 행동을 묘사할 수 있다. 또한 독자에게 다른 주인공들의 비밀스러운 생각과 동기부여에 대한 통찰력을 부여할 수 있다.

서술의 관점

1인칭 화법 이야기를 말하는 주인공이 목격하고 있는 한도 내에서만 사건이 일어날 수 있다. 개인의 "목소리"는 이야기 어조에 영향을 미친다.

나는 전속력을 내서 언덕 위로 내달렸다. 도망쳐야만 했다. 심장이 뛰고 있는 것을 느꼈고 다리 근육은 기진맥진했다. 꼭대기에 도달했을 때, 어깨 너머로 아래를 내려다 보았다. 오, 안돼! 괴물이 여전히 나를 쫓아오고 있었다. 괴물이 어마어마한 소리를 내는 것을 들었다. 내가 괴물에게서 달아날 방법은 없는 것 같았다.

댄은 필사적으로 도망치기 위해서 전속력을 내서 언덕 위로 달려갔다. 그의 심장은 터질 것 같이 뛰고 있었고 다리는 기진맥진했다. 괴물이 바로 뒤꿈치에 있었다. 언덕 꼭대기에 다다랐을 때, 댄은 어깨 너머로 내려다 보았고 자신이 아직도 쫓기고 있다는 것을 알았다. 댄은 괴물이 어마어마하게 소리치는 것을 들었으며, 괴물로부터 달아날 방법이 없다는 것을 알게 되었다.

제3자의 설명 내레이터는 벌어지고 있는 모든 것들을 보고 들을 수 있다.

도입

당신은 이야기를 면밀히 기획하고, 가고자 하는 방향을 명확히 결정하며, 당신의 관점과 주인공의 나이를 결정한다. 시작할 모든 준비가 된 것이다. 그렇다면, 당신은 어떻게 독자들에게 이야기를 그려낼 것이며, 독자들의 관심을 이끌어낼 수 있는가?

● 성공적 시작

아침에 소를 살피러 가는 것을 묘사함으로써 농장 일꾼 톰의 이야기를 시작할 것인가, 아니면 "톰은 타는 냄새를 맡을 수 있었다"라는 문장으로 시작할 것인가? 새내기 작가는 종종 배경을 설정하는 것으로 이야기를 시작하는 실수를 범하곤 한다. 즉 주인공 및 주인공을 둘러싼 인물 설정 또는 이들이 살고 있는 집이나 마을을 고생해서 묘사하는 것이 이러한 예이다. 심지어 이러한 상세한 내용이 장르의 본질적 매력이라고 할 수 있는 역사 소설에 있어서도, 성공적인 시작 방법이 아니다. 당신은 처음부터 독자를 사로 잡아야 하며, 이를 위한 가장 좋은 방법은 사건과 서스펜스를 담고 있는 것이다.

● 페이지를 넘기는 즐거움

사건과 흥미진진함은 이야기의 본질적 구성요소이지만, 미스터리와 서스펜스만큼 책을 계속해서 읽고 싶어하는 느낌을 만들어내는 것은 없다. 톰이 외양간이 불타는 것을 막은 후, 집에 와보니 빵 발라먹는 칼을 이용해서 부엌 테이블에 "네 집이 다음"이라고 쓰여진 메모가 꽂힌 것을 보게 된다. 그리고 나서, 이야기가 전개됨에 따라서, 독자는 점점 왜 톰이 그러한 곤경에 처해있는지를 이해하게 되고, 마을에 있는 다른 주인공들 중 누가 그를 위협하고 있는지 궁금해한다.

● 경쟁

아이들은 일련의 알쏭달쏭한 기분전환과 오락을 즐긴다. 시간을 보내는 문제에 관한 한, 독서는 텔레비전, 인터넷, 컴퓨터 게임과 같이 쉽고 수동적인 즐거움과의 힘겨운 경쟁에 직면한다. 비록 당신의 책 내용 모두가 흥미롭다고 할지라도, 시작부분은 책을 손에서 떼어놓지 않을 정도로 재미있는 것이어야 한다. 결국, 만약 당신의 독자가 그 내용에 지루해한다면, 독자들은 제2장으로 넘어가려고 하지 않을 것이다.

이것은 바람직하지 못한 시작 문장이다.

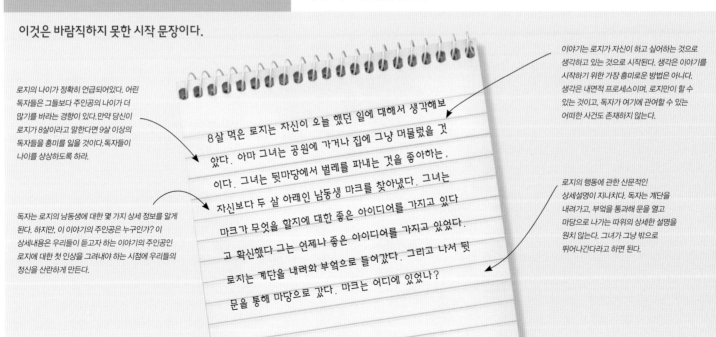

로지의 나이가 정확히 언급되어있다. 어린 독자들은 그들보다 주인공의 나이가 더 많기를 바라는 경향이 있다. 만약 당신이 로지가 8살이라고 말한다면 9살 이상의 독자들을 흥미를 잃게 될 것이다. 독자들이 나이를 상상하도록 하라.

독자는 로지의 남동생에 대한 몇 가지 상세 정보를 알게 된다. 하지만, 이 이야기의 주인공은 누구인가? 이 상세내용은 우리들이 듣고자 하는 이야기의 주인공인 로지에 대한 첫 인상을 그려내야 하는 시점에 우리들의 정신을 산란하게 만든다.

이야기는 로지가 자신이 하고 싶어하는 것으로 생각하고 있는 것으로 시작된다. 생각은 이야기를 시작하기 위한 가장 흥미로운 방법은 아니다. 생각은 내면적 프로세스이며, 로지만이 할 수 있는 것이고, 독자가 여기에 관여할 수 있는 어떠한 사건도 존재하지 않는다.

로지의 행동에 관한 산문적인 상세설명이 지나치다. 독자는 계단을 내려가고, 부엌을 통과해 문을 열고 마당으로 나가는 따위의 상세한 설명을 원치 않는다. 그녀가 그냥 밖으로 뛰어나간다라고 하면 된다.

8살 먹은 로지는 자신이 오늘 했던 일에 대해서 생각해보 았다. 아마 그녀는 공원에 가거나 집에 그냥 머물렀을 것 이다. 그녀는 뒷마당에서 벌레를 파내는 것을 좋아하는, 자신보다 두 살 아래인 남동생 마크를 찾아냈다. 그녀는 마크가 무엇을 할지에 대한 좋은 아이디어를 가지고 있다 고 확신했다 그는 언제나 좋은 아이디어를 가지고 있었다. 로지는 계단을 내려와 부엌으로 들어갔다. 그리고 나서 뒷 문을 통해 마당으로 갔다. 마크는 어디에 있었나?

훌륭한 도입 문장

> **프롤로그 1:**
>
> 친애하는 독자에게
>
> 멀리까지 방문한 것을 환영합니다. 여기에는 부모를 여읜 어린 소년이 살고 있습니다. 이 소년은 스스로 자신만의 삶의 방법을 찾아야 하고, 악한 무리들과 싸워야 합니다. 이 소년은 엄청난 악과 마주쳤을 때 당신의 충성심과 용기를 필요로 합니다.
>
> 그의 편이 되어 주실 수 있겠지요?

> **6** 유스터스 클라런스 스크럽이라고 불리는 소년이 있었다. 그는 그럴만한 자격이 있다. **99**

《새벽 출정호의 항해The Voyage of the Dawn Treader》, C. S. 루이스Lewis, 1952

> **6** 4월의 화창한 날이었다. 시계는 13번을 치고 있었다. **99**

《1984》, 조지 오웰George Orwell, 1949

> **6** 나의 할머니가 화를 버럭 냈던 날이었다. **99**

《크로우 로드The Crow Road》, 아이언 뱅크스Iain Banks, 1992

프롤로그

프롤로그는 이야기 초반부에 있는 소개글이다. 프롤로그는 이야기 외부로부터의 목소리를 전달할 수 있으며, 당신이 발을 들여놓으려고 하는 세계를 소개한다. 또한, 당신이 들으려고 하는 이야기의 상세내용일 수도 있고, 또는 내레이터의 짧은 글로 작용을 할 수도 있다. 프롤로그는 독자의 욕구를 자극하는 역할을 한다. 본 줄거리가 아니라는 점을 명확히 하기 위해서 이탤릭 체로 쓰여지곤 한다.

내레이터의 질문은 이야기 내에서의 선택된 것과 취해지지 않았던 방향성의 문제를 소개하고, 이야기의 본론으로 이끈다.

> **Prologue 2:**
>
> 그때 내가 현재 내가 알고 있는 것을 알았더라면, 내가 똑같은 일을 했을까? 침대에 안전하게 처박혀서 학교 기숙사에 머물고 있었을까? 아니면, 다시 한번 더 격자로 된 창문을 기어 올라가서 흔들리는 배수관을 타고 내려갔을까?
>
> 한 가지를 제외하고는 나는 아무것도 예상할 수 없다.
>
> 삶은 정말 예상치 못했던 놀라움을 가져다 준다 — 특히 내가 흔들리는 하수관을 타고 내려갈 때 말이다...

이러한 새로운 방식은 다음과 같은 이유 때문에 더욱 좋다.

이 책은 이야기 중간 무렵에 기세 좋게 시작된다. 로지는 벌써 밖으로 달려나갔다.

이 단락은 독자들이 주인공을 상상할 수 있게끔 구체적인 내용을 정한다. 땋아 늘인 머리카락을 튕기는 모습이나 흥분해서 눈이 반짝이는 모습 등.

이 단락은 한 치 앞도 내다볼 수 없는 이야기로 끝을 맺고, 독자로 하여금 책에서 눈을 떼지 못하게 한다. 마크는 어떻게 결정할 것인가?

로지는 밖으로 뛰어 나갔고, 그녀의 땋아 늘인 머리카락이 등에 튕기고 있었다.

"마크!" 그녀는 마당을 향해 소리쳤다. "어디 있니?" 그녀의 동생은 먼지를 뒤집어쓴 채, 그녀를 향해 좁은 길을 뛰어내려왔다.

"뭐야?" 그가 물었다.. 로지는 그의 흥분한 눈을 볼 수 있었다.

"우리는 모험을 할 거야" 로지는 동생의 배낭을 손에 꼭 쥐면서 동생에게 말했다.

로지는 어깨 너머, 부엌 창문을 바라보았다. 거기엔 엄마가 그들을 보지 못한 채 아침식사 후 정리를 하고 있었다

"어디로?" 로지가 등을 돌려 동생과 마주쳤을 때, 그녀의 동생이 물었다.

그녀는 웃으며 말했다. "네가 결정해."

독자들에게 마크는 뒷마당에서 땅을 파는 것을 좋아한다고 말하는 대신에, 독자들이 마크가 먼지를 뒤집어 쓰고 있는 모습을 보게 해준다. 양쪽 버전에서는 동일한 내용이 전달될 수 있지만, 독자들은 두 번째 버전에서 설명을 듣기 보다는 이야기를 볼 수 있다.

작가는 이야기의 빠른 진행을 위해, 로지의 생각을 서술하는 대신 대화와 행동을 이용한다. 로지는 그의 동생에게 배낭을 쥐어주고 모험을 하러 가자고 한다.

결말

잘 구성된 책은 만족스러운 결말을 독자들에게 전달하여 읽은 보람이 있다고 느끼게 한다. 반면 부실한 결말은 독자들에게 실망감을 준다. 독자들은 다시는 당신의 책을 읽으려들지 않을 것이다. 이야기의 끝을 잘 마무리 짓는 것은 아주 중요하다!

훌륭한 결말 문장

당신이 독자를 여기까지 이끌어왔다면 압박감은 누그러진다. 시작 문장과는 달리, 결말 문장이 왜 영향을 미치는가를 분석하는 것은 어렵다. 왜냐하면 이것은 바로 앞서 진행되었던 본문 내용과 연관되어 있기 때문이다.

" 그는 빅브라더를 사랑했다. **"**

조지 오웰, 《1984》, 1949

" 그는 '일전에는 고마웠어'라고 말하며, 담배가 담긴 병을 그에게 건넸다. **"**

J. R. R. 톨킨Tolkien, 《호비트The Hobbit》, 1937

" 그는 밤새도록 젬의 방에 머물렀다. 젬이 아침에 일어났을 때 그는 거기에 그대로 있었다. **"**

하퍼 리Harper Lee, 《앵무새 죽이기To Kill a Mockingbird》, 1960

해피 엔딩?

주인공이 죽는 이야기로 마무리를 하는 작가는 용기 있는 작가이다. 이것은 아마도 성인들을 위한 책에서는 효과적이겠지만, 아이들을 위한 책에서는 바람직한 것이 아니다. 독자의 품행을 지도하는 사람은 잘못된 것이 올바르게 되고, 선한 것이 승리를 거둘 것을 기대한다. 이것이 사회기준에 맞는 것이다.

결말 구성

이야기가 올바르게 진행되어 나갈 수 있게 해야 한다. 이야기의 가장 흥미진진한 부분이 이미 모두 지나가고 결말 부분에서 이야기가 늘어지는 것을 원치 않을 것이다.

➡ 놀라운 결말: 전혀 예상치 못했던 일이 일어나서 이야기의 끝을 맺고, 이러한 놀라운 일은 앞서 일어났던 모든 것을 설명한다("반전"이라고 알려져 있다). 이러한 접근법을 성공적으로 따른다면, 독자를 마지막까지 사로 잡을 수 있다. 하지만 뜻밖의 새로운 사실을 그럴듯하게 만들기 위해서 이전 장들에서 충분한 실마리와 참고할 만한 것을 남겨놓았는지 확인해야 한다.

나쁜 결말

당신의 독자가 책의 내용을 마음 속에 간직하였다면, 그것은 아마도 이들이

당신의 글 쓰는 스타일을 즐겼기 때문일 가능성이 높다. 나쁜 결말은 앞서서 전개되었던 좋은 내용을 모두 망쳐버린다.

여기에, 피해야 할 4가지 위험이 있다.

➡ 단지 이야기 내용이 수그러들고, 책이 꺼져가듯이 끝나는 결말: 써야 되는 단어 수가 제한되어 있다는 느낌을 주는 것.

➡ 이유가 밝혀지지 않은 느슨한 결말: 인생은 종종 이와 같지만, 이야기의 주요 사건이 어떻게 일어났는지에 대해서 설명하지 않는다면 사람들은 속은 느낌을 받는다.

➡ 겉으로는 그럴듯한 설명을 하면서 허둥지둥 끝을 맺는 결말.

➡ 논점 없는 결말: 모든 것이 시작 했을 때와 동일하고 아무것도 해결된 것이 없다.

● **느슨한 결말**

좋은 결말은 이야기의 느슨한 마지막 부분을 단정하게 정리하는 것이어야 한다. 제1장에서 전체 사건을 이끌어냈던 그 짧은 글을 남긴 것은 누구였는가? 하지만 모든 것을 너무 깔끔하게 정리하는 것은 조심해야 한다. 특히 주인공에 대해서 "다음에는 어떠한 일이 일어났을까? 라는 궁금증을 이끌어내려고 한다면 말이다. 만약 책이 성공을 거둔다면, 출판사와 당신의 열렬한 독자는 아마도 속편을 써달라고 아우성칠 것이다. 당신이 이미 주인공의 미래의 삶을 결정해버렸다면, 궁지에 몰리게 될 것이고, 달리 써나갈 방법이 없게 된다.

열린 결말

책의 결말이 반드시 주인공이나 생각의 끝을 나타낼 필요는 없다. 시리즈 소설의 경우에는, 이야기를 끝맺는 다른 방법들이 존재한다.

마지막 순간까지 결과를 알 수 없는 결말

이야기가 끝나지 않는다는 것을 노골적으로 나타낸다. 글자 그대로 절벽에 매달려 있는 영웅, 누군가가 납치되는 것, 마지막 페이지에 등장하는 새로운 로맨스 등 이러한 모든 것들은 독자로 하여금 한 권의 책을 넘어서서 다음 책에서도 당신의 주인공에 몰두하게끔 해준다.

미묘한 단서

이야기의 끝은 또 다른 이야기가 어떻게 전개될 것인가에 대한 단서를 남길 수도 있다. 중요한 미스터리가 아직 해결되어야 하는 채로 남아 있는가? 당신의 영웅이 만나고 싶어하는 행방불명된 주인공이나 부모가 있는가? 벌을 받지 않은 악당이 있는가? 이러한 모든 상세내용들은 두 번째 이야기로 이어질 수 있다.

인물 전개

대부분의 이야기들에서, 독자는 주인공이 성숙해지는 모습을 보고 싶어하며, 많은 것을 배우고 싶어한다. 하나의 이야기가 끝날 쯤에, 당신의 주인공은 여전히 많은 것을 배워야 할 지도 모른다. 주인공은 겸손을 배웠을 수도 있지만, 여전히 조바심 때문에 고생하고 있을 수도 있다. 이러한 조바심이 새로운 이야기로 전개될 수 있는가?

다음 편에 계속...

이 세 단어는 가장 매력적인 단어들이다. 구식이지만 독자의 마음을 사로잡는 이러한 약속은 욕망을 자극한다. 하지만 당신이 그러한 약속을 지킬 수 있도록 하라. 만약 추가 이야기를 전개하겠노라고 약속한다면, 시리즈에 대한 아이디어를 주의 깊고 치밀하게 세워놓는 것이 중요하다.

27 대상 연령

아이들은 무척 빠르게 변하며, 따라서 아이들이 읽는
책들도 이러한 변화들을 수용할 수 있도록 주의 깊게
만들어져야 한다. 아이들의 언어 이해력이 증가하고
자신감 있게 책을 읽을 수 있는 능력이 증가함에
따라서, 이러한 발달과정의 모든 단계에 맞는
책들이 존재한다.

● 독자를 이해하기

특정한 연령대를 위한 책을 성공적으로 쓰기 위해서는
당신이 가지고 있는 상식(common sense)을 사용하는
것이 바람직하다. 아이들을 두고 있거나 아이들을
가르치는 사람은 목표하는 독자에 대해 잘 알지 못하는
작가보다 앞서 있다. 만약 당신이 아이들을 위한 책을
쓰려고 한다면, 우선 아이들에 대해서 알아야 한다.
목표하는 연령대가 올라갈수록, 문장 수를 늘리고
복잡한 어휘를 사용할 수 있다. 일반적으로, 아이가
어릴수록 문장이 짧은 것이 좋다. 20단어 미만의
문장을 사용하도록 하라.
한 문장 안에서 너무 많은 절들을 사용하는 것을
피하라. 절을 너무 많이 사용하면 읽기 힘들고
독자들을 짜증나게 한다.

● 단순함은 우둔함이 아니다

어떠한 수준에서든지 새로운 창조물과 세련됨을
두려워하지 말라. 성공한 작품인《공원에서In the Park》
는 다양한 독창적 장치를 사용하고 있다. 이것은 4명의
주인공의 다양한 시각에서 바라본 단순한 이야기 -
즉, 공원에 가는 것 - 를 전하고 있다. 주인공은 모두
결점과 약점을 가지고 있다.
결과적으로, 이 책은《퍼블리셔스 위클리Publishers
Weekly》가 "불완전한 존재끼리 서로 소통할 수 있는
힘에 대한 찬양"이라고 묘사하였던 반향적 책이다.

규칙서를 던져버려라
연령상 차이는 부모들이 각각의 독자에 맞는
올바른 책을 고를 수 있도록 도와주지만,
이것은 규칙이라기보다는 지침서로
사용되어야 한다.

● 표시를 할 것인가?

일부 어린이 책 출판사들은 권장 연령을 책 커버나 책등에 표시해놓는다. 이것은 교사나 선물로 책을 구입하는 성인에게 책의 대상 연령에 대한 명확한 아이디어를 제공한다. 그러나 이러한 관행은 하락세이다. 독서능력이 좀 떨어지는 10세의 아이라면 그의 수준에 더 적합한 6세~8세 대상의 책을 찾을 것이다. 하지만 이것이 자신보다 어린 연령대를 위한 책으로 표시가 되어있다면, 그는 그 책을 읽는 것을 부끄러워하게 되고 반 친구들의 놀림감이 될 수도 있다.

● 단어 수는 얼마인가?

어린이 책은 표준으로 인정되는 분량이 있다. 대부분의 그림책은 500~600 단어 수를 넘지 않는다. 독서 입문단계인 7~8세 어린이용은 1,000~6,000 단어 정도이고 그보다 나이가 많은 어린이를 대상으로 하는 소설은 30,000~60,000 단어 분량이다. 출판을 목표로 하는 작가는 이러한 단어 개수를 염두에 두어야 한다.

● 마라톤 탐독

소설은 언제나 여러 장(챕터)들로 나뉘어져 있다. 챕터 길이를 일정하게 할 필요는 없지만, 너무 길게 해서는 안 된다. 짧은 챕터들을 많이 만드는 것은 책 읽는 것에 자신이 없는 독자들이 책을 좀 더 쉽게 이해할 수 있도록 해줄 것이다.

일반적인 대상 연령
넓게 아동의 연령대를 네 범주로 나눌 수 있다. 당신의 책이 정확한 대상 연령을 지향할 수 있도록 가이드 목록을 참고하라.

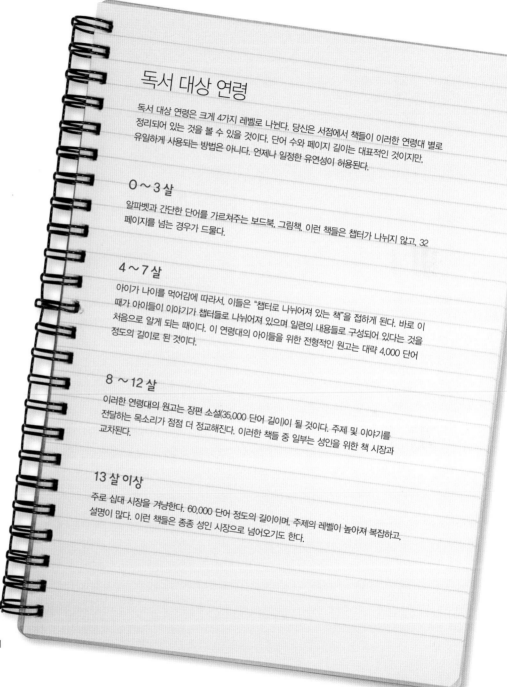

독서 대상 연령

독서 대상 연령은 크게 4가지 레벨로 나뉜다. 당신은 서점에서 책들이 이러한 연령대 별로 정리되어 있는 것을 볼 수 있을 것이다. 단어 수와 페이지 길이는 대표적인 것이지만, 유일하게 사용되는 방법은 아니다. 언제나 일정한 유연성이 허용된다.

0~3살

알파벳과 간단한 단어를 가르쳐주는 보드북, 그림책. 이런 책들은 챕터가 나뉘지 않고, 32 페이지를 넘는 경우가 드물다.

4~7살

아이가 나이를 먹어감에 따라서, 이들은 "챕터로 나뉘어져 있는 책"을 접하게 된다. 바로 이 때가 아이들이 이야기가 챕터들로 나뉘어져 있으며 일련의 내용들로 구성되어 있다는 것을 처음으로 알게 되는 때이다. 이 연령대의 아이들을 위한 전형적인 원고는 대략 4,000 단어 정도의 길이로 된 것이다.

8~12살

이러한 연령대의 원고는 장편 소설(35,000 단어 길이)이 될 것이다. 주제 및 이야기를 전달하는 목소리가 점점 더 정교해진다. 이러한 책들 중 일부는 성인을 위한 책 시장과 교차된다.

13살 이상

주로 십대 시장을 겨냥한다. 60,000 단어 정도의 길이이며, 주제의 레벨이 높아져 복잡하고, 설명이 많다. 이런 책들은 종종 성인 시장으로 넘어오기도 한다.

28

소설

아동 소설은 성인 소설과 동일한 장르를 다룬다. 다만,
다른 점은 성적 묘사와 불필요한 가학적 폭력이 없다는
것뿐이다.

● 크로스오버 책

21세기에 들어 아동 소설은 황금기를 구가한다. J. K.
롤링과 같은 대단히 성공적인 작가들에 의해서 성인
독자들까지 아동 소설을 즐기게 되었다. 소설의 이러한
하위 장르는 '크로스오버 책'으로 불리었다. 롤링의
작품을 출간하는 영국의 블룸스베리 출판사는 심지어
대표작인《해리포터》시리즈를 성인 독자 시장을
겨냥해 새로운 커버의 여러 판본을 출간하기도 했다.

● 두 가지 요소

출판사들은 예를 들어서 책들을 6~7세 용 또는 9~10세
용으로 맞추어 출판하는 등 연령 간에 미세한 단계적
변화를 만들어내고 있기는 하지만, 아동 소설은 다음의
두 가지 주요 범주에 속한다. 첫째, "처음 책을 읽는
사람" 또는 "입문서"로 불리는 7~8세 용 이야기들이
있다. 이러한 책들은 종종 시리즈 또는 읽기 계획의
일부를 구성한다.

● 금기 시 되는 주제

일부 아동 소설가들은 아동 소설에서 허용되는 것의
전통적 기준에서 벗어나서 성공을 거두고 있다. 이들은
10대 초반의 독자를 사로 잡기 위해서 마약 사용에
대한 이야기를 노골적으로 쓴다. 이러한 접근방식은
비판과 상업적 성공을 가져오지만, 대부분의 작가들은
이러한 금기시되는 주제들을 사용하고 대사에 욕을
섞는 것은 책이 팔리는 것을 더욱 어렵게 만든다는
점을 알게 될 것이다. 특히, 학교, 홈 스쿨 시장, 공공
도서관과 같은 곳에서 그러하다.

● 차이점은 무엇일까?

아동 소설은 나름대로 성인 소설만큼이나 구상에 큰
노력을 요하는 복잡한 이야기일 수 있다. 피트Peet의
소설인《타마르Tamar》는 보기 드문 호평을 받았다.
1944년 겨울의 나치 지배 당시의 끔찍한 암흑기를
배경으로 한 이 소설은 과거와 현재를 오가는
도덕적으로 복잡한 이야기이며, 이야기 속 주인공들은
여러 개의 이름으로 불린다. 또한, 주인공들은
성인들이다. 이야기 스타일과 복잡성은 책을 성인과
아이들 모두에게 적합하게 만든다.

소년에 대한 열광
'해리포터'는, 여기 영국 판 책 표지에서 보여지듯이, 전세계의
어린이와 성인 독자의 마음을 사로잡은 7개 소설에서 주인공으로
등장하였다.

● 몇 가지 기본 규칙들

아동 소설은 매우 다양하며, 뛰어난 능력을 가진
아이들은 자기 자신에게 맞는 수준을 발견할 수 있기
때문에, 확실한 원칙을 추천하는 것은 어렵다. 하지만
이야기 길이 이외에, 책을 출간하려고 마음 먹고 있는
작가들이 지켜야 할 몇 가지 일반 규칙들이 존재한다.
아동 소설은 거의 언제나 아이들을 이야기의 중심에
가져다 놓는다. 또한, 주인공들은 일반적으로 당신의
핵심 독자들보다 약간 나이가 많거나 비슷한 연령대에
있다.

모험

《스톰브레이커Stormbreaker》

앤터니 호로위츠Anthony Horowitz, 캔들윅 프레스, 2001

십대 스파이인 알렉스 라이더의 모습을 그린 최초의 시리즈물.

《아르테미스 파울Artemis Fowl》

에오인 콜퍼Eoin Colfer, 미라맥스, 2001

이 책들은 상상의 세계를 배경으로 하고 있지만, 교훈이 되는 사고방식으로 가득하다.

《모든 미국 소녀All American girl》

멕 캐벗Meg Cabot, 하퍼틴, 2002

모험과 유머가 가득한 책.

《모탈 엔진Mortal Engines》

필립 리브Philip Reeve, 하퍼콜린스, 2004

상상력이 충만하고, 빠른 진행의 미래모험 서사시.

《제비호와 아마존호Swallows & Amazons》

아서 랜섬Arthur Ransome, 레드 폭스, 1930

영국 호숫가의 섬에 캠프를 친 여섯 어린이의 이야기.

판타지

《포인트 판타지 시리즈Point Fantasy》

여러 저자들, 스콜라스틱, 1993

그 자체로서 판타지 제목을 가진 오래된 시리즈이다.

《나니아 연대기 시리즈The Chronicles of Narnia》

C. S. 루이스Lewis, 하퍼콜린스, 1950

여러 세대에 걸쳐 어린이들은 이 책을 통해서 상상력을 키워왔다.

《비스트 퀘스트 시리즈Beast Quest》

애덤 블레이드Adam Blade, 스콜라스틱, 2007

이 시리즈는 어린 소년들이 책 읽는 것을 흥미진진하게 느끼도록 해준다.

《워리어Warriors》

에린 헌터Erin Hunter, 하퍼콜린스, 2004

야생고양이에 관한 이 시리즈는 열광적인 팬 기반을 가지고 있다.

《해리 포터 시리즈Harry Potter》

J. K. 롤링Rowling, 스콜라스틱, 1997

7권의 시리즈는 어린이 책 출판의 면모를 완전히 바꾸어놓았다.

호러

《포인트 호러Point Horror》

여러 저자들, 스콜라스틱, 1984

아이들이 불이 꺼진 이후에도 계속해서 책을 읽고 싶어하는 충동이 들게 하는 시리즈이다.

《자정의 도서관 시리즈The Midnight Library》

닉 쉐도우Nick Shadow, 데미안 그레이브스 Damien Graves, 스콜라스틱, 2005

각 권마다 3가지 이야기로 나뉘어지는데, 이는 아이들이 집중하기 이상적인 길이의 호흡이다.

《호로위츠 호러Horowitz Horror》

앤터니 호로위츠Anthony Horowitz, 필로멜, 1999

빈진요소를 가신 소름 끼치는 단편 소설.

유령

《구스범프 시리즈Goosebumps》

R. L. 스타인Stein, 스콜라스틱, 1992

이 시리즈는 또다른 공포를 지속적으로 느끼기 원하는 독자들을 만족시켜준다.

《로얄드 달의 고스트 스토리Roald Dahl's Book of Ghost Stories》

로얄드 달Roald Dahl, 파라, 스트라우스 앤 지루, 1983

저자는 이 컬렉션을 편찬하기 위해 면밀한 조사를 했다.

《고스트 챔버Ghost Chamber》

셀리아 리스Celia Rees, 호더 앤 스타우튼, 1997

고대의 방과 침착하지 못한 기사단원의 유령.

사회 사실주의

《엄마 돌보기The Illustrated Mum》

재클린 윌슨Jacqueline Wilson, 코지 이얼링, 1999

이 소설은 아이들에게 완벽한 사람은 아무도 없으며, 심지어 부모조차 완벽하지 않다는 것을 가르친다.

《나는 조지아의 미친 고양이Angus, Thongs and Full-Frontal Snogging》

루이스 레니슨Louise Rennison, 하퍼 틴, 1999

큰 웃음을 주는 책 시리즈.

《두잉 잇Doing It》

멜빈 버지스Melvin Burgess, 헨리 홀트, 2003

이 책은 10대의 섹스에 관한 논란의 여지가 있는 익살맞은 소설이다.

슬랭의 유혹

소위 말하는 판타지나 역사 소설보다는 현실의 이야기를 묘사하려고 하는 작가들은 이야기 속 주인공들이 말하는 방법을 정확하게 반영해야 하는 어려운 문제에 직면한다. 아이들은 속어를 좋아하고, 각 세대들은 자신들만의 독특한 은어를 가지고 있다. 하지만, 안타깝게도, 미국 재즈계로부터 처음으로 생겨났던 1930년대의 모습 그대로 살아남은 것으로 보여지는 "cool"이라는 말 이외에는, 힙합스타일 말의 기원을 알 수 없다.

당신이 만화나 틴에이저 잡지와 같은 일시적으로 유행하는 매체를 위해서 글을 쓰고 있지 않는 한, 현재 유행하는 슬랭은 소설에서 사용하는 것을 자제해야 한다. 오늘날 아이들은 무관심을 표현하기 위해서 "나는 정말… 아~~~ 아무래도 좋아!" 라는 말을 하고, 좋은 것을 나타내기 위해서 "죽이는데(wicked)"라는 말을 사용한다. 하지만, 10년 후에, 이러한 무의식적인 말들은 마치 초기 엘비스 프레슬리 주연 영화에서 나온 재즈광(hepcat)이나 애송이(chicks)와 같은 말들로 시작된 1950년대의 말만큼이나 오래되고 이상하게 보이게 될 것이다.

돈보다는 마음속에서 우러나서 소설을 쓰는 대부분의 사람들은 자신의 책들이 영원하기를 바랄 것이다. 최신 유행의 슬랭을 많이 사용하면 할수록, 당신의 책은 특정 시대를 나타내는 것이 되고 미래의 독자들의 마음을 사로잡을 기회를 놓치게 될 것이다.

WICKED

COOL

20 그래픽 소설

어떤 형태이든지 만화책은 20세기 초반 이후 모든 연령대의
아이들로부터 인기를 얻어왔다. 예를 들어 에르제의 '탱탱'은
보편적인 매력을 가지고 있으며, 대부분이 50여 년 전에
쓰여졌어도 여전히 잘 팔린다.

만화책은 모든 사람들이 즐길 수 있는 것이지만, 말과
일러스트레이션의 결합은 책 읽기를 싫어하거나 힘들어
하는 독자들을 위한 완벽한 선택이라고 할 수 있다. 지난 20
여 년 간 이러한 스토리텔링 형식은 더 세련되어졌고
"그래픽 소설"이라는 용어는 진정한 문학적 가치를 가진
만화책을 일컫기 위해서 새롭게 사용되었다.

유럽의 천재
에르제는 아마도 가장 오랫동안 인기가 지속되고 있는 작가일 것이다.
젊은 리포터와 그의 단짝인 흰둥이 개는 《소련에서의 탱탱Tintin in the
Land of the Soviets》에 처음으로 등장했다.

● 그래픽 소설 쓰기

대화들을 포함하여 그래픽 소설은 매우 빽빽하게 대사가 작성되어야 한다.
서면 정보의 대부분은 대화 형태(말 풍선)로 되어 있으며, 박스 위나 그림 아래에는
드문드문 설명이 써 있다.

● 같은 규칙, 다른 스타일

그래픽 소설은 소설 장르와 마찬가지로 같은 방식의 플롯과 캐릭터로 구성된다.
이야기의 구조 역시 도입, 전개, 결말이라는 기본적인 형식을 따른다. 또한 캐릭터나
대화 역시 기존의 소설에서 중요한 것 만큼 그래픽 소설에서도 중요시된다.
비평가들은 이러한 형식은 주인공들과 극적 사건들을 당신만의 독특한 상상력으로

텍스 리터Tex Ritter는 1930년대와 1940
년대의 서부극 스타이다. 가장 잘 알려진 '
노래하는 카우보이' 중 하나이다.

그려내는 것의 즐거움을 빼앗아간다고 이야기하곤 한다. 실제로 1950년대와 1960년대의 일러스트레이션이 들어가 있는 고전 만화책 시리즈는 글자 그대로 만화 형식을 취하고 있는 책들이다.

읽을 꺼리

젊은 독자들을 위한 소설에 독창적인 만화형식을 이용한 완벽한 한 가지 예로는, 슈피겔만Spiegelman와 뮬리Mouly가 편집했던 《어둡고 어리석은 밤It Was a Dark and Silly Night》이 있다. 여기에서, 가이맨Gaiman이나 가한 윌슨Gahan Wilson과 같은 유명한 만화 소설가들은 문학의 가장 악명 높은 진부한 표현 중 하나를 패러디하고 있으며, 이것을 이야기 구성의 첫 번째 단계로 사용하고 있다.

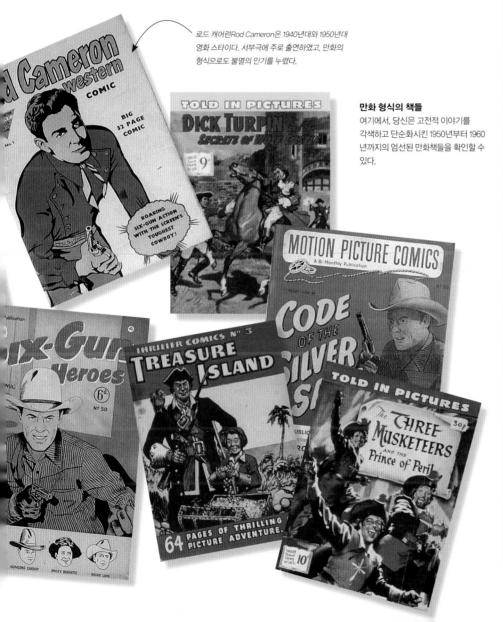

로드 캐머런Rod Cameron은 1940년대와 1950년대 영화 스타이다. 서부극에 주로 출연하였고, 만화의 형식으로도 불멸의 인기를 누렸다.

만화 형식의 책들
여기에서, 당신은 고전적 이야기를 각색하고 단순화시킨 1950년부터 1960년까지의 엄선된 만화책들을 확인할 수 있다.

플러피
《플러피Fluffy》, 사이먼 리아Simone Lia
어린이들을 위한 그래픽 소설의 좋은 예이다.

●다양한 독자

대부분의 유명한 만화 소설은 이러한 소설을 10대 이전의 어린이들에게 적합하지 않게 만드는 노골적인 성적 표현과 실제 또는 상상적 공포를 포함하고 있다. 하지만, 이것은 광범위한 장르이다. 《플래시 고든Flash Gordon》이나 《슈퍼맨Superman》과 같은 만화들은 어린이들과 성인들 모두의 마음을 사로잡는 대중 문화의 상징이 되었다.

고전
많은 고전 소설들이 그래픽 소설의 형식으로 만들어졌다. 신화와 전설로부터 캐릭터를 빌어와 슈퍼맨(왼쪽)이나 플래시 고든(아래)처럼 인기있는 문화적 상징으로 형상화되었다.

르네상스 맨
고전 만화 및 《괴물딱지 곰팡씨Fungus the Bogeyman》의 작가이자 일러스트레이터인 그래픽 소설가 레이먼드 브리스 Raymond Briggs는 자신의 작품을 영화와 비유하고 있다. 그는 또한 자신의 주인공들을 영화화한 감독이자, 배우들의 옷이 주인공과 시대에 어울리도록 관리하는 의상 디자이너이기도 하다.

루크 커비의 일기
맥켄지McKenzie가 대본을 썼던 《루크 커비의 일기》는 2000년에 처음 출간되었다. 루크Luke는 자신이 마법을 가지고 있다는 것을 알게 된 초등학교 학생이다. 자신의 조언자인 제크Zeke의 도움을 받아서, 그는 고향마을을 침입한 악당과 맞서 싸운다. 루크는 독자들과 거의 비슷한 나이이다. 이 만화는 마법 같은 줄거리를 위한 명랑한 분위기를 보여주는 동시에 시간과 장소 감각을 즉석에서 만들어내는 디즈니풍의 시골 풍경을 보여준다.

시간과 장소 설정
《루크 커비의 일기》의 초기 에피소드에서, 작가는 독자가 시간과 장소를 바로 알 수 있도록 도입부에서 상세한 배경정보를 제공하고 있다.

연재 만화부터 소설까지

월트 켈리Walt Kelly의 '포고Pogo'라는
주머니쥐 동물 만화의 연재물로 처음으로
등장했다. 이 만화가 당시 인기가 치솟던 《더
뉴욕 스타The New York Star》의 정기 연재물이
되었을 때, 포고는 신문용 만화 배급 업체와
계약을 맺고, 4개의 신문에 배급되었다. 5년
내에, 이 주머니쥐는 전국적으로 400개 신문에
실리게 되었다. 켈리와 그가 만들어낸
등장인물은 더욱 더 인기를 끌게 되었다.

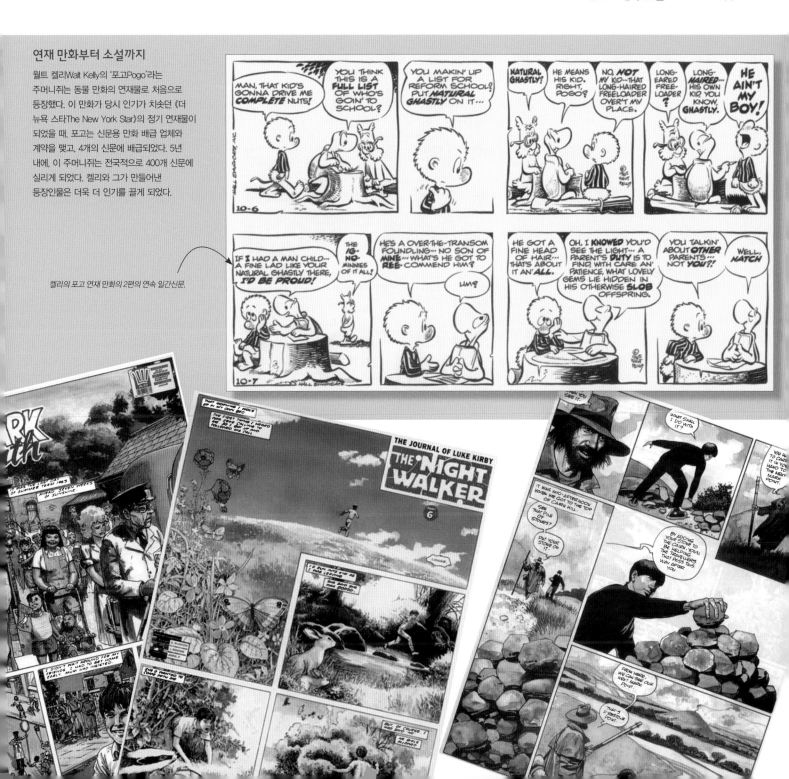

켈리의 포고 연재 만화의 2편의 연속 일간신문.

30 페이지의 활력소

책 디자인은 책이 전달하려는 메시지의 일부이다. 형편 없는 활판인쇄는 책을 아마추어같이 보이게 하는 반면에, 많은 여백이 있는 책은 고급스러워 보인다. 이 섹션은 인쇄분야에서 좋은 책 디자인의 몇 가지 원칙에 대해서 소개한다. 또한, 이 섹션은 책의 시각적 속도와 흐름을 계획하는 방법을 보여주며, 색상 디자인에 대한 조언도 제공하고 있다.

●타이포그래피

폰트는 무언가를 전달한다. 폰트가 무작위로 선택되는 것은 아니다. 폰트들은 일러스트레이션의 다양한 시각 면에 존재하는 것이지만, 우리는 내용뿐만 아니라 인쇄 스타일의 의미를 간파하게 된다. 아이들은 책을 읽기 전에 우선 인쇄 방법을 알아차리고, 사용된 서체도 감정을 표현한다는 것을 알고 있다.

평온한 느낌
파스텔 톤의 파란색 색조를 가진 일러스트레이션의 섬세함과 같은 파란색의 폰트를 사용한 것은 이들 모두를 자연스럽게 어울리게 하며, 평온함과 상호 친밀감을 불러일으킨다.

어린이 책에 자주 쓰이는 영문 서체의 예.

New Century
Schoolbook

Georgia

Clarendon

●본문 고려

페이지를 구성할 때 본문에 사용할 공간을
남겨두었는가? 많은 일러스트레이터들은 이 중요한
요소들을 간과하는 오류를 범한다. 훌륭한 인쇄
디자인은 신중함을 필요로 하며, 일러스트레이션과도
조화를 이루는 것이어야 한다. 이에 반해서 나쁜
유형은 디자인 자체에 관심을 집중시킬 뿐 원활한
이야기 전개를 방해한다.

스스로에게 물어보라. 아이가 이 책을 묵독할 것인가,
아니면 성인이 이 책을 크게 낭독할 것인가? 아이들은
상이한 활자 디자인에 덜 익숙하며, 따라서 매우
표현적인 서체는 아이들이 이해하기에 어려울
것이다. 하지만 표현적 서체는 그림의 재미있는
부분이 될 수 있으며, 일부 경우에는 의성어적
표현으로 묘사될 수도 있다.

텍스트와 그림의 조화
이 예는 흥미진진한 시각적 효과를 만들어내기 위해서
어떻게 하면 본문과 그림이 정교하게 통합될 수
있는가를 보여준다. 디자인된 폰트에서부터 그림
스타일과 그래픽 콜라주 형태의 컴퓨터 이미지에
적합한 손으로 쓴 글씨까지 다양한 판본이 있다.

도판화된 폰트
대부분의 어린이 책은 여전히
세리프체(serif)나 산세리프체(sans
serif)를 사용해서 디자인된다. 이러한
경향은 특히 읽어야 하는 본문이 많은
경우에 그러하다. 좋은 책 디자인은
본문과 그림이 함께 편안하게 자리를
잡고 있는지에 달려있다. 모든
이야기나 미디어 기술이 손으로 쓴 것
같은 글자체나 독특한 서체에
어울리는 것은 아니다.

CRASH COURSE

《서체는 어떻게 작용하는가? How Type Works》
에릭 슈피커만Erik Spiekermann, E M 진저Ginger, 어도비 프레스, 1993

《디자인에이지: 장식적 사인의 예술 Designage: The Art of the Decorative Sign 》
아놀드 슈워츠먼Arnold Schwartzman, 크로니클 북스, 1998

웹사이트

www.fontographer.com과 같은 자신만의 웹사이트를 만드는 것은 자신만의 폰트를 만들 수 있는 저렴한 방법이다. 적은 돈을 내고 템플릿을 업로드 하여 손수 쓴 알파벳을 생성시킬 수 있으며, 이러한 알파벳을 스캔하여 파일 형태로 저장할 수 있다. 도움이 될만한 사이트로는 다음과 같은 것이 있다.

■ 흥미로운 책 표지를 담고 있는 블로거 게시물
　www.book-by-its-cover.com

■ 아메리칸 타이포그래픽 매거진
　www.itcfonts.com/Ulc/4011

■ 런던에 기반을 두고 있는 그래픽 디자인 매거진
　www.eyemagazine.com

시도해 보자

텍스트 그리드

본문 텍스트를 삽입할 때, 적당한 길이로 페이지에 잘 배치되고 한 곳으로 모이거나 페이지 가운데로 몰리지 않도록 그리드에 맞춰 작업하라. 일러스트레이션은 그리드에 맞춰 배치하면 되는데, 구도에 대해서 생각하기 이전에 본문 텍스트의 위치가 정해져야 한다. 따라서 충분한 공간이 필요하며, 일러스트레이션이 글의 가독성을 저해해서는 안 된다.

●손으로 쓴 서체(HAND-LETTERING)와 표지

본문의 불균일성(unevenness)은 활자폰트가 매끈한 경우에 두드러지며, 아이들에게 적합한 "편안한" 느낌을 만들어내기도 한다. 당신 책이 외국에서도 동시에 출판될 수 있도록 하기 위해서는 본문을 일러스트레이션과 분리되는 면에 배치하라. 표지에 제목을 모두 대문자로 쓰는 것은 피하라. 이것은 큰 소리를 지르는 것처럼 보여지며, 어린 독자들을 겁먹게 만든다. 책 표지는 양각 무늬를 넣을 수도 있고, 금박을 박을 수도 있으며, 직물이 박혀있을 수도 있다.

어린이의 일기 스타일
이 책은 자신의 아버지가 심장 이식이 필요하고 결국은 심장 이식수술을 받게 된다는 이야기를 다루고 있는 여자아이의 일기를 토대로 쓰여졌다. 보색을 사용함으로써 간결함을 높이고 있다.

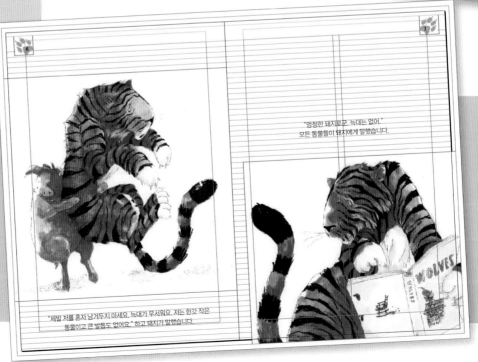

"제발 저를 혼자 남겨두지 마세요. 늑대가 무서워요. 저는 한낱 작은 동물이고 큰 발톱도 없어요." 하고 돼지가 말했습니다.

"멍청한 돼지로군. 늑대는 없어."
모든 동물들이 돼지에게 말했습니다.

손글씨 쓰기

이러한 3가지 사례들은 손글씨가 어떻게 커버 디자인을 개선시키고 보완하는 데 사용될 수 있는지를 추가적으로 보여주고 있다.

폰트의 종류

장식적 스타일

■ 전통적 금속 서체를 토대로 함

장터, 운하를 지나다니는 유람선, 공공 표지, 그리고 묘비 글자는 모두 민속 예술 전통에서 유래한 것들이다. 일러스트레이터가 손으로 쓰는 것을 좋아하고 글자들을 이미지로써 볼 수 있는 능력은 이러한 전통의 일부이다.

콜라주

■ 폰트들을 혼합하여 사용하는 것

1920년대의 다다이스트 아티스트이자 그래픽 디자이너인 쿠르트 슈비터스는 주조 글자를 사용하고 기존의 레이아웃 관행에 공공연히 맞섬으로써 역동적인 잡지 레이아웃을 만들어냈다.

캘리그래피 스타일

■ 물이 흐르는 듯 부드럽게 "손으로 그린 것"

끌이나 펜촉을 잡는 것의 제약요인(이렇게 하는 것은 오래된 스타일 폰트의 '세리프'를 만들어낸다)과는 반대로, 붓을 잡는 것은 캘리그래퍼의 유연성과 자연스러움을 요한다.

디지털 스타일

■ 모든 것을 통합시킬 수 있음

흥미롭게도, 디지털 폰트 디자이너들은 타이포그래픽 디자인의 "그려진" 요소들을 전경에 배치한다. 이들은 더이상 그리드에 얽매이지 않기 때문에, 가독성과 고르지 않은 폰트 크기를 실험해볼 수 있다.

31 진행 속도와 흐름_ 스토리보드

스토리보드를 만드는 것은 그림책을 기획하는 데 있어서 핵심적인 부분이다. 이미지와 텍스트는 공생관계에 있기 때문에, 스토리보드를 만들어보는 것은 이 두 가지 사이의 관계를 대략적으로나마 파악하는 데 도움이 된다. 그림책은 일반적으로 32페이지 분량이며, 면지, 표제지, 그리고 판권 페이지를 포함하여 12장의 펼침면으로 구성된다. 12장의 펼침면 안에서 이야기를 진행하는 것은 진행 속도, 구도, 색채라는 요소들을 하나로 아우르는 예술이며, 스토리보드를 만드는 것은 이를 가능하게 한다.

CRASH COURSE

놀랍고, 흥미로운 방법으로 구도를 잡는 일러스트레이터

《카누를 빌린 런치씨Mr. Lunch Borrows a Canoe》
J. 오토 자이볼트Otto Seibold, 바이킹 쥬네빌, 1994

《비스킷 곰Biscuit Bear》
미니 그레이Mini Grey, 레드 폭스, 2005

어린이 책 일러스트레이션에 대한 종합적이고 영감을 불러일으키는 책

《그림과 함께 글쓰기Writing with Pictures》
유리 슐레비츠Uri Shulevitz, 왓슨 앤 겁틸 퍼블리케이션, 1985

최종 구도
스토리보드는 상당히 개략적이며, 이야기 전반에 대한 기록과 주석을 쓰기 위한 완벽한 공간이다. 하지만 최종 일러스트레이션의 구도는 거의 변하지 않는다는 점을 참고하라. 이것은 책 작업을 하는 데 있어서 본질적인 것이며, 초기에 결정된다.

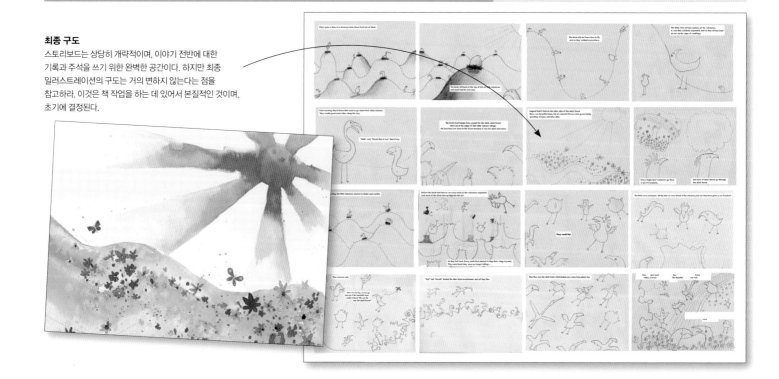

●스토리보드의 예

이러한 스토리보드의 다양한 접근방법은 이 단계에서
이야기를 기획하는 개인의 특성을 보여준다. 일부
일러스트레이터들은 대략적인 기하학적 형태로 구성하기로
결정하며, 다른 이들은 지배적 색상을 사용해서 돋보이게
하는 것을 선호한다. 일부는 이미지의 상세내용에 대해서
매우 명확한 아이디어를 가지고 있는 경우도 있다.

이러한 일련의 작업은 책을 만들기 위한 초기 아이디어가
지속적인 재작업과 문제해결을 통해서 얼마나 명백하게
정리되었는지를 보여준다. 그림들은 이야기의 흥미를
유지시켜주는 다양한 클로즈업, 원사(long-shot), 역동적
구도를 보여준다. 색채 또한 심사 숙고된 것이었으며, 이에
대해서는 이 섹션에서 좀 더 상세하게 설명된다.

책의 미니어처
여기 완성된 책의 디테일한 부분까지
보여주는 스토리보드가 있다. 책의
페이지마다 최종적으로 들어가야할
모든 요소들이 거의 표시되어 있다.

●스토리보드의 필요성

*이야기 서술을 위한 '조감도'를 제공한다.

*이야기의 진행 속도를 조절하는데 도움이 된다.

*시각적인 움직임을 만들어내기 위해 다른
 전략들을 시도할 수 있다.

*이야기의 리듬을 체크하는데 도움을 주고, 페이지
 구성에 있어서 일관된 부분과 변칙적인 부분을
 구별하게 해준다.

텍스트의 비중
다소 큰 스케일의 페이지는 스토리보드 테크닉을
이용함으로써 펼침면의 '섬네일'을 만들어볼 수
있다. 이미지가 자리잡아야 하는 부분을 보여주고,
텍스트가 차지하는 비중을 나눈다. 이런 테크닉은
흔히 논픽션 분야에서 자주 쓰인다.

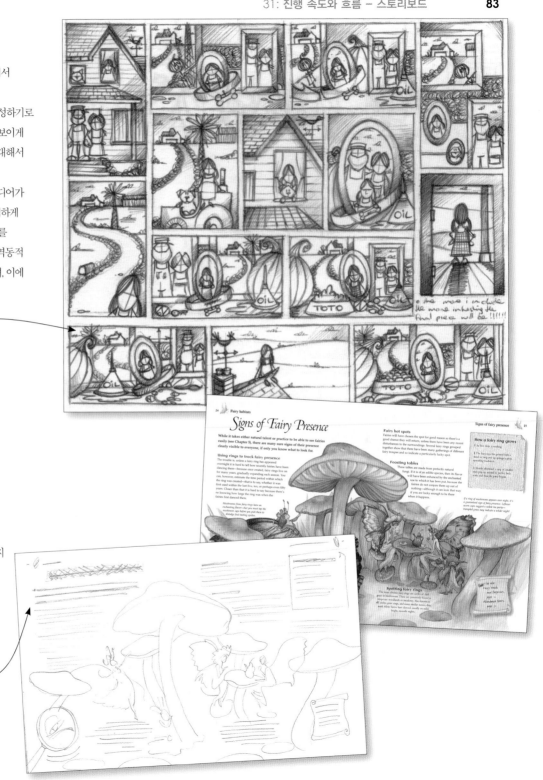

시도해 보자

* 큰 종이에 15장(세트)의 그림을 그려라. 처음 두 장과 마지막 한 장을 제외하면 당신의 이야기를 표현하기 위한 12장이 남게 된다. 여러 겹의 레이아웃 종이를 이용해서, 이야기를 섬네일 형식으로 빠르게 스케치하라. 디테일은 필요없다. 이후, 첫 번째 작업 위에 다른 종이를 얹고 이야기를 좀더 세밀하게 묘사하라. 이제 다른 사람에게 작업을 보여줘라. 그들은 당신의 드로잉에서 이야기를 읽어낼 수 있는가? 적합한 곳에서 이야기를 강조하고 있나? 구도상 글을 배치할 여백을 생각하고 있나? 안쪽 마진(거터)부분에 중요한 이미지를 배치하지는 않았는가? 작품을 완성할 때, 당신은 이 작은 스케치를 확대하고 처음 아이디어(구상)의 신선함과 스케일을 유지하기 위한 자료로 사용할 수 있다.

* 당신이 좋아하는 구도를 갖고 있는 그림책을 보라. 전과 같은 그리드를 사용하면서, 같은 형태와 색채에 따라 구노를 간략히 집어보라. 이것은 책 디자인을 시각적으로 분석하는 실용적인 방법이다. 당신만의 독특한 구도를 위한 시작점으로 기본적인 레이아웃과 그림 방법을 사용할 수 있다.

니콜 타드겔Nicole Tadgell은 레슬리 불리온Leslie Bulion(문 마운팅 퍼블리싱)이 쓴《파투마의 새 옷》의 시각적 속도와 흐름을 표현하기 위해 스토리보드를 사용한다.

그녀는 영화감독이 영화를 기획하는 것처럼 스토리보드를 작성한다. 처음 두 이미지는 이야기의 배경이 되는 탄자니아의 풍경을 보여주기 위해 줌아웃(사물로부터 멀어져 가는 것처럼 보이도록) 한 후, 이야기의 두 주인공에게 점점 다가가며 크게(줌인으로) 보여주고 있다. 일러스트레이터는 등장인물을 근경과 원경을 오가며 사이즈의 변화를 주고, 심지어 드라마틱한 효과를 주기 위해 페이지를 넘나드는 배치를 통해, 행동을 흥미롭게 보여준다.

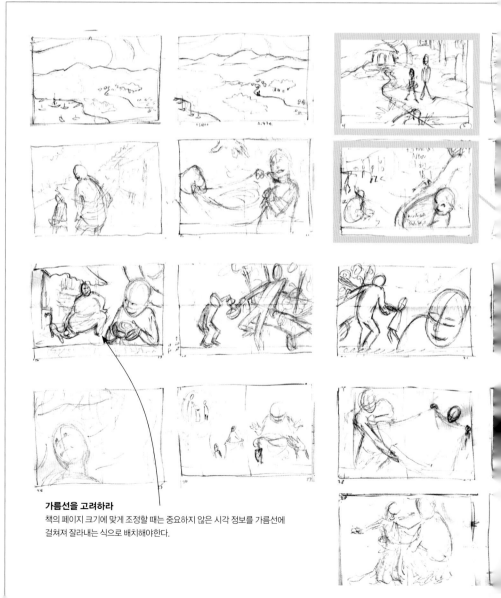

가름선을 고려하라
책의 페이지 크기에 맞게 조정할 때는 중요하지 않은 시각 정보를 가름선에 걸쳐져 잘라내는 식으로 배치해야한다.

1 표지 초벌 스케치

연필로 표지를 초벌 스케치하고, 타이포그래피도 거친 그림으로
자리잡는다. 출판사에서는 카탈로그를 제작하거나 홍보에 이용하기 위해
책 표지를 우선적으로 요청할 것이다.

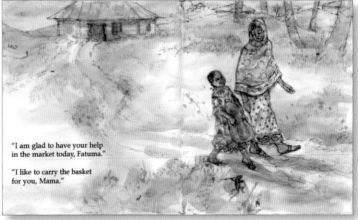

2 수채 테스트

흰 종이에 '색채 실험'을 해 본다. 최종 드로잉에 빠르게 대강 채색을
해본다. 왜냐하면 이 과정을 통해 전체 책에 사용할 색을 선택하는 것이
일러스트레이터의 목적이기 때문이다. 이 경우 두 명의 등장인물이 나란히
걸어가는 장면의 페이지이므로, 전통의상의 색이 서로 잘 어울리는지를
확인해야 한다.

"I am glad to have your help
in the market today, Fatuma."

"I like to carry the basket
for you, Mama."

3 최종 일러스트레이션

최종적인 표지의 일러스트레이션이다. 수채화 전용 종이에 채색했다.
놀라운 것은 최초의 스케치와 최종 이미지가 구도적인 면에서 크게 변화가
없다는 점이다.

● 시각적 이야기 서술

캐롤린 제인 처치Caroline Jayne Church의 《푸딩 Pudding》에서 볼 수 있는 이 펼침면들은 이야기를 시각적으로 표현하는 데 있어서 사용되는 구성과 "영화 언어"의 다양성을 보여준다.

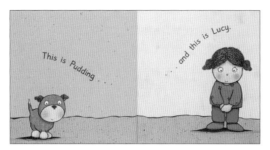

1 주인공들은 두 펼침면의 서로 다른 쪽에 마주보고 있다. 비록 책의 접힘 부분에 의해 분리되어는 있지만, 같은 그림의 연장선상이다.

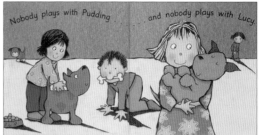

2 수평선은 위로 움직이고, 주인공을 그림 원경으로 밀어낸다. 전경에는, 다른 아이들과 강아지들이 놀고 있다. 이러한 구성은 여자아이와 개가 친구 사이라는 메시지를 전달한다.

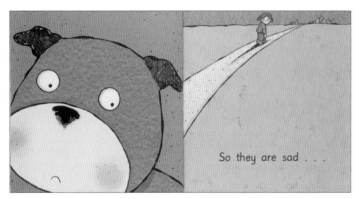

3 개를 매우 가깝게 클로즈업함으로써 표정을 매우 상세하게 그려낼 수 있다. 이러한 클로즈업 방법은 등장인물의 고취된 감정을 보여주는 좋은 방법이다. 여자아이를 "롱샷(long shot)"으로 잡는 것은 그 여자아이가 멀리 있다는 느낌을 준다. 소녀는 개로부터 멀어지며, 우리들은 왼쪽에서 오른쪽으로 책을 읽기 때문에 이러한 모습은 독자를 다음 페이지로 이끈다. 이야기가 달리 요점을 만들어가고 있지 않는 한, 주인공들은 일반적으로 이 방향으로 움직인다.

4 바닥의 수평선은 눈을 들어 식탁보를 바라보게 만들고, 개가 숨어 있는 우유가 엎질러진 곳을 내려다보게 만든다.

5 휘어진 대각선은 구도상 솟구치는 역동성을 가져다 주고, 푸딩의 탈출에 움직임을 강조한다.

6 숲은 수직선들이 모여있는 곳이다. 투시가 강조된 원근법은 이야기의 이 부분을 바라보는 조감도를 만들어낸다. 개는 발견하기 어렵지만, 세심한 독자는 개가 혼자가 아니고, 어린 소녀가 근처 나무에 숨어 있다는 것을 알게 된다.

7 이 소녀는 왼쪽 페이지에 있는 강아지를 쓰다듬기 위해서 오른쪽 페이지에서 손을 뻗친다. 이것은 이들이 이전에 가지고 있었던 시각적 거리를 무너뜨리는 것이다.

8 이 두 주인공들은 서로를 발견하지만, 여전히 페이지 여백에 의해서 나뉘어져 있고, 서로 다른 수평선 상에 있다. 이들은 눈을 마주친다.

9 두 주인공을 매우 가깝게 클로즈업하는 것은 이것이 이 책의 감정적 핵심이자 주제라는 사실을 강화시켜준다.

10 주인공들은 푸딩이 괴로워하던 처음 장면으로 돌아가고, 자신들이 길을 잃었던 숲에서 벗어나서 그의 집을 향해 거슬러 내려간다.

11 주인공들은 함께 모험을 떠나고, 책 지면의 프레임에서 거의 사라져 버린다.

12 안정적인 수평선은 친구들의 새로운 안전을 강조한다. 이들은 "카메라"가 이야기에서 멀어질 때 롱샷으로 독자들에게 등을 보이고 멀어져 간다.

32 더미북

당신 책의 스토리보드와 대략적인 모형을 만들어봄으로써 책의 구조를 계획하고 연구할 수 있겠지만, 완성된 작품을 사실적으로 느껴보기 위해서는 좀 더 정확한 "모형(dummy)"버전을 만들어볼 필요가 있다. 이것은 당신의 책이 출판할만한 가치가 있다고 업자를 설득시키는데 쓰일 수 있다. 완성된 모형은 포맷, 내용, 느낌 면에서 계획했던 최종 결과물과 가능한 한 유사하게 보여야 한다.

● 책 평가하기

인쇄된 책을 원하는 크기나 형태로 구성하기 위한 출발점이다. 작은 크기에는 잘 어울리는 것이 큰 크기에서는 잘 어울리지 않는 경우를 경험할 수도 있다. 책을 두 페이지 크기로 벽에 고정시키거나 테이블에 펼쳐놓은 뒤에, 책의 진행속도, 흐름, 느낌, 구조가 원하는 대로 되어 있는지를 냉정하게 살펴보라. 필요하다면, 이 단계에서 책을 변경하라. 모든 펼쳐보기 확인 작업에 만족했다면, 페이지의 상세 선 그림에 정확성을 기하고, 손으로 쓴 것인지 또는 어떤 폰트를 사용하였는지 여부와 관계 없이 본문을 스타일, 글자 크기, 여백과 관련하여 가능한 한 정확하게 정리하라. 두 페이지 크기로 편 것을 복사하거나 스캔하여, 더미북을 만드는 데 활용하라. 또한, 2~3개의 펼침면에 맞는 일러스트레이션을 만들어봄으로써 좀 더 상세한 더미북을 만들어볼 수도 있다.

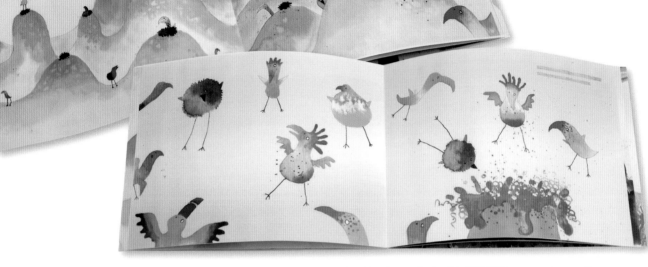

더미북 사례
더미북을 통해서 일러스트레이터는 펼침면 크기의
지면에서 얼마나 역동적으로 작용할 수 있는지
그리고 생생한 정보가 책의 페이지 여백에서
사라지는 지를 알 수 있게 된다.

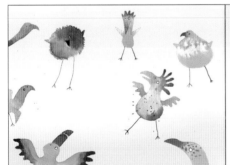

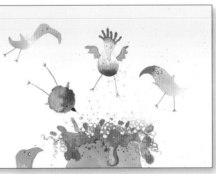

'펼침면(스프레드)' 개요
책을 작은 "섬네일"로 구성하는
스프레드를 프린트하거나
스케치해 봄으로써 당신은 어떻게
책 속의 이미지가 전체로써 작용을
하는지를 알아볼 수 있는 동시에
책의 전반적 내용을 파악할 수 있다.

●구도 팁

강력한 페이지 디자인이 어떻게 그리고 왜 독자의
마음을 사로잡으며 이야기를 강화시키는지를 분석하기
위해서 강력한 페이지 디자인을 기본적인 구성요소로
정리해보는 것도 가능하다.

- 일부 페이지에 있는 간결함과 많은 여백을 다른
 페이지에 있는 복잡한 이미지와 비교해보는 것은
 다양성과 흥미를 더해줄 수 있다.

- 스케일을 바꿔보면 페이지의 레이아웃을 보다 활력
 넘치게 만들 수 있다.

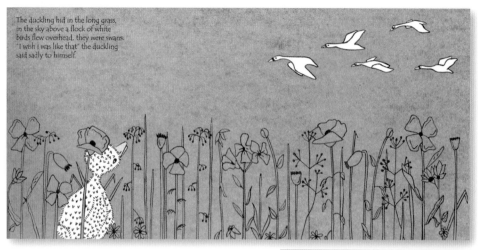

오리새끼가 수직 형태의 수풀에 서 있고, 책 페이지의 상단을 수평으로
가로질러 날아가고 있는 백조를 바라보고 있다. 이러한 구도는 평온함, 질서,
균형을 만들어내고 있다.

좌측 위 모서리에 암탉을, 중간에 작은 병아리를, 그리고 우측 아래쪽에 더 작은 암탉을
배치하는 것은 대각선 구성을 따라서 역동감을 만들어낼 수 있으며, 이러한 효과는 등장인물의
과장된 동작에 의해서 증가된다.

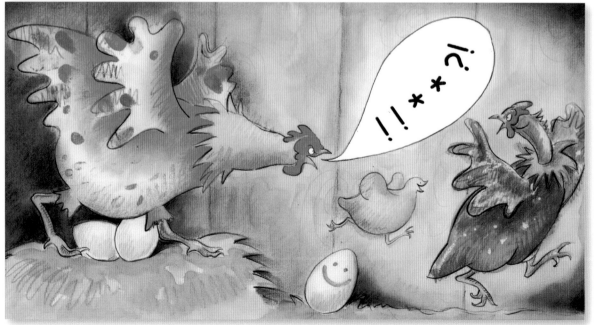

코끼리의 한쪽 다리와 몸의 일부만이 보이도록 화면을 자르는 것은 코끼리의 크기와 무게를 과장하는 효과가 있다. 이미지를 하얀 여백에 배치하는 것은 코끼리의 몸 무게에 눌려서 뒤틀려있는 고슴도치에 관심을 가지게 한다.

전경에 있는 인물은 매우 작게 축소되어 있으며, 이것은 독자들이 등장인물에 몰입하게 하는 효과가 있다.

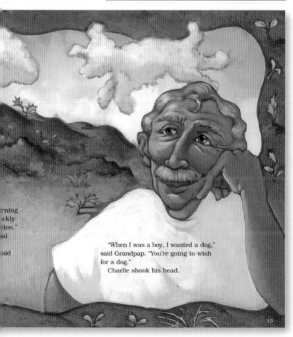

"When I was a boy, I wanted a dog," said Grandpap. "You're going to wish for a dog." Charlie shook his head.

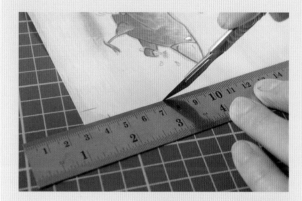

전체를 감싸는 책가위

많은 하드커버 책들은 간단하고 느슨한 전체를 감싸는 표지나 먼지방지 책가위를 가지고 있다. 일반적으로 겉의 책가위가 고유의 디자인을 가지고 있기 때문에 하드커버 자체는 단순하다. 만들려는 책의 크기와 하드커버, 표지의 폭이 같아야 함을 기억하자.

더미북을 만드는 더 자세한 과정은 138쪽에서 볼 수 있다.

일러스트레이션을 준비하라
모서리 근처가 여유있게 일러스트레이션을 준비하라. 표지의 높이를 표시선에 맞게 다듬어라.

책등
제본한 책등 부위의 크기를 재보고 일러스트레이션의 크기를 표시하라. 책갈피를 사용하여, 표지 일러스트레이션 위에 책등 부위를 놓고 누른다.

책가위 씌우기
책을 접힘 부분에 놓고, 책의 가장자리 부분에 있는 마감부분을 접어라. 책갈피 등을 사용하여 강하게 눌러라.

33 색채 이론

광범위한 매체에 걸쳐서 활용할 수 있는 색채의 범위는 계속 증가하기 때문에 다소 압도적일 수 있다. 따라서 색채가 어떻게 작용하는지, 그리고 최종 도판이 성공적이고 전문적으로 보이도록 하기 위해서 어떻게 색채를 혼합해야 하는지 이해하는 것이 중요하다.

● 컬러컨트롤 (색채 조절) 학습

색채 조합 이론을 학습함으로써, 당신은 일러스트레이션 구성과 동일한 수준의 색채 조절 능력을 발전시켜나갈 수 있게 된다. 색상 혼합과 색상 조합에 대해서 조사하고, 색조와 명암을 변화시켜서 무게감, 깊이감, 또는 분위기를 만들어낼 수 있는 방법에 대해서 탐구하라. 성공한 다른 일러스트레이터들이 어떻게 자신의 그림을 통제하고 있는가를 철저하게 평가하라. 작품의 본질과 형태로부터 영감을 받아라. 기초적인 색상 연구에 시간을 사용하는 것은 힘든 것일 수 있지만, 노력할만한 가치가 있는 것이다. 색상환(color wheel)은 단순하지만 매우 중요한 색상 이론을 보여주며, 이것을 사용해서 작품을 더욱 강렬하고 특징적으로 만들 수 있다. 맹목적으로 추종할 필요는 없지만, 몇 가지 간단한 가이드라인을 이해하는 것은 당신에게 큰 도움이 될 것이다.

● 색상환

원색과 2차색들을 원 안에 나타낸 표를 색상환이라고 한다. 원색은 빨강, 노랑, 파랑이고, 이론상 모든 색을 이 세가지의 혼합으로 만들어낼 수 있다. 2차색은 두 가지 원색을 일정량 혼합함으로써 만들어진다.

● 따뜻한 색과 차가운 색

초록, 파랑, 보라색은 흔히 차가운 색이라고 불리며, 빨강, 노랑, 오렌지 색은 흔히 따뜻한 색으로 여겨진다. 차가운 색은 점점 멀어지는 느낌이며, 따뜻한 색은 앞으로 도드라져 보인다. 때문에 차가운 색은 흔히 배경으로 쓰이고 따뜻한 색은 등장인물이나 전경의 사물에 쓰인다.

6면 색상환
기본 색상환은 원색과 2차색을 보여준다. 원색은 만들어진 안료로부터 얻어질 수 있으며, 2차색은 이웃하는 원색들로부터 얻어지거나 혼합될 수 있다.

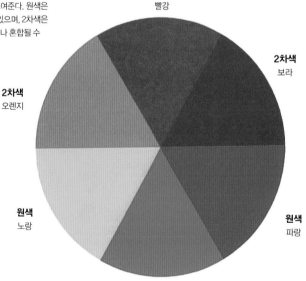

원색
빨강

2차색
보라

2차색
오렌지

원색
노랑

원색
파랑

2차색
초록

3차 색상환
기본 색상환의 원색과 2차색을 섞으면 제3색이라 부르는 6개의 색이 더 만들어진다.

색상환의 절반
색상환을 크게 두 조각 내면, 한쪽은 따뜻한 성향이고 한쪽은 차가운 성향으로 나뉜다.

따뜻한 색

차가운 색

각각의 안료마다 따뜻하거나 차가운 성향을 갖고 있다. 예를 들어, 카드뮴 옐로는 따뜻한 성향의 레드가 많이 첨가되어 있는 반면, 레몬 옐로는 차가운 블루 성향이 많이 들어있다. 이 원칙을 기억하여 색을 섞어 사용할 때는 무겁고 탁한 느낌보다는 밝은 느낌의 2차색을 사용하자. 색상환의 반대편 색인 빨강과 파랑을 섞으면 보라색이 된다는 것은 알고 있겠지만, 어떤 빨강이고 어떤 파랑일까? 카드뮴 레드인가, 알리자린 크림슨인가? 아니면 코발트 블루인가, 프탈로 블루인가, 세룰리안 블루인가?

● 조화색

"유사 색상"으로 알려져 있기도 한 이 색채 배합은 색상환에 서로 바로 옆에 있는 색을 사용한다. 비록 이러한 배색은 중심점이나 강조점을 결여하고 있기는 하지만, 당신이 사용하는 색들이 함께 잘 작용할 수 있도록 하기 위한 손 쉬운 방법이다.

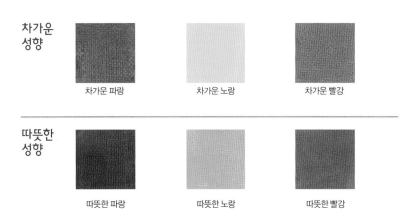

차가운 성향

차가운 파랑　　차가운 노랑　　차가운 빨강

따뜻한 성향

따뜻한 파랑　　따뜻한 노랑　　따뜻한 빨강

색상 경향
색상 경향은 하나의 색이 유사색상 옆에 놓일 때 명확하게 나타난다. 원색을 선택하면 그에 따른 2차색 혼합이 결정된다. 색상환에서 가장 근접한 색들을 하나로 합치면 강렬한 2차색을 만들어내며, 가장 멀리 있는 색들을 하나로 합치면 더욱 약한 2차색을 만들어낸다.

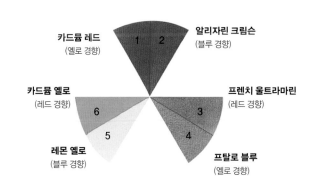

카드뮴 레드 (옐로 경향)　1　2　**알리자린 크림슨** (블루 경향)

카드뮴 옐로 (레드 경향)　6　**프렌치 울트라마린** (레드 경향)

5　3

레몬 옐로 (블루 경향)　4　**프탈로 블루** (옐로 경향)

보색들

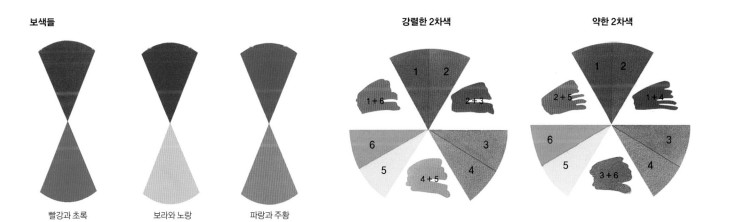

빨강과 초록　　보라와 노랑　　파랑과 주황

강렬한 2차색

1　2
1 + 6　　2 + 3
6　3
5　4
4 + 5

약한 2차색

1　2
2 + 5　　1 + 4
6　3
5　4
3 + 6

시도해 보자

어떤 미술재료들이 당신의 일러스트레이션과 가장 잘 어울리는지를 알기 위해서 연습을 해보는 것이 비용측면과 미학적 측면에서 바람직하다.

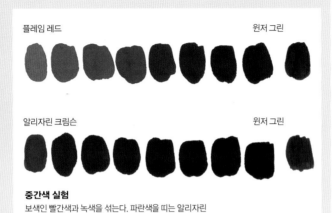

플레임 레드　　　　　　　　　　　　　원저 그린

알리자린 크림슨　　　　　　　　　　　원저 그린

중간색 실험
보색인 빨간색과 녹색을 섞는다. 파란색을 띠는 알리자린 크림슨이 어떻게 중간색 혼합보다 더욱 보라색의 엷은 색조를 띠는가를 알아보라.

흰색 추가(White-out)실험:
톤을 더 밝게 하기 위해서 점점 더 많은 흰색을 혼합하여 색채를 실험해본다.

색채 실습
연필을 사용해서 10단계 그레이스케일을 만들어보라. 그리고 나서 스케일에 매치시키기 위해 파랑색에 점차 검정과 흰색을 섞어 명도 단계의 변화를 실험하라.

● 중간색

모든 작업에 항상 밝은 색이 필요한 것은 아니다. 가끔은 부드럽고 은은한 색의 배합이 적절하기도 하다. 이미 만들어져 나온 회색이나 중간색을 쓸 수도 있지만, 스스로 보색들을 섞어 중간색을 만들어 쓸 수 있다. 보색은 순수히 자신의 색만을 가지고 가장 눈부신 대비를 이룬다고 이미 배웠다. 허나 이 보색을 섞으면 중간 회색이 만들어진다.

혼합 회색
보색인 에메랄드 그린과 카드뮴 레드가 섞여 부드럽고 두드러지지 않는 중간 회색을 만든다.

● 색의 톤(Tone)

이것은 색의 밝고 어두운 정도이다. 각각의 색은 다른 색과 섞이기 이전 순수한 상태에서 각자의 톤이 있다. 노랑의 톤은 그레이스케일로 대조해 봤을 때, 근본적으로 파랑보다 밝다. 이 관계는 역전될 수 있는데, 파랑의 톤을 밝게 하기 위해 흰색을 계속 첨가하면 된다. 그렇다면 이게 왜 중요한 것인가? 작품의 톤을 조절함으로써, 당신이 작품에서 강조하고 싶은 요소를 드러낼 수 있다. 일러스트레이션의 다른 부분보다 더 지배적인 톤을 사용함으로써 말이다. 눈을 반쯤 감고(이렇게 하면 디테일을 단순하게 만들어서 톤만을 좀더 명확히 볼 수 있다) 보거나 혹은 작품을 거울에 비춰 보라. 이런 식으로 작품에서 톤의 범위와 서열을 정할 수 있다.

파랑에 흰색을 섞어 밝은 톤을 만들었다.

초록에 검정을 섞어 어두운 톤을 만들었다.

중요한 2차색

자연의 주요 색상인 녹색은 2차색 중에서 가장 혼합된 색이다. 이것은 쓰기 어려운 색일 수 있다. 즉, 가장 좋은 녹색은 녹색 안료를 직접 사용하기 보다는 두 가지 원색(파랑과 노랑)을 섞어서 얻어낼 수 있다. 다행인 것은, 광범위한 차가운 느낌과 따뜻한 느낌을 주는 파란색과 노란색이 존재하며, 따라서 라임색이나 이끼색과 같은 색조를 만들어낼 수 있는 가능성이 풍부하다. 우선, 다양하게 녹색을 만들어낼 수 있도록 검정색뿐만 아니라 엄선된 노란색과 파란색을 선택한다. 특정 색조가 더욱 독특해질 뿐만 아니라, 즐거운 작업일 것이다. 또한 구입한 녹색 안료를 변경시켜 좀 더 다양한 색조를 만들어낼 수 있다. 그리고 나서, 여기에 제시된 바와 같이 겉보기에 간단해 보이는 실험을 해본다.

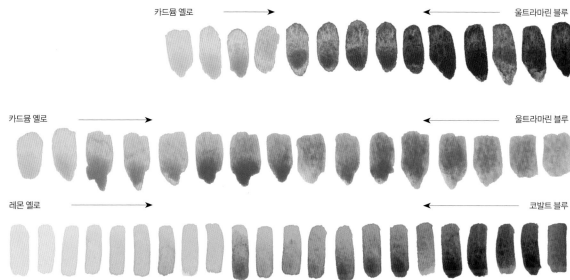

카드뮴 옐로 → ← 울트라마린 블루

카드뮴 옐로 → ← 울트라마린 블루

레몬 옐로 → ← 코발트 블루

파랑과 노랑은 꼭 녹색을 만들 필요는 없다

이것은 또 다른 즐거운 실험과정이다. 엄선된 6가지 색 또는 파란색과 노란색을 혼합하여 차트를 만든다. 당신이 미세한 갈녹색과 에머랄드 색을 발견할 수 있도록 모든 가능성들을 보여주는 색을 선택하라. 차트를 벽에 붙여놓고 참고하고, 색상 노트를 만들어라.

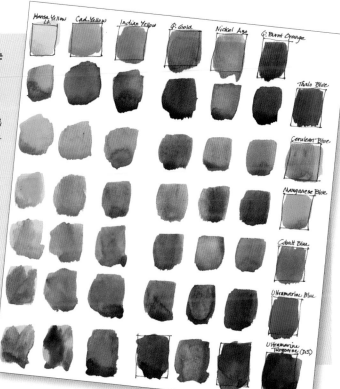

읽을 꺼리

《컬러 하모니 2: 창조적인 색 조합 가이드
Color Harmony 2: A Guide to Creative Color Combinations》
B. M. 월런 , 락포트 퍼블리셔, 1995

《컬러 하모니 완결 : 전문적인 컬러 정보
The Complete Color Harmony: Expert Color Information for Professional Color Results》
T. 소튼, B. M. 월런, 락포트 퍼블리셔, 2004

《수채물감 섞기Watercolor Mixing Directory》
모이라 클린치Moira Clinch, 데이빗 웹David Webb, 월터 포스터, 2006

34
색채
디자인

일러스트레이션의 시각적 효과가 중요한
그림책에서, 색이 신중하게 사용된다면, 색은
이야기가 어떻게 읽혀질 것인가에 상당한 영향을 미칠 수
있다.

단색
검은 선과 하나의 색으로
작업하여 두 캐릭터 간의
상호 작용에 집중시킨다.

제한된 가짓수의 색
제한된 가짓수의 색, 은은한 색, 어두운
색조를 쓰면 꿈과 현실의 경계에 대한
이야기의 몽환적인 분위기를 고조시킬
수 있다.

● 색채 심리학

색은 이야기의 분위기를 향상시킨다. 각각의 색은
독자적인 특정 의미를 가지고 있을 뿐만 아니라, 책의
내용이 읽혀지기 전에 이야기의 어조를 전달하는
역할을 한다. 그림책의 색은 사실적일 필요는 없다. 예를
들어, 나무가 파랑이거나 분홍이거나 개가 빨강이거나,
코끼리가 천연색이어도 좋다. 어린이들이 이미지와
형태를 이해할 수 있도록 하는 것이 중요하다. 때로는

두 가지 색
배경 전체에 하나의 색을 쓴다면
선 드로잉의 세부적인 부분에
시선을 집중시켜 대비되는
느낌을 만들 수 있다. 잠자는
오리의 모습처럼 다른 색으로
칠해진 작은 부분은 시선을
곧바로 집중시키는 효과가 있다.

It was a lovely summers day.
On the bank near the canal
a duck lay waiting for her
eggs to hatch

The next night Teleri's dreams
were delicious and hazy... with her
Duck and a lovely blue egg.

In the morning Teleri
woke up and rubbed
her sleepy eyes.

She stretched
and she yawned
as her dreams
slipped away
from her...

And when she landed back
down on the soft dreamy
snow, she was surprised to
see how like a bird she was.

제한된 색, 심지어 단색이 작품의 개성이나 간결함, 이야기의 캐릭터 강조를 위해 쓰인다. 이유가 어떻든 작가의 의도를 강렬하게 전달하기 위한 숙고가 요구된다.

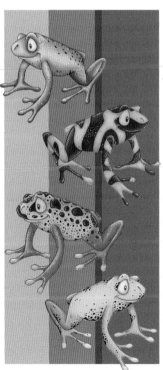

yellow thing in the garden.

읽을 꺼리

《호박 수프Pumpkin Soup》
헬렌 쿠퍼Helen Cooper, 파라, 슈트라우스 앤 지록스, 1998

《비둘기가 버스를 운전하게 하지마 Don't let the Pigeon Drive the Bus》
모 윌렘스Mo Willens, 휘페리언 프레스, 2003

《옛날에 오리 한 마리가 살았는데 Farmer Duck》
헬렌 옥슨베리Helen Oxenbury, 캔들윅 프레스, 1992

실험
아래의 개구리처럼 다른 색으로 대상을 칠한 다음, 여러 다른 색의 배경에서 개구리의 위장 무늬가 어떻게 조화를 이루는지 보자. 강한 보색이거나 색조의 대비가 이미지의 초현실적 본질이나 형태를 과장시키는지 등을 말이다.

순수한 색
원색과 2차색을 쓰는 것은 어린 아이들의 눈에 밝고 화려한 느낌을 준다. 오른쪽의 검은 개처럼 화려한 배경과 대비감을 만들어 대상을 강조할 수 있다.

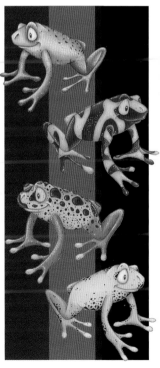

CRASH COURSE

《디자이너의 컬러가이드Designer's Guide to Color: Bk. 5》
I. 시부카와, Y. 타카하시, 크로니클 북스, 1992
다른 심리적 느낌을 보여주는 색의 조합들.

35 페이퍼 엔지니어링

종종 새로운 책의 범주 내로 분류되기는 하지만, "진정한" 팝업의 전통양식(접은 종이에 의해서 만들어지고 운동에너지를 사용해서 활성화된 3차원적 구성)은 3가지 단순한 공식인 'V자 접기', '평행사변형 접기', '45° 접기'를 토대로 만들어지는 종이 구성이다.

● 페이퍼 엔지니어링

팝업을 만드는 아티스트를 페이퍼 엔지니어라고 한다. 대부분의 페이퍼 엔지니어들은 기존 사례들을 분해함으로써 기교를 배우지만, 점점 더 많은 수의 지침서들이 기초적인 기술을 설명해주고 있다. 당신은 규칙을 배움으로써 작품을 만들기 위한 이상적인 기초를 습득하고 이해할 수 있을 것이다. 하지만, 일단 규칙들이 학습되고 나면, 이 규칙은 깨지게 된다! 팝업 책을 만드는 것은 세심하게 계획되어야 하는 과정이다. 디자인 프로세스가 진행되는 동안, 당신은 제작기법을 익히기 위해서 많은 종이 샘플을 사용해볼 필요가 있다.

대부분 페이퍼 엔지니어는 기술을 계획하고, 시각적 효과를 위해 일러스트레이터를 고용한다. 팝업은 예상 독자, 스토리나 출판사의 예산에 따라 매우 간단하거나 복잡할 수 있다.

어린 독자들을 위한 팝업
팝업북은 어린이들에게 큰 즐거움을 준다. 하지만 튼튼히 만들어야 하고, 날카로운 모서리가 없도록 디자인해야 한다는 점을 기억하라.

Ten bright and beautiful, pretty butte...
spreading their wings, and fitting throug...
10

시도해 보자

팝업 만들기

가장 간단한 팝업 구성은 "V"자형으로 접은 것이다. 이러한 구성은 탭들이 붙어있는 단 하나의 접힌 팝업 조각만을 필요로 하며, 크기와 각도가 페이지 상의 모습과 구성에 어떠한 영향을 미치는지를 살펴볼 수 있는 기회를 제공한다. 이것은 간단한 것일 수 있지만, 팝업이 두 페이지 크기의 지면에 자연스럽게 구성되려면 정확한 접기, 자르기, 붙이기가 필요하다.

필요 재료:

- 종이나 카드
- 연필
- 자
- 공작칼
- 뾰족한 끝부분이 있는 가위
- 물풀
- 컷팅 매트
- 종이자르는 칼 – 구석과 가장자리 고정 및 정확한 접촉면 확보

방법:

1 이 책은 페이퍼 엔지니어에 의해서 디자인되고, 러프 더미(rough dummy)를 이용해서 테스트된다. 트레이싱(tracing)은 (얼마나 많은 종이가 필요한지를 결정하는 과정인) 네스팅(nesting)에 사용되며, 일러스트레이션을 만들어내기 위한 길잡이로 사용될 수도 있다. 형판이 설계되고 일러스트레이션이 만들어지기 전에 사소한 변경이 있을 수도 있다. 첫 번째 시험인쇄를 통해서 시험본이 만들어지고, 본격적인 투자에 앞서 테스트된 팝업이 최종 종이 절단 형판 맨틀링(mantling)에서 처리된다. 팝업이 인쇄되고 손으로 조립된다. 노동집약적 공정은 일반적으로 해외에서 수행된다.

2 팝업 메커니즘에는 3가지 종류의 접힌 선 (folded line)이 존재한다.
계곡 접기(valley folds): 접은 자국이 안쪽으로 나오는 것.
산 접기(mountain folds): 접은 자국이 바깥쪽으로 나오는 것.
책등: 두 페이지의 가운데 부분(처리 메커니즘의 기본).
모든 접은 자리가 일직선이 되고 뚜렷하게 나타나도록 자와 기록 도구를 사용해서 금을 그어야 한다는 점을 명심할 것.

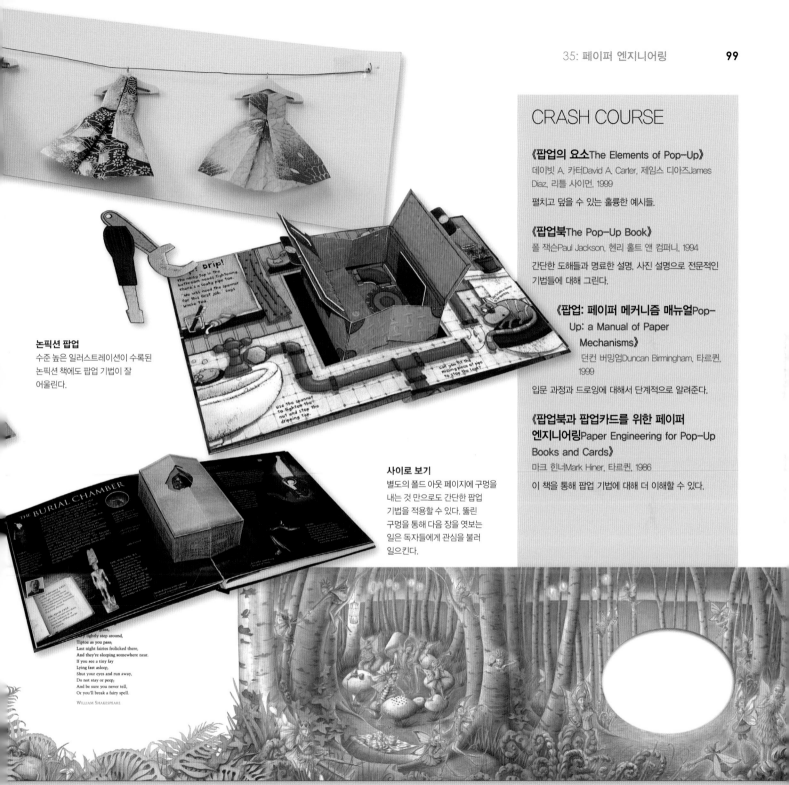

논픽션 팝업
수준 높은 일러스트레이션이 수록된
논픽션 책에도 팝업 기법이 잘
어울린다.

사이로 보기
별도의 폴드 아웃 페이지에 구멍을
내는 것 만으로도 간단한 팝업
기법을 적용할 수 있다. 뚫린
구멍을 통해 다음 장을 엿보는
일은 독자들에게 관심을 불러
일으킨다.

CRASH COURSE

《팝업의 요소The Elements of Pop-Up》
데이빗 A. 카터David A. Carter, 제임스 디아즈James Diaz, 리틀 사이먼, 1999

펼치고 덮을 수 있는 훌륭한 예시들.

《팝업북The Pop-Up Book》
폴 잭슨Paul Jackson, 헨리 홀트 앤 컴퍼니, 1994

간단한 도해들과 명료한 설명, 사진 설명으로 전문적인
기법들에 대해 그린다.

《팝업: 페이퍼 메커니즘 매뉴얼Pop-Up: a Manual of Paper Mechanisms》
던컨 버밍엄Duncan Birmingham, 타르퀸, 1999

입문 과정과 드로잉에 대해서 단계적으로 알려준다.

《팝업북과 팝업카드를 위한 페이퍼 엔지니어링Paper Engineering for Pop-Up Books and Cards》
마크 힌너Mark Hiner, 타르퀸, 1986

이 책을 통해 팝업 기법에 대해 더 이해할 수 있다.

36 노블티북(Novelty Book)

노블티북은 어린이들의 호기심을 자극하고, 놀이를 통해 학습을 돕기 위해서 고안되었다. 촉감, 탭을 잡아당기기, 회전하는 바퀴, 플랩 들어올리기, 거울 등을 사용하여 음미하는 행위는 영감을 주고 출판 재료의 사용 범위를 넓혔다.

CRASH COURSE

《배고픈 애벌레The Very Hungry Caterpillar》
에릭 칼, 필로멜, 1981(1969년 초판)
이것은 시대를 넘어서 인기 있는 노블티북이다. 이 책은 단순한 스토리라인을 기반으로 하고 있지만, 이 책의 전반적 디자인은 책을 특별하게 만드는 요소이다. 텍스처, 색, 그리고 하얀 여백 사용은 줄거리 전개를 활기 띠게 하고, 이 책을 어린이들에게 기쁨을 주는 책으로 만든다.

《친애하는 동물원Dear Zoo》
로드 캠벨Rod Campbell, 리틀 사이먼, 1986
매우 간결한 형식의 책이며, 어린이들이 페이지를 넘길 때마다 동물 덮개를 벗기며 기뻐할 것이다.

《피포Peepo》
앨런&자넷 앨버그, 퍼핀 북스, 1983
약간 더 정교한 형식을 가진 이 책은 다음 페이지를 엿볼 수 있는 연속적인 구멍들로 구성되어 있다. 이 책은 많은 흥미로운 요소들로 가득 차 있다

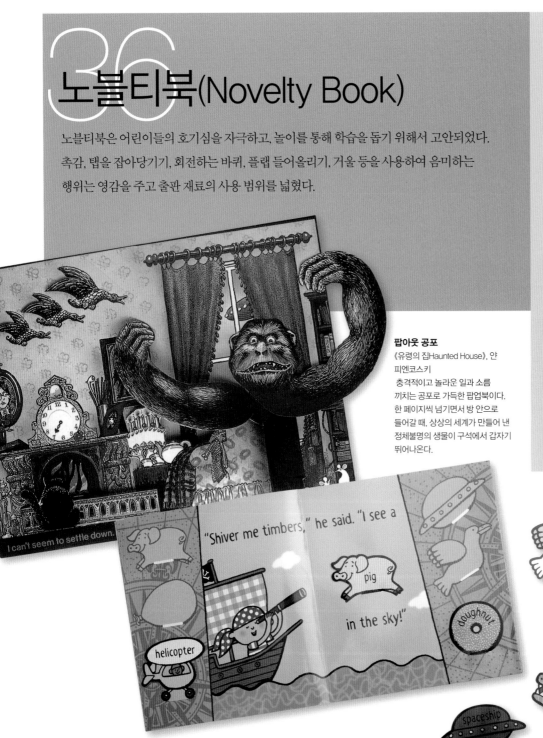

팝아웃 공포
《유령의 집Haunted House》, 얀 피엔코스키
충격적이고 놀라운 일과 소름 끼치는 공포로 가득한 팝업북이다. 한 페이지씩 넘기면서 방 안으로 들어갈 때, 상상의 세계가 만들어 낸 정체불명의 생물이 구석에서 갑자기 뛰어나온다.

상호교류
닉 샤라트Nick Sharratt가 쓴 《해적 피트Pirate Pete》는 문장을 완성하기 위해서 빈 구멍에 붙일 수 있는 잘라진 "스티커"를 사용함으로써 독자와의 상호교류 요소를 도입하고 있다.

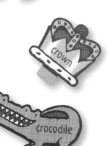

다양한 재료를 활용하여 노블티북들을 만들어낼 수 있다. 쿠션으로 된 책 표지, 직물로 된 책 표지 또는 재단된 책 표지는 책의 디자인을 향상시킬 수 있으며, 소리 나는 플라스틱 장난감과 같은 장치는 주의를 끄는 데 사용되곤 한다. 마이크로 칩 기술 덕분에 모든 일상의 소리, 즐거운 선율, 동요를 담을 수 있으며, 책에 작은 선물이나 CD를 포함시키는 것이 또한 인기다. 출판 시장은 경쟁이 치열하며, 단순한 책 이상의 것을 원하는 소비자의 욕구를 충족시켜야 한다!

●여가 시간 경쟁

소득의 증가, 기술의 발달, 여가 시간 사용상의 변화는 독서라는 전통적인 오락활동에 막대한 영향을 미치고 있다. 오늘날 더욱 운 좋고 까다로운 세대들에게 방대한 오락거리가 존재한다는 것은 어린이 책 출판사업이 경쟁력을 가지고 살아남으려면 독창적이고 눈길을 끄는 것이어야 한다는 것을 의미한다.

책인가, 장난감인가?

복잡한 상품 제작 기술이 발달하고 제작 단가가 낮아짐에 따라서 색다른 어린이 책 시장은 폭발적으로 커졌다. 이제 단순히 읽기만하는 매체와 적극적으로 갖고 놀 수 있는 장난감 사이의 경계는 모호해졌다.

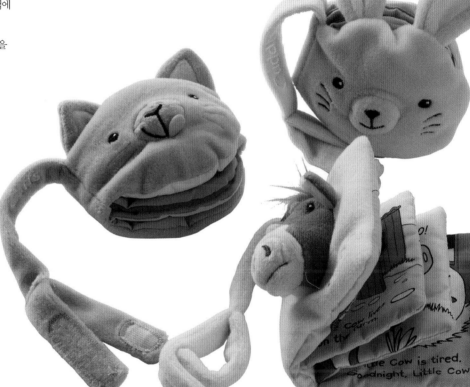

시도해 보자

펼침면 디자인하기

"정글 동물"이라는 주제를 사용한 5개의 펼침면을 디자인해보라. 콜라주와 3차원 재료들을 사용하여 실험해보고, 상상력 풍부하게 만들어보라. 만약 이미지가 3차원적으로 만들어진다면, 최종 일러스트레이션이 어떻게 보여질지를 알아보기 위해서 사진을 찍어볼 필요가 있다.

보드북 만들기

보드북이나 팝업북이 12~16페이지로 되어 있는 경우도 가끔 있지만 일반적으로는 6~8페이지로 되어 있다. 실물 크기의 보드북을 만드는 과정은 그림책을 만드는 과정과 동일하지만, 정확하게 페이지 크기로 잘린 딱딱한 시트가 인쇄된 페이지 사이에 들어간다는 점이 다르다.

TIP

직물이나 박을 정교하게 붙이면 실물 크기 모형을 전문적으로 보이게 할 수 있지만, 무게가 더 나가기 때문에 떨어져 나가기 쉽다. 따라서 적절한 접착제를 사용해야 한다. 페이지에 접착제를 사용하는 것을 피하라. 실제 크기의 모형은 깨끗하게 보여야 한다.

37 책의 표지

책의 표지는 본문 페이지를 보호할 뿐만 아니라 경쟁이 심한 어린이 책 시장에서
중요한 판매촉진 수단이기도 하다. 책 마케팅의 성공은 책의 겉표지에 달려있다.

● 표지 만들기

대부분의 어린이 책은 표지 전체에, 혹은 부분적으로
일러스트레이션을 넣는다. 좋은 책의 표지는 잠재적
구매자의 관심을 사로잡을 수 있는 방법으로 책
스타일과 내용을 반영한다. 이러한 요건이
충족되려면, 출판사 내에서 책 디자이너,
일러스트레이터, 편집인, 그리고 마케팅 부서 간의
긴밀한 협력이 필요한 경우가 종종 있다.

● 표지 디자인을 위한 조언

그림책은 서점과 도서관에서 다른 책들 사이에서
전시될 가능성이 높다는 점을 유의하라. 따라서,
당신은 표지에 책 제목을 위쪽 1/3 되는 지점에 놓고,
흥미를 유발할 수 있도록 책등 부위를 디자인해야
한다. 글자 폰트는 이야기와 일러스트레이션의 내용과
스타일에 어울려야 한다. 자유롭게 즐거움을 추구할
수 있지만, 이야기 분위기를 정확히 반영하고
독자들에게 혼동된 메시지를 전달하지 않도록 해야
한다
그림책에서, 일러스트레이터는 표지를 포함해서 책의
총 32페이지에서 이미지를 그리게 되며, 전체에
걸쳐서 동일한 유형의 스케치와 매체를 사용한다.

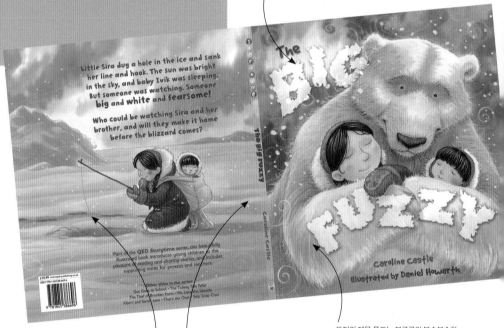

표지는 종종 책 리뷰와 카탈로그에 있어서는
섬네일 이미지 크기로 줄여질 수도 있다는
점을 명심하라.
제목은 크고 읽기 쉽게 쓰여야 한다.

표지의 제목 폰트는 북극곰의 복슬복슬한
털이나 내리는 눈과 잘 어울린다.

앞 표지에 있는 일러스트레이션은
등장인물을 클로즈업하여 보여주기 때문에,
뒷표지에는 풍경을 그려 넣거나 본문 내용을
써 넣기도 한다.

책등 부위에는 저자의 이름, 책 제목, 시리즈
이름, 출판사 이름이 적혀있어야 한다.

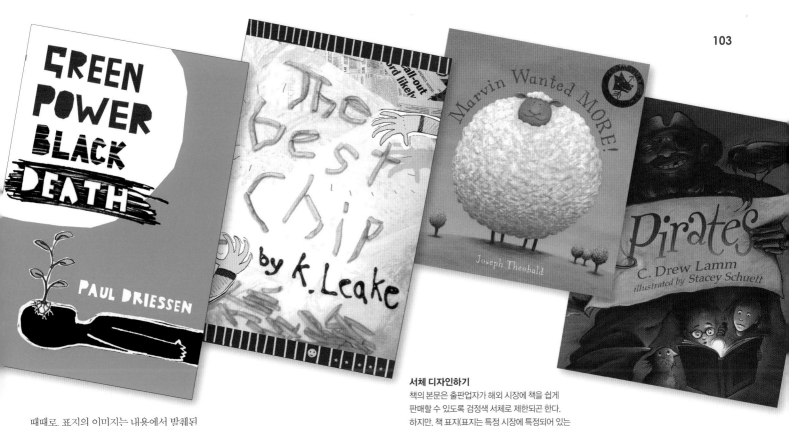

서체 디자인하기

책의 본문은 출판업자가 해외 시장에 책을 쉽게
판매할 수 있도록 검정색 서체로 제한되곤 한다.
하지만, 책 표지(표지는 특정 시장에 특정되어 있는
것이 대부분이다)에서는, 자유롭게 색깔 있는
서체를 디자인으로 구성할 수 있다.

때때로, 표지의 이미지는 내용에서 발췌된
이미지이거나 축소된 이미지일 수 있지만, 대부분의
경우 표지를 위해 특별히 디자인된 이미지다.
청소년들을 위한 책, 특히 페이퍼백 형태의 책에서는,
일러스트레이션이 전혀 없거나 흑백의
일러스트레이션만이 있는 경우가 종종 있다. 표지
작업은 필요한 추가 흑백 작업에 부수적인 것일 수
있으며, 따라서 전체 책이 같은 화가에 의해서
만들어진다. 하지만, 표지와 책 안의 그림들은 서로
다른 화가에 의해서 그려지는 것이 일반적이며, 특히
표지가 기존 책을 업데이트 하기 위한 것인 경우에는
더욱 그러하다.

해외판

때때로, 다양한 시장을 위한 다양한 표지가 만들어지곤 한다.
여기서는, 같은 책의 호주, 이탈리아, 프랑스 판이 제시된다.

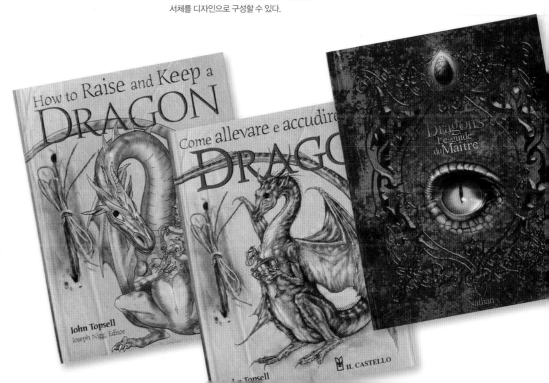

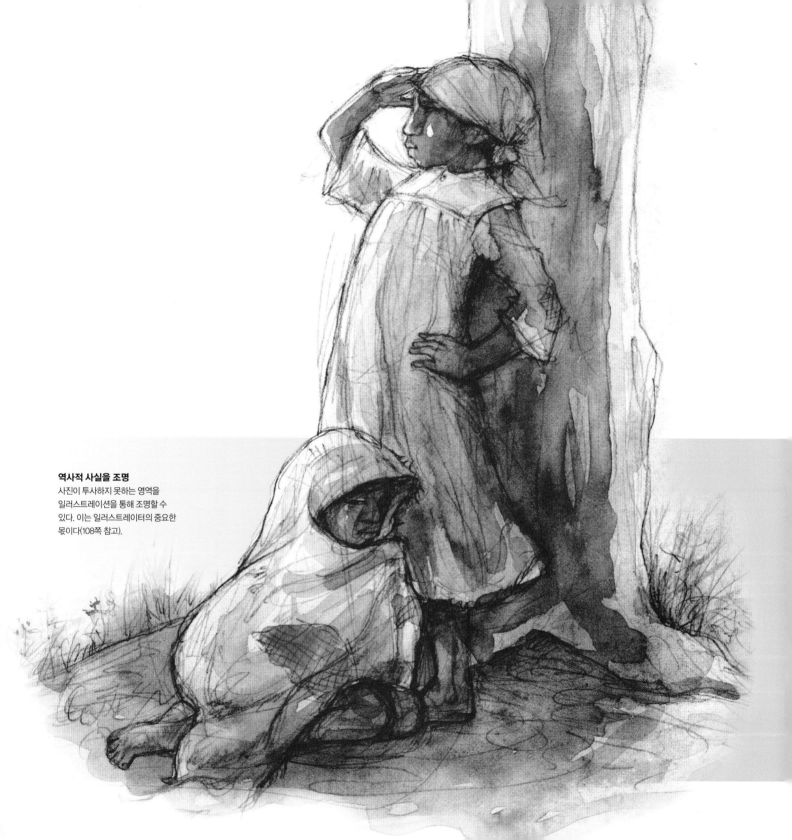

역사적 사실을 조명

사진이 투사하지 못하는 영역을
일러스트레이션을 통해 조명할 수
있다. 이는 일러스트레이터의 중요한
몫이다(108쪽 참고).

논픽션

아동 논픽션을 저술하고 일러스트레이션을 그리는 것은 단순히 짧은 버전의

성인용 책을 만들어내는 것에 불과한 것이 아니다. 전체 개념이 다르며, 표현은

좀 더 직접적이다. 아이들을 위한 시장에 맞게 논픽션을 쓰고 일러스트레이션

처리하기 위한 기술이 존재하며, 어떠한 것도 가벼이 여겨져서는 안 된다.

논픽션 시장

무명의 작가에게 있어서 책을 출판하는 것은 어려운 일이며, 특히 거의 폐쇄형 시장이라고 할 수 있는 논픽션의 경우에는 더욱 그러하다. 그럼에도 불구하고, 여전히 문호는 개방되어 있으며, 특히 디자인이 주도한다기보다 내용이 주도하는 책에서 신선한 아이디어를 갖고 있는 작가의 경우에 그러하다.

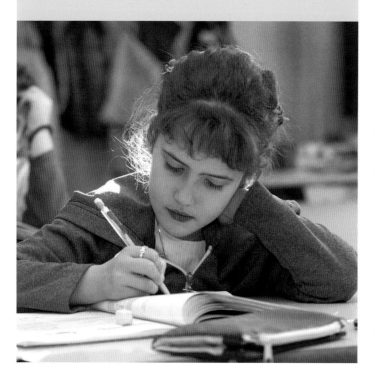

무엇을 파는가?
출판사 카탈로그를 입수해서 해마다 어떠한 주제의 책들이 팔려나가는 지에 대해서 감을 잡아라.

●아이디어 개발

대부분의 논픽션 아이디어는 출판업자에게서 나온다. 이들은 연례 출판 일정의 일부인 책 박람회에서 (임시변통격으로 표지와 펼침면을 보고)아이디어를 모은다. 만약 대형 서점 체인과 슈퍼마켓에서 책을 사는 구매자가 열정적이라면, 출판업자는 프리랜서를 고용해서 특정 주제에 대한 책을 쓴다.

●누가 논픽션을 쓰는가?

많은 아동 논픽션 출판사들은 이러한 것을 전문 시장으로 여기기 때문에 이 장르에 경험이 있는 작가들만을 고용한다. 일부 출판사들은 경력과 무관하게 이전에 자신들과 일해본 경험이 있는 사람을 고용한다. 출판사들이 검증된 작가들과 함께 일을 하고 싶어하는 이유는 매우 간단하다. 아이들을 위한 정보 서적을 쓰는 것은 전문 지식을 요한다. 픽션과 마찬가지로, 대부분의 정보 서적은 일러스트레이션이 많이 그려져 있다. 이러한 책들은 종종 '통합적'이라고 불린다. 즉, 단어와 그림들이 함께 어우러져서 정보를 제공한다는 것이다. 이러한 책을 쓰는 작가는 어떻게 하면 이러한 방법으로 정보를 가장 잘 제공할 것인가를 이해해야 한다. 이들은 종종 책 디자이너와 긴밀하게 협력하여, 문장과 일러스트레이션 주변의 제목 작업을 한다. 특히 전직 교사들은 논픽션을 쓰는 데 적합하다고 여겨진다. 출판사들은 저술되고 있는 주제에 대해서 명성이 있는 사람들을 채용하기도 한다. 예를 들어서, 전국 방송에 등장하는 유명한 기상캐스터는 날씨에 대한 책을 써 달라고 요구 받기도 한다.

치열한 경쟁

지난 10년에 걸쳐서, 인터넷은 논픽션 책의 막강한 경쟁자가 되었다. 많은 아이들은 현재 숙제를 할 때 학교 도서관에 가기 보다는 구글 검색을 이용한다. 정보 서적에 대한 수요는 급감하였다. 이러한 이유 때문에, 서점은 책 전시 공간을 줄였다. 이익율이 줄어들었으며, 출판사들은 적은 예산으로 작가와 일러스트레이터를 만족시켜야 한다. 이것은 악순환의 구조를 만들어낸다. 즉, 인터넷의 풍부한 시청각적 가능성과 비교해 볼 때 책이 흥미롭고 "멋지게" 보이는 것은 더욱 어려워지고 있다.

이것은 불안한 경향이다. 왜냐하면 인터넷 상의 정보의 질은 예측 불가능하기 때문이다. 정보 서적은 독자와 커뮤니케이션 하는 데 익숙한 전문 작가가 신중하게 연구하고 저술한 것이다. 이 책들은 편집자와 학계의 전문가가 다시 한 번 점검한다. 이에 반하여, 웹사이트는 열정적인 아마추어 또는 맹목적인 광적 사용자에 의해서 글이 쓰여질 수도 있다.

일반적인 초등학생들이 공정한 정보보다는 일방적인 의견이나 선전을 제공하는 사이트를 분별하기란 쉽지 않다.

영리한 아이들

오늘날의 아이들은 어렸을 때부터 컴퓨터를 사용할 줄 안다. 아이들의 상상력을 자극하고, 이들이 지속적으로 책을 읽도록 해야 한다.

그림의 중요성

일러스트레이션과 레이아웃은 아동 논픽션에 있어서 필수적인 요소이다. 훌륭한 일러스트레이터와 디자이너는 메시지를 이해시키는 데 도움을 준다.

● 새로운 접근법

과거 논픽션은 어린이 책 시장에서 가치는 있지만 잘 팔리지 않는 것으로 여겨져 왔다. 더욱 최근에, 출판사들은 덜링 킨더슬리Dorling Kindersley가 만든 《여행체험 가이드Eyewitness Guides》와 같은 혁신적인 일러스트레이션 위주 책들과 스칼라스틱 Scholastic의 《호러블 히스토리Horrible Histories》와 같은 오락성 프로젝트 책으로 대단한 성공을 거두었다.

아동 논픽션의 세계는 아웃사이더들에게 완전히 닫혀 있다. 만약 당신이 익숙한 대상을 새로운 각도로 생각할 수 있다면, 출판사에 문을 두드려볼 가치가 있다. 도서관, 동네 서점, 또는 출판사 전화번호부를 통해서 당신 생각과 유사한 분야의 책을 만들고 있는 출판사를 찾아보고, 이들에게 제안서를 제출해보라.

● 학교 교과목에 충실

학교 커리큘럼을 따르는 정보 서적은 그렇지 않은 책보다 더 잘 팔릴 가능성이 높다. 동남아시아에 사는 토착원주민에 대한 당신의 독특한 생각은, 아무리 흥미롭다고 하더라도, 남북전쟁이나 산업혁명과 같은 주제에 비해서 고려될 가능성이 적다.

일러스트레이션과 논픽션

매력적인 일러스트레이션은 어린이 책의 필수적인 요소이며, 논픽션 책의 경우에도 마찬가지이다. 구매하고 싶은 책을 만드는 데 있어서, 일러스트레이션은 본문 내용보다 더욱 직접적으로 영향을 미칠 수 있다. 모든 어린이 책 출판에 있어서 적용되는 일러스트레이션 표준은 매우 높으며, 일반적으로 일러스트레이터들은 최소한 예술 학교를 졸업한다.

●일러스트레이터는 어떻게 일하는가?

논픽션 책의 일러스트레이션은 사람의 마음을 사로잡는 데 있어서 핵심적인 역할을 하지만, 일러스트레이터는 일반적으로 그림책 예술가에 비해서 더 간결한 개요를 제공 받게 된다. 책의 내용은 작가, 편집자, 디자이너에 의해서 사전에 주의 깊게 계획된다. 그리고 나서, 일러스트레이션이 어떻게 보여야 하는지 그리고 책 디자인에 어떻게 들어맞게 되는지를 보여주는 디자이너가 만든 펼침면과 더불어, 참고 자료가 첨부된 상세 개요를 전달 받게 된다.

●에이전트

에이전트는 출판 시장을 잘 알고 있다. 종종 이들은 특별한 스타일이나 일러스트레이션을 찾고 있는 출판업자들로부터 직접 연락을 받기도 하며, 특정 작품에 대한 적정한 가격을 협상할 수도 있다. 이들은 이러한 서비스를 제공하는 대가로 당신이 받게 되는 금액의 15% 정도를 수수료로 청구한다.

●일러스트레이션 스타일

논픽션 일러스트레이터들은 다양한 방법으로 일한다. 일부는 극적인 순간이나 역사의 일상사를 화려하게 재현해낸다. 이러한 일러스트레이션은 시대에 대한 심도 깊은 지식과 다방면으로 연구한 참고자료를 필요로 한다. 과학 서적 및 "이론서"는 종종 일러스트레이션을 좀 더 개략적으로 서술한 스타일을 취하기도 한다. 어린이들을 위한 알파벳책과 산수책들이 그러한 것들이며, 여기에서 일러스트레이션은 책 판매에 있어서 중요한 역할을 한다. 논픽션 일러스트레이션 장르의 최첨단에 있는 것은 바로 퍼즐 책이다.

나이 및 주제
논픽션 일러스트레이션은 독자의 나이와 주제에 따라서 복잡성 측면에서 차이가 있을 수 있다.

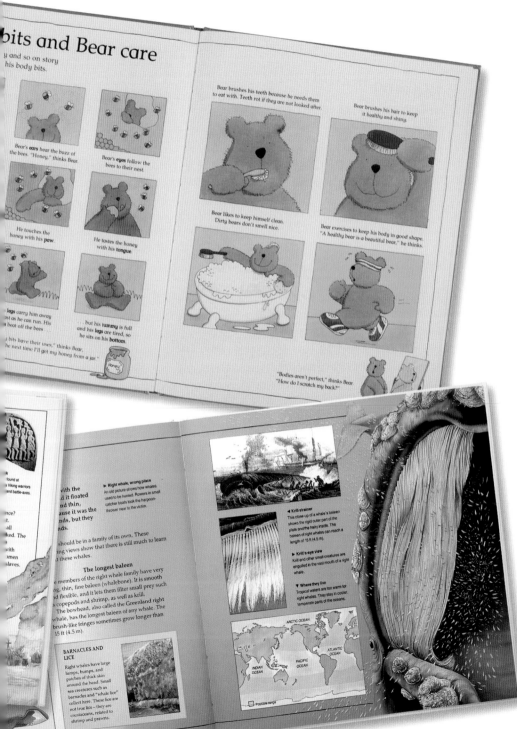

만화적 측면
이 논픽션 책 일러스트레이션은 어린 독자들이 자신들의 몸을 어떻게 돌봐야 하는지를 보여주기 위해서 간단한 만화 곰 그림을 사용하고 있다.

에이전트를 통하지 않고 직접 출판사에 접촉하는 것을 선호할 수도 있다. 이것은 예술 대학을 갓 졸업한 사람에게는 매우 어려운 일일 수 있다. 당신의 일러스트레이션 스타일을 사용해서 책을 만들고자 하는 출판사 유형을 파악할 필요가 있다. 그리고 나서, 출판사의 아트디렉터나 크리에이티브 디렉터에게 연락하여 작품의 사본이나 샘플을 보낼 필요가 있다. '아동 작가 & 일러스트레이터 마켓'과 같은 전화번호부를 참고하여 당신이 접촉할 필요가 있는 사람의 이름을 확인할 수 있다. 이러한 전화번호부는 매년 출판되며, 따라서 가장 최신판을 사용할 수 있다.

● 글로벌 시장

대부분의 정보 서적은 국제적으로 판매될 가능성이 있어야 한다. 유럽의 출판사들은 특히 자국에서의 판매만을 기반으로 수익을 내는 것이 아니며, 따라서 일러스트레이션은 보편적으로 어필할 수 있는 것이어야 한다. 예를 들어서, 자동차 그림은 독자가 운전자가 좌측에 앉아 있는지 아니면 우측에 앉아 있는지를 알 수 없는 앞 유리에 비친 반사영상으로 제시되어야 한다. 당신이 어떤 쪽을 그리던지 간에, 책이 팔리는 일부 나라에서는 그것은 잘못된 것으로 보일 것이다.

또한 누드화도 문제가 될 수 있다. 엉덩이만을 보여주는 뒷모습의 경우에도 마찬가지이다.

추가 요소
나이 든 독자를 위한 일러스트레이션은 정교함과 상세함이 추가되는 것과 더불어 도표와 지도와 같은 요소들이 추가되기도 한다.

다양한 연령대를 위한 글

정보 서적은 그림책과 픽션 모두에 적용되는 연령 관련 규칙을 준수한다. 당신은 독자의 이해 수준과 어휘 수준을 지속적으로 예의주시해야 한다. 문장들은 복잡한 절이 없고 명료하며 간결한 구조여야 한다.

연령대와 관계 없는 매력
고대 이집트 사람들을 다룬 주제는 모든 연령대의 독자들을 사로잡을 수 있는 논픽션 주제의 대표적 예이다.

● 가정된 지식

논픽션을 쓸 때 빠져들기 가장 쉬운 실수는 독자가 전문 지식을 가지고 있다고 가정하는 것이다. 이러한 사유 때문에 출판사들은 전문가보다는 일반 작가를 선호한다. 예를 들어서, 뱃사람의 일생을 그린 이야기에서 모든 사람들이 '좌현(port)'과 '우현(starboard)' 같은 것이 무엇을 의미하는지 또는 '뒷돛대(mizzenmast)'나 '활대끝(yardarms)'과 같은 것이 무엇인지를 알고 있다고 가정할 수도 있다. 헌데, 이러한 용어들은 뱃사람들이나 일상적으로 사용하는 용어이다. 결국 대부분의 아이들은 이러한 낯선 용어를 이해하느라 애를 먹고 금새 책에 흥미를 잃고 만다. 마찬가지로 2차 세계대전에 대한 글이나 강의로 많은 시간을 보낸 역사가는 모든 사람들이 스탈린, 처칠, 루즈벨트와 같은 인물을 알고 있다고 가정할 수도 있다. "영국의 전쟁 당시 수상인 처칠은…" 또는 "미국 대통령 루즈벨트는…"과 같은 단락으로 독자들에게 이러한 인물들이 누구인지를 떠올릴 수 있게끔 해 주는 것이 좋다.

용어집

많은 논픽션 책들은 뒤에 용어집이 있다. 복잡하고 낯선 용어들에 대한 정의를 제공하는데 유용하지만, 독자들이 그것을 사용할 것이라고 생각되지는 않는다. 대부분의 아이들은 책 뒤에 있는 단어들을 찾아보는 것에 이내 싫증을 느끼게 된다. 책 뒤에 용어집을 배치하는 것은 아이들이 거기에 용어집이 있다는 것을 알고 있다는 점을 가정하고 있는 것이다.

● 나이에 맞는 조정

다른 어린이 책 장르와 마찬가지로, 논픽션 책은 연령에 따라 분류된다. 예를 들어서, 취학 전 아이들을 위해서는 역사나 과학의 세계를 광범위하게 소개하는 책이 있다. 초등학교 학생들을 위한 책은 아기 동물, 꽃이 어떻게 자라는지 등, 좀 더 구체적인 주체를 다룬다. 좀 더 나이든 아이들을 위한 정보 서적은 대량학살이나 민주주의 또는 독재주의와 같은 정부제도에 대해서 살펴본다. 이러한 책들은 목표하는 대상이 나이가 들어감에 따라서 복잡성과 정교함을 변화시킨다.

● 누가 누구인지

나이가 어린 아이들은 역사의 연대기적 구조를 명확히 이해하지 못한다. 이들은 종종 역사적 인물을 혼동하고, "히틀러가 자신의 아내의 머리를 도끼로 내려친 그 사람 맞나요?"라는 질문을 하곤 한다

● 학교 교과

정부와 교육청은 어떤 과목이 커리큘럼에 포함될 것인지 그 과목을 공부하게 될 연령에 대한 정보를 인터넷 상에 올린다. 예를 들어서, 초등학교 학생들은 종종 고대 문화에 대해서 학습하며, 이러한 시대에 관한 책들은 논픽션 시장에서 어린아이들을 목표 대상으로 삼도록 맞추어져 있다. 고등학교 학생들은 2차 세계대전에 대해서 학습할 수 있으며, 따라서 이런 정보 서적은 10대 아이들에 맞추어져 있다.

당신이 글을 쓸 때, 이러한 글에 대해서 어떻게 일러스트레이션을 그릴 것인가를 생각해두어야 한다. 모든 일러스트레이션은 힘든 제목 붙이기 작업을 필요로 하며, 이미지 상세내용 또한 번호가 매겨진 제목이나 리더 라인(leader line)으로 주석이 달리기도 한다.

대비와 비교!

아래는 재채기라는 주제에 대한 2가지 매우 상반되는 접근법을 보여주는 것이다. 모두 동일한 수의 주요 사실을 포함하고 있지만, 단 하나의 주제만이 즐거우며, 아이들의 눈높이에 맞추어져 있다.

성인 논픽션

재채기는 공기가 폐에서 갑자기 분출되는 것을 말한다. 이것은 콧물을 자극하는 이물질에 의해서 초래한다. "광반사 재채기(photic sneeze reflex)"의 경우에, 밝은 빛이 비취면 재채기가 날 수 있다.

어린이 논픽션

무엇이 시간당 100마일로 움직일까? 바로 콧물이다. 재채기를 할 때마다, 콧물은 놀라운 속도로 코 밖으로 빠져 나온다. 왜 그것을 알아채지 못하는 것일까? 왜냐하면 재채기할 때마다 눈을 감기 때문이다. 재채기를 하면서 눈을 계속 뜨고 있어보라. 그것은 불가능하다! 또 한 가지 어려움이 있다. "재채기(sternutation)"라는 단어를 말해보라. 힘들지 않은가? 이 용어는 재채기의 공식 표현이다. 당신은 아마도 다음과 같이 물어볼 것이다. 무엇 때문에 제가 재채기를 하나요? 그것은 아마도 먼지나 꽃가루, 감기, 밝은 빛 같은 것 때문일 것이다. 다음 번에 친구가 재채기를 하려고 할 때 재빨리 몸을 숙여라. 아마도 예상치 않은 재채기 파편을 맞고 싶지 않을 것이다!

논픽션 책 해부
대부분의 논픽션 책들은 섹션, 챕터 또는 펼침면으로 된 지면으로 나뉜다. 각각은 서론 절을 필요로 한다.

글의 주요 골자는 본문에 포함되어 있으며, 이러한 본문은 다시 표제에 따라 세부적으로 나뉜다. 하지만, 독자들은 절대로 제목을 넘어서 생각하지 않는다는 점을 명심하라.

일반적으로 일러스트레이션은, 당신의 이미지 초안을 토대로, 본문이 다 쓰여진 후에 작업된다. 편집인은 당신에게 화가를 추천해달라고 요청할 수도 있다.

41 창작 논픽션

창작 또는 "이야기적" 논픽션은 실제 사건을 즉시성,
감정이입, 그리고 소설의 힘과 연계시키는 방법이다.
저널리스트이자 소설가인 에드워드 흄Edward Humes이 "
존재의 예술(the art of being there)"이라고 묘사하였던 바로
그것이다. 이것은 디자인 주도 또는 일러스트레이션
주도라기 보다는 문장이 강하게 주도하는 장르이므로,
아동 논픽션을 새롭게 시도해보는 신입 작가들에게
전도유망한 기회를 제공한다.

살펴볼 가치가 있는 논픽션 주제

- 복잡한 역사적 사실 – 실제 등장인물과 주요한 역사적 순간을 재미있게 구성하는 것은 좋은 출발점이다.
- 실용 과학 – 아이들은 손을 더럽혀 가면서 집에서 안전하게 실험해보는 것을 좋아한다.
- 환경 이슈 – 이 주제는 현재 매우 인기 있으며, 가까운 미래에도 수그러 질 것으로 보이지 않는다.
- 즐거움을 느끼는 방법 – 어떻게하면 수업이라는 느낌이 들지 않도록 독자들을 가르칠 수 있겠는가? 책을 재미 있는 게임으로 탈바꿈시켜라.
- 배설물과 관련된 것 – 아이들은 이러한 주제를 좋아한다!

과도하게 출간되는 논픽션

- 커리큘럼 주제는 지나치게 많이 출판된다. 이러한 것들은 판매성공을 보 장하지만, 친숙한 주제를 찾을 수 있는 새로운 방법이 없을까?

●TV로부터의 비결

텔레비전 다큐멘터리 제작자들은 실제 사건에 대한 "실화" 또는 "다큐드라마"
프로그램을 만들기 위해서 오랫동안 이 기법을 사용하여왔다. 즉, 실생활을 토대로 한
장면을 묘사하는 데 배우를 사용하는 방법이 바로 이것이다. 창작 논픽션에서,
작가는 많은 픽션 기법들(라이브 대화, 연상시키는 표현, 등장인물의 비밀스러운 생각과 동기
파악)을 사용해서 독자의 관심을 유발해내는 이야기를 엮어낸다.

●대화에 주목하라

창작 논픽션 또는 과거의 배경을 토대로 한 이야기에서, 당신은 주의를 기울여서
대화를 고려해야 한다. 비록 많은 아이들이 고풍스러운 대화체와 어휘를 이해하지
못한다고 할지라도, 시대를 잘 반영한 것처럼 보이는 대화를 만들어내야 한다. 아주
최근의 이야기를 제외하곤 자연스럽게 "친구(dude) 또는 "죽이는 걸(cool)"과 같은
슬랭을 피하려고 할 것이다. 하지만, "점검하라(Check out)"과 같은 현대식 숙어를
사용하지 않도록 하라 ("우리들 측면에 있는 영국 궁사를 점검하세요. 대장님!" 과 같은 것).

논픽션 쓰기
논픽션은 아이들이 교실에서 공부하고 있는 것에 영향을 받는다는
점이 명백하다. 시간을 두고 교사, 도서관 사서, 학부모들이 무엇을
기대하고 즐기는지 연구하라.

무엇이 위대한 논픽션을 만들어내는가?
진정으로 위대한 논픽션 책을 만들어내는 것은 혁신적 접근방법을
요구한다. 하지만, 이것 이외에도, 많은 예들이 보여주고 있듯이, 이
장르는 분류하기 어렵다.

● 등장인물 사용하기

창작 논픽션은 작가에게 매력적인 자유를 제공한다. 예를 들어서, 이오지마나
솜의 전투에 대한 이야기는 자신들을 집에서 멀리 떨어진 곳으로 데려다 줄
기차를 기다리는 신병의 모습으로 시작할 수 있다. 이들이 지루한 작은
마을에서 벗어나고 싶어할까, 아니면 이미 부인과 사랑하는 이들을
그리워하고 있을까? 독자가 이야기 속 등장인물에 대해서 관심이 있다면,
독자들은 이들 주인공들이 헤쳐나가야 하는 투쟁과 도전에 빠져들 것이다.

● 연구

창작 논픽션을 올바르게 쓰는 것은 역사 픽션을 쓸 때와 유사한 감정이입과
연구 수준을 요한다. 실제로, 이 장르들은 매우 유사하다.
이들의 주요 차이점은 창작 논픽션 작가가 실제 인물과 사건을 그려내야
하는 반면 픽션 작가는 등장인물과 알려진 사실을 가지고 좀 더
창의적으로 작품을 그려낼 수 있다는 점이다.
지속적으로 스스로에게 다음과 같은 질문을 하라. "이것이 어떻게
느껴지는가?" 또는 "이들은 무엇을 생각하고 있는가?" 주제에 대해서
읽는 것뿐만 아니라, 관련된 박물관이나 역사적으로 중요한 현장을
가보는 것은 당신이 쓰고 있는 인물이 어떠했을까라는 것을 이해하는 데
매우 중요한 역할을 한다.

● 광범위한 영역

창작 논픽션은 특히 남자아이에게 인기 있는 주제들에 적합하다.
생존하기 위한 모험 이야기, 탐험, 영웅주의, 역사적 대 사건, 전쟁
이야기 등이 이러한 것들이다. 하지만 최근에 이러한 장르는 과학적
발견 이야기나 수학에서의 진보적 성과에 대한 이야기까지
성공적으로 적용되고 있다!

네 가지 위대한 논픽션

1. 《무서운 역사Horrible Histories》
테리 디어리Terry Deary, 스콜라스틱, 1993

이 유명한 아동 논픽션 페이퍼백 시리즈는 주제를 생동감 있게 보이게 하
기 위해서 유머, 피, 만화 일러스트레이션을 사용하고 있다.

2. 《사물의 원리The Way Things Work》
데이빗 맥컬레이David Macaulay, 휴튼 미플린, 1988

자동차 트랜스미션에서부터 인체 스캐너에 이르는 모든 사물을 일러스트
레이션으로 그려낸 책.

3. 《지저분한 엽기과학The Grossology》
실비아 브란제이Sylvia Bransei, 프라이스 스턴 슬론, 1995

동물, 인체, 음식과 같은 주제를 다루고 있는 이 책들은 '구역질 나는 것
(yuk-factor)'를 사용해서 아이들의 마음을 사로잡는다.

4. 《마법학The Wizardology》
두걸드 스티어Dugald Steer, 캔들윅, 2005

특별한 형태 및 퍼즐로 가득 차 있는 이 혁신적 책은 어린아이들이 열심
히 책을 탐독할 수 있게 유도한다.

수채물감 워시
수채물감은 부드러운 색의 그라디에이션을 잘
보여준다(124쪽 참고).

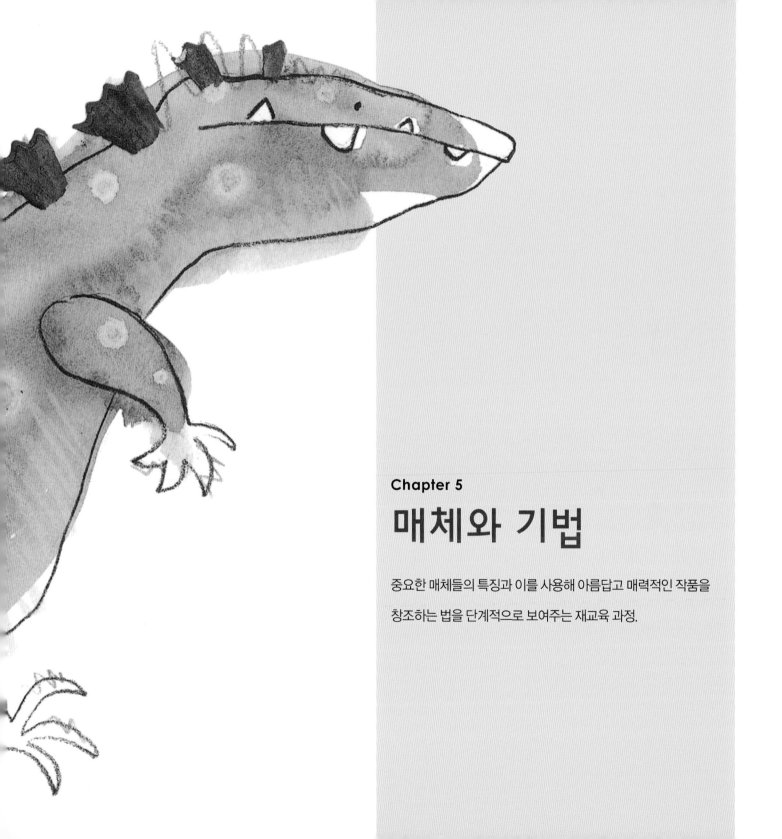

Chapter 5

매체와 기법

중요한 매체들의 특징과 이를 사용해 아름답고 매력적인 작품을

창조하는 법을 단계적으로 보여주는 재교육 과정.

테크닉 갤러리

이 페이지에 있는 이미지 갤러리에는 이번 장에 더욱 자세하게 설명된 다양한 일러스트레이션 테크닉의 전체상을 보여준다.

건식 재료

파스텔
여기에서, 색연필은 민감한 선그리기에 쓰이고, 소프트 초크 파스텔은 부드럽고, 탁한 질감을 주기 위해 그 위에 혼색한다.

반투명 재료

수채물감
수채물감은 많이 쓰이는 재료다. 섬세한 연필 드로잉 위에 수채물감의 투명성을 살리기 위해 흰 종이를 사용한다.

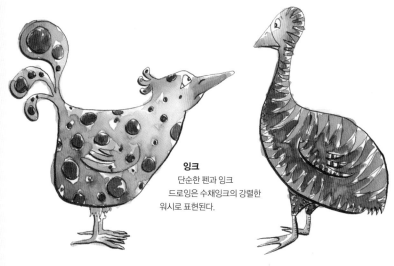

잉크
단순한 펜과 잉크 드로잉은 수채잉크의 강렬한 워시로 표현된다.

흑백 재료

크로스해칭
여기서 아티스트는 테크니컬 드로잉 펜을 사용하여
크로스해칭 기법으로 톤을 기계적으로 증가시켰다.

브러시 펜
검정 수채물감을 여기저기에 워시하여 강하고
심플한 형태와 패턴을 만들어냈다.

평판 블랙
드로잉을 컴퓨터로 스캔한 후 포토샵을
이용하여 여백을 채워 넣었다.

혼합 재료

여러가지
이 작품은 텍스처 효과를 주기 위해 펜과 잉크 드로잉과 수채물감, 색연필,
파스텔과 구아슈가 혼합 사용되었다.

디지털 재료

디지털 재료 조작
그래픽 라인 드로잉을
스캔 한 후 포토샵을
이용하여 플랫컬러로
공간을 메운 후에 색지
위에 프린트한 것이다.

반투명 재료

수채물감 재료를 사용하는 것이 어린이용 일러스트레이션에 가장 인기있는 기법일
것이다. 이 재료는 맑은 느낌의 색을 표현할 수 있고 응용방법에 따라 단순하거나
고급스럽게 표현할 수도 있다. 워시의 한 형태로 직접 페인트를 쓸 수도 있지만 대개
연필이나 잉크 선과 어울려진다.

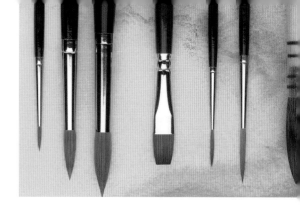

브러시
입문자들이 기본적으로 갖추어야 할 브러시는 다음과 같다. 3개의 라운드
브러시(왼쪽, 디테일과 워싱에 적합). 평평한 브러시(중간, 선그리기에 적합).
2개의 리거 브러시(오른쪽, 섬세한 디테일에 적합). 뾰족한 몹 브러시 (가장
오른쪽)

수채물감

고형수채물감은 튜브형 수채물감보다 색이
선명하다. 튜브형 수채물감은 안료를
부드럽게 유지시키기 위해 접합제를 더
많이 첨가하기 때문이다. 색이 덜
선명하기는 하나 튜브형이 많은 양의
물감을 섞기에 편리하다.

수채잉크는 합성염료인데 색에 강도와
생동감이 있다. 심지어 많이 희석되었을
때에도, 종이 위에 착색이 되며,
수채물감과는 달리 물에도 잘 지워지지
않는다.

수채물감과 수채잉크 모두 흰 종이를
사용하여 하이라이트를 준다. 자신감과
자연스러움이 성공적인 응용방법의
비결이다. 이렇게 투명한 효과로 인해
실수했을 때 고치기가 어렵다. 플랫 워시와
그라디언트 워시를 다루는 법을 배우고
암염이나 클링랩(랩)과 같은 아이템을
이용하여 마크메이킹을 연습하면 변동성과
조정성을 이해할 수 있을 것이다

수채 도구의 사용에 대한 효과적인 지침들을
다룬 책들이 많이 있다. 적어도 한권 이상을
봐야 한다. 많은 사람들은 특정한 작업스타일에
의지한다. 여러분은 지금 자신의 스타일을 찾는
과정중에 있다는 것을 명심하라!

리퀴드 아크릴 잉크

리퀴드 수채물감

리퀴드 아크릴 잉크와 리퀴드 수채물감: 리퀴드 아크릴 잉크와 리퀴드 수채물감은 다양한
범위의 색을 구사할 수 있고 진한 강도로 사용할 경우, 가격은 비싸지만 생동감을 주면서도
방수성이 있다. 아크릴 잉크는 건조시 햇볕을 쬐어도 색이 바래지 않는다.

반투명 재료를 위한 도구

브러시: 검은 담비 털로 만든 값비싼
브러시야말로 수채물감에 제일
적격이겠지만 나일론 브러시도 적합하다.
수채물감을 쓰려면 작업의 종류에 따라
다양한 사이즈의 브러시를 가지고 다녀야
한다. 예를 들어 배경에는 크고 평평한
브러시를, 빈 공간을 채울 때는 둥근
브러시를 써야 한다. 브러시를 잘

관리하여야 형태도 유지되고 수명도 길어진다.
믹스와 헹굼을 할 때는 물을 항상 깨끗이 해야
한다. (물병을 2개 사용하라.) 또한 브러시를
불에 담가두면 끝이 상하기 때문이 안 된다.
다른 색상을 믹스하기 전에는 항상 브러시의
염료가 잘 제거되었는지 티슈를 이용하여
확인한다.

종이: 가벼운 종이를 사용할 경우 혹은 종이의
뒤틀리거나 뒤범벅이 되는 것을 피하기 위해
상당한 양의 수채물감을 사용할 경우에는
종이를 스트레치해야 한다. 고품질의 전문가용
수채지를 사용하면 워시와 색의 응용이
다채로워진다. 어떤 재질의 종이가 가장 마음에
드는지 "가열압착처리", "비가열착처리", "황목"
한 범위의 종이로 실험해보라.

마스킹: 마스킹액은 워시를 하는 동안 종이의
좁은 부분을 보호하는 것을 용이하게 한다.
넓은 부분을 보호할 때는 마스킹 필름이
적격이다. 왁스에도 젖지 않는 마스킹 테이프는
밝은 부분을 유지시키기 위해 부드럽고 고르지
못한 자국을 남기는데 이것은 물론 영구적이다.
마스킹 테이프도 효과가 있으나 종이가 뜯겨져
나가는 경향이 있다.

종이 질감

수채화지는 무게와 질감이 다양하다. 수채화
기법의 상당 부분이 종이의 질감에 크게
의존하는 편이기 때문에 본인의 스타일에 가장
적합한 종이를 선택하는 것은 중요하다.

핫프레스/가열압착 처리된 종이: 표면이
매끄럽고, 정밀 세부 묘사작업에 적합하다.

콜드프레스/가열압착 처리하지 않은 종이:
표면이 질감이 부드럽다.

러프/거친 종이: 크고 표현적인 작업과 웨트
워시에 적합한 종이다.

수채화판: 이름에서 볼 수 있듯이, 수채화판은
판에 수채화지가 붙어 있는 것을 의미한다.
종이를 스트레치하고 싶지 않을 때 매우
유용하다.

수제지: 다양한 질감의 종이가 생산되기
때문에 독자적이고 실험적인 기법에
이상적이다.

종이 스트레칭

종이는 물이 표면에 닿으면 뒤틀리는 성가신 경향이 있는데, 이는 특히 가벼운 중량의 종이가 더욱
그러하다. 종이가 뒤틀린다면, 전문적인 일러스트레이션 작업이 어렵다. 종이를 스트레치함으로써,
종이에 주름이 지지 않도록 해야 한다.

도구와 재료

- 개인의 선택에 따른 수채화지
- 최소한 수채화지보다 큰 목재 화판 2개
- 크고 바닥이 바닥이 평평한 세정용 용기
- 스펀지
- 수채화지의 가장자리보다 조금 더 길게 잘린

접착제가 도포된 종이조각
- 가위

1 수채화지는 한쪽 면만 쓸 수 있다. 그렇기
때문에 어느 쪽이 올바른 면인지 기억해야
한다. 처음에 워터마크가 보인다. 워터마크는
바른 면에서만 정확히 보인다. 수채화지를
깨끗하고 차가운 물에 수 분간 푹 담가라.

2 올바른 면이 위로 오도록 하여 종이를
깨끗한 목재 드로잉 보드 위에 깐다. 가장자리
한쪽에서 시작하며 종이에 압력을 준다. 깨끗한
스펀지로 종이를 한 방향으로 부드럽게
스트로크한다.

3 마른 스펀지로 여분의 물기를 제거하고 종이
가장자리를 접착테이프로 봉한다. 종이의 한
면보다 더 길게 테이프를 자르고 젖은
스펀지로 문질러 접착제를 더욱 활성화시킨다.
너무 적시거나 또는 물을 너무 안 적시면 안
된다.

4 접착제가 묻은 종이조각을 깔아서
수채화지의 가장자리를 덮는다. 가장 자리 네
군데에 다 이같이 행한다. 귀퉁이 부분 조각이
떨어지는 것을 막기 위해 귀퉁이에 작게 더
붙여도 좋다. 종이가 따뜻한 장소에서 마르도록
두어라. 완전히 마르고 난 다음에 사용해야
한다. 스스로 종이를 스트레치하는 것은 아주
지루한 작업이다. 미리 스트레치가 된 종이는
비싸지만 훨씬 빠르다는 선택권이 있다.

물감 섞기

수채물감이나 구아슈 사용시, 가장 고려해야 할 점은 얼마만큼의 안료를 물과 섞어야 하는 가이다. 명백한 것은, 이것이 색이 얼마나 투명해지는지를 결정한다는 것이다(물을 더 많이 첨가할수록 색은 더욱 투명해진다). 구아슈는 훨씬 농도가 진하지만 많은 양의 물과 섞일수록, 수채물감의 질과 비슷해진다. 반면에, 레몬 옐로나 카드뮴 같은 백악질 함량이 좀 더 높은 몇몇 수채물감 안료들은 물을 충분히 섞지 않으면 불투명한 색을 떨어뜨린다. 하지만 안료를 지나치게 많이 쓰지 마라. 과다한 안료는 작품을 무겁고 무디게 보이게 한다.

물감의 점도

팔레트에서 색을 섞고 물의 양을 다양히 해서 색칠하는 실험을 해라.

맨 위 왼쪽과 오른쪽 사진은 적은 양의 안료(수채물감이나 구아슈)와 많은 물을 섞은 투명한 워시이다. 전체 페인팅을 하기에는 지나치게 약할 수도 있으나 홀딩라인과 함께 쓰면 괜찮다.

중앙의 왼쪽과 오른쪽은 전통적인 수채의 점도이다. 흰 종이 색이 비쳐 보이는 적당한 양의 안료를 사용한다.

아래의 왼쪽과 오른쪽은 마른 브러시질에 어울리는 두터운 혼색 작업이다.

혼색

혼색 작업은 팔레트나 종이에 할 수 있다. 고려해야 할 사항이 2가지 있다. 첫째, 얼마나 믹스할 것인가? 이는 경험으로 알 수 있다. 넓은 부위를 색칠할 경우, 색의 일관성이 중요하다면 필요한 양보다 더 믹스해야 한다. 그렇지 않으면, 색이 다 떨어졌을 때 색을 맞추기가 힘들다. 둘째, 컬러 톤이 섞는 양에 따라 영향을 미친다.

팔레트에 믹싱하기

팔레트에 믹스(오른쪽)해서 물을 넣으면 색을 미세하게 조절할 수 있다. 우선 엷은 톤과 극소량의 어두운 톤을 섞는 것으로 시작한다. 원하는 그린 색조가 만들어질 때까지 계속 블루를 첨가하라. 만약 더 어두운 톤을 먼저 넣고 엷은 톤을 넣으며 믹스한다면 같은 색을 얻기 위해 더 많은 페인트를 쓸 수도 있다.

종이에 블렌딩

다음의 컬러들은 종이에 블렌딩 한 것이다.

글레이징

소위 글레이징이라고 알려진 전통적 기법에서, 투명한 컬러 레이어는 다른 컬러 위에 워시처리한다. 다음의 보기(오른쪽)는 세룰리안 블루 위에 카드뮴 옐로를 사용한 것을 보여준다. 다음 컬러들은 그린을 만들기 위해 시각적으로 혼합된 것이다.

워시

수채화의 기본 기법은 단일 색상을 칠하는 것인데, 이를 플랫 워시라고 한다. 플랫 워시는 배경이나 하늘 표현에 두 가지 이상의 컬러를 포함한 워시의 기본에 유용하다.

워시는 첫 번째 예제에서 보이는 것처럼 통제된 방식으로 응용할 수 있고 두 번째 예제처럼 더욱 자유스러운 방법으로 응용할 수도 있다. 두 번째 컬러는 건조된 후에 적용되어 첫 번째 컬러에 번지게 된다.

플랫 워시 큰 브러시에 페인트를 묻힌 후 수평 스트로크를 한다. 페인트가 밑에 모일 것이다. 스트로크를 여러 번 더하라. 계속 겹치면서 원하는 부위를 덮을 때까지 스트로크를 하라.

바림 워시 플랫 워시(고른 워시)와 유사하다. 점점 흰 색으로 바래지는 효과를 만들기 위해 붓질을 할 때마다 물을 섞어 페인트를 희석시킨다.

다색 워시 플랫 워시로 출발한다. 색을 바꾸고 싶은 부분에 깨끗한 브러시로 두 번째 색을 응용한다. 두 가지 색이 혼합되어 예측할 수 없는 결과를 만들어 낸다.

웨트 온 드라이(덧칠기법)

좀 더 세부적인 작업을 위해, 소위 웨트 온 드라이라는 기법을 사용한다. 처음에 워시한 부분이 마를 때까지 기다린 다음 위 부분에 세부적인 부분을 칠한다. 처음 워시의 안료를 정착시키기 위해 종이를 너무 세게 누르거나 문지르면 안 된다. 색이 탁해질 수도 있다. 그리고 의도하는 디테일을 놓칠 수도 있다. 처음 워시에 수채물감 안료나 잉크를 사용하는 것이 도움이 될 수 있다.

1 연필로 희미하게 이미지를 그린다. 브러시로 외곽선 안쪽 전체부분을 적신다. 가장자리를 깔끔히 처리하게 위해서 조심해야 한다.

2 레이어 안에 색을 더하고 가장 엷은 색부터 시작한다. 이렇게 하면 안료를 종이에 믹스할 수 있다. 하이라이트를 주고 싶은 부분과 그 주위를 어둡게 처리하는 것을 염두에 두어라.

시도해 보자

가정에 있는 물건을 참고로 그리고 칠하는 연습을 하면서 여기에 소개된 기법들을 따라 해보라.

웨트 인 웨트(습식기법)

물을 많이 쓸수록 종이가 뒤틀릴 위험이 크다. 이를 방지하기 위해서는 두꺼운 종이를 사용하거나 종이를 스트레치한다. 거친 질감은 최상의 결과를 낳는다. 많은 양의 안료와 물을 섞기 위해서 큰 브러시를 사용하라.

1 연필로 희미하게 이미지를 그린다. 브러시로 외곽선 안쪽 전체부분을 적신다. 가장자리를 깔끔히 처리하게 위해서 주의를 기울여야 한다.

2 레이어 안에 색을 더하고 가장 엷은 색으로 시작한다. 이렇게 해서 안료를 종이에서 믹스할 수 있다.

3 가능하면 축축한 상태로 전체부분을 항상 적셔주도록 해라. 이렇게 함으로써 가장자리가 깔끔하게 되고 부드럽게 혼색된다.

웨트 온 드라이
매우 섬세한 웨트 온 드라이 브러시워크로 디테일한 작업을 완성했다.

마스킹

투명 매체를 사용하는 일러스트레이터에게
하이라이트가 되는 종이의 흰 부분을
마스킹하거나 남기는 것은 중요한 기법이다.
왜냐하면 종이의 흰색은 흰색 페인트보다 밝고
하얗기 때문에, 하이라이트 부분이 돋보인다.
하이라이트 부분이 마스킹 처리될 때에는
일러스트레이션 위에 워시를 자유롭게 응용할
수 있다.

전경 안의 캐릭터나 사물 뒤의 플랫
백그라운드 워시나 바림 워시를 표현하고자 할
때 마스크는 특히 유용하다. 물체 주위를 그릴
때 물감이 작업을 마치기도 전에 건조되는
것을 발견하게 될 것이다. 그렇게 되면 플랫
백그라운드를 완수하는 게 불가능해진다.
필름이나 마스킹액을 이용해서 이 부분을
가려라. 넓은 부위에는 필름을 사용하고
디테일이나 하이라이트에는 마스킹액을
이용한다.

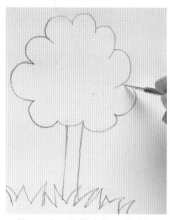

1 필름으로 마스크를 할 때에는, 접착제가
도포된 투명한 필름을 이미지 위에 붙이고
날카로운 칼이나 스칼펠을 이용하여 잘라낸다.

2 큰 브러시로 전체부분을 칠하되 중앙에서
왼쪽, 오른쪽 순으로 작업한다. 필름
가장자리를 긁어내지 마라.

3 필름을 제거하기 전 워시를 남겨두어 충분히
마르게 한다. 필름의 가장자리를 떼내기 위해
스칼펠을 사용할 수도 있다.

1 마스킹액을 이용할 시에는, 우선 디자인에 연필로 가볍게 스케치를
한다. 낡은 붓을 이용하여 마스킹액을 도포한다(후에 브러시에서 용액을
제거하기 힘들다).

2 페인트를 칠하기 전 용액이 확실히 건조되었는지 확인하라. 이 기법은
수성안료라면 무엇이든 사용할 수 있고, 다음의 보기는 수채물감을
사용한 매우 성공적인 사례이다.

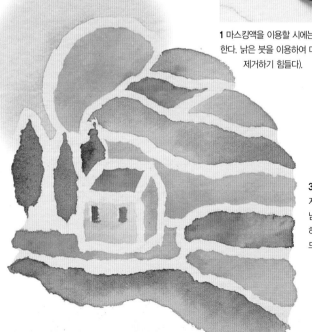

3 페인트가 마르면, 청결한 손가락이나
지우개를 이용하여 용액을 제거한다. 용액 밑에
남은 여분의 연필 자국은 제거된다. 깨끗하고
하얀 부분을 남기며 제거된다. 마스킹 용액은
드라이 워시에도 적용될 수 있다.

Before

After

HB

에지 마스킹

마스킹 테이프는 일러스트레이션 주위 가장자리를 분명히 살리기 위해 사용할 수 있다. 테이프를 제거할 때 종이가 뜯겨지지 않도록 한다.

1 마스킹 테이프를 붙이기 전에 일러스트레이션의 크기를 측정하고 영역 안에 연필로 가볍게 그린다(정확한 직각을 확인하기 위해 삼각자를 사용한다). 조심스럽게 마스킹 테이프를 붙이고, 안쪽가장자리만 눌러준다. 귀퉁이 부분은 세심하게 관리한다. 페인트 할 가장자리 근처에는 공기방울이 없도록 해야 한다. 그렇지 않으면 페인트가 밑으로 스며든다.

2 페인트가 완전히 마를 때까지 기다린 후 조심스럽게 마스킹 테이프를 벗겨내어 가장자리가 드러나게 한다. 테이프를 너무 오래 붙이면 종이에 자국이 남을 수 있다.

긁어내기

기간 내로 마치기 위해 작업을 급하게 할 가능성이 있기 때문에 빠르게 작업할 수 있는 기법은 매우 유용하다. 서둘러서 작업할 경우, 화이트 하이라이트를 주기 위해 작은 부분을 남겨두는 것은 어려울 수 있다. 페인트가 건조된 후 칼날로 긁어내는 것은 하이라이트를 표현하는 빠르고 효과적인 방법이라 할 수 있다 (다른 방법으로는 구아슈나 마스킹액 같은 불투명한 화이트 페인트를 사용하는 것이다).

이 기법은 미세한 라인 하이라이트에 특히 적격이다. 두꺼운 종이에만 사용해야 하는데, 얇은 종이에는 구멍이 날 수도 있기 때문이다.

직선 라인의 경우에는 작은 금속자가 작업하는데 유용하다. 처음에는 스칼펠로 가볍게 선을 긋고 원하는 만큼의 하이라이트가 나올 때까지 같은 작업을 반복한다.

스펀징

스펀징은 굉장히 표현적인 방법으로서 빨리 습득할 수 있고 실험에 이상적이다. 스펀징 자체로도 완성된 이미지를 만들 수 있고 다른 수채 기법과 혼용하여 쓰일 수도 있다.

1 작은 천연 스펀지가 이 기법에 가장 어울린다. 최고의 질감 효과를 만들어내기 위해 거친 표면의 종이 위에 매우 건조한 재질을 사용하였다.

2 스펀징 기법의 가장 큰 진가는 바로 단시간 내에 아름답고 장식적인 완성된 이미지를 만들어 낼 수 있다는 것이다. 바쁜 일러스트레이터들에게는 크나큰 혜택이다.

읽을 꺼리

《수채화 입문An Introduction to Watercolor》
레이 스미스Ray Smith, 덜링 킨더슬리, 1993

《수채화 기법 백과The Encyclopedia of Watercolor Techniques: A Step-by-Step Visual Directory》
헤이즐 해리슨Hazel Harrison, 러닝 프레스, 2004

라인 앤 워시

라인 앤 워시 기법은 단시간 내로 완성된 이미지를 만들어 낼 수 있게 해주며 수많은 유명한 일러스트레이터들이 선호하는 기법이다. 두 가지의 전통적인 기법을 결합한 것으로 펜, 잉크, 수채물감을 필요로 한다. 플랫 워시 틴트는 잉크라인 드로잉 위에 응용한다.

기본 재료

라인 앤 워시 테크닉에서는 적합한 종이를 고르는 것이 아주 중요하다. 워시할 때 종이 표면 질감이 부풀지(벗겨지지) 않도록 강해야 하며 펜 라인을 감당할 수 있을 정도로 부드러워야 한다. 부드러운 중목지로 자신의 스타일을 찾을 때까지 다양한 방식으로 실험하라. 수채 안료와 브러시는 워시를 하기 위해 사용한다. 반면에 드로잉은 딥 펜으로 한다. 라인의 다양한 굵기와 기법을 표현할 수 있는 펜촉의 종류는 아주 다양하다. 내수성 잉크를 사용해야 한다. 내수성 잉크는 빨리 건조되는 편이기 때문.

준비

라인 앤 워시 기법에는 세가지 방법이 있다. 전통적인 방법은 먼저 잉크 드로잉으로 작업을 시작하는 것이다. 잉크가 완전히 건조되면, 엷은 컬러의 워시를 응용한다. 연이은 레이어를 이용하거나 웨트 인 웨트 작업을 통해 색의 명암도가 더 진해진다(123페이지 참조). 두 번째 방법은 워시를 먼저 적용하는 것이다. 워시가 건조되면, 후에 잉크 드로잉을 하는 것이다. 세 번째 방법은 두 가지 요소를 같이 작업하며 필요한 곳에 라인과 컬러를 더한다

이 기법의 성공의 핵심은 라인과 색의 통합이다. 워시를 응용하는 법을 연습하되 워시가 건조되지 않고 여유있게 유지시켜라. 그리고 워시를 잉크라인 밖으로 나오게 하라.

잉크와 펜

라인 작업 시에, 블랙이나 브라운 컬러의 내수성 잉크와 딥 펜을 사용한다(위). 잉크나 수채물감을 이용하여 워시를 적용한다(아래).

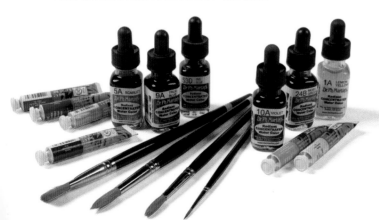

퍼티 지우개

연필 선을 지울 때에는, 일반 지우개보다 퍼티 지우개가 훨씬 우수하다. 퍼티 지우개는 마찰이 없기 때문이다.

전통적인 기법

내수성 잉크를 사용해야 함을 명심하라. 워시는 라인워크 위에 하는 작업이다. 이 기법에는 미리 스트래치 된 부드러운 표면의 수채화지를 사용한다.

1 원본 드로잉으로 가볍게 연필 윤곽선을 그린다. 그 위에 딥 펜 라인작업을 할 때 용이하다. 건조가 되면, 눈에 보이는 연필라인은 퍼티 지우개로 지울 수 있다

대안 기법

또 다른 라인 앤 워시 방법에는 워시를 먼저 응용하는 법이 있다. 그리고 워시가 건조 되었을 때 딥 펜을 이용하여 라인워크를 가하는 것이다. 조만간 자신에 가장 적합한 기법을 찾게 될 것이다.

1 흐린 연필 라인으로 디자인의 윤곽선을 그린다. 흰 종이 그 대로 보존될 부분에 낡은 붓으로 마스킹액을 도포한다. 마스킹액이 건조될 때까지 기다린다(수 분 가량 걸릴 것이다).

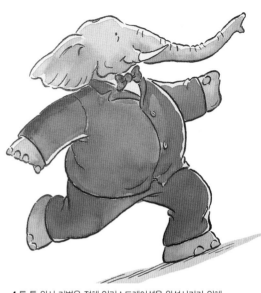

2 연필라인을 가이드로 활용하고, 검은 담비털 브러시로 수채 워시를 한다. 각기 두 가지 컬러의 두 톤을 사용한다면, 가장 옅은 색깔을 먼저 적용한다.

3 첫 번째 워시가 완전히 마르기 전에, 좀 더 어두운 두 번째 덧칠을 한다. 이번에 적용할 어두운 워시(코트의 바깥 가장자리에 적용됨)는 코끼리의 통통한 몸매를 강조하는데 기여한다. 왜냐하면 처음 워시가 어느 정도 마르고 부드러운 가장자리를 따라 두 톤이 부드럽게 섞였기 때문이다.

4 투 톤 워시 기법은 전체 일러스트레이션을 완성시키기 위해 사용한다. 컬러에 지나치게 공을 들이지 않는 게 중요하다. 이 기법의 고유한 신선하고 즉흥적인 느낌의 특성을 잃을 수도 있기 때문이다.

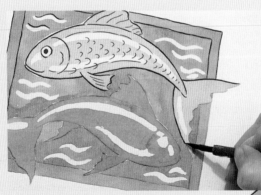

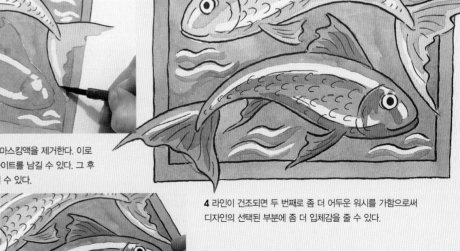

2 검은 담비털 브러시를 사용해 물고기와 배경이 되는 물에 워시를 가한다. 이 단계에서는 각각의 부분에 기본적인 워시만 한다. 음영 표현은 나중에 할 수 있다.

3 워시가 건조되면, 퍼티 지우개로 마스킹액을 제거한다. 이로 인해 물고기의 등과 물 속에 하이라이트를 남길 수 있다. 그 후 딥 펜과 내수성 잉크로 라인을 그릴 수 있다.

4 라인이 건조되면 두 번째로 좀 더 어두운 워시를 가함으로써 디자인의 선택된 부분에 좀 더 입체감을 줄 수 있다.

건식 재료

담대하고 색상이 풍부하며 표현적인 일러스트레이션을 하는데
파스텔만한 게 없다. 이는 수채 색연필도 마찬가지다. 하지만 파스텔은
크레용과는 달리 작은 크기의 작업에는 적합하지 않다.

크레용과 파스텔

전통적인 색연필이나 크레용은 파스텔보다 부드러운 이미지를 만들어 낸다. 스케치나 그림을
구상화하는데 적합하다.

파스텔은 두 가지 타입이 있다. 유성 파스텔과 초크 (혹은 부드러운) 파스텔이다. 파스텔의
종류도 다양하다. 부드러운 파스텔은 안료가, 단단한 것은 접합재의 비율이 높다. 대부분의
파스텔 작업은 흰 종이에 하지 않고 색지에 한다. 그 이유는 작업과정 중 블렌딩을 거치기
때문이다. 작업을 할 때에는 밝은 쪽에서 어두운 순으로 하거나 어두운 쪽에서 밝은 순서로
한다. 흰색과 밝은 색은 강렬한 하이라이트를 준다. 파스텔 작업에서 빛은 가장 중요한
요소라고 할 수 있다.

유성 파스텔은 작업하기 까다롭지만 색상이 훨씬 풍부한 효과를 준다. 작품이 필연적으로 클
수 밖에 없기 때문에 스캐닝 시 스케일이 문제가 될 수 있으며 축소 시에 디테일을 놓칠 수
있다. 테레빈은 아름다운 회화 특유의 효과를 창조해낼 수 있다.

혼색과 워시

건식 재료를 사용해서 항상 밝은 컬러를 먼저 칠하고 그 후에 점차 어두운 색을 덧칠해서
이미지를 만든다. 어느 재료를 사용하던지 간에 많은 종류의 컬러가 필요하다. 왜냐하면 건식
재료는 블렌딩 기법이나 크로스해칭 기법을 통해 컬러를 겹치게 할 수는 있지만 물감처럼
색을 섞을 수 없기 때문이다. 특정한 재료만이 워시 효과를 낼 수 있다. 물을 이용하여 수채
색연필의 색을 번지게 하거나 유성 파스텔 위에 브러시로 테레빈을 적용한다.

종이의 표면

건식 재료로 낼 수 있는 결과는 어떤 종이를 사용하느냐에 따라 현저하게 달라진다. 부드러운
종이를 사용하면, 안료가 종이 표면을 균일하게 덮는 반면에, 거친 종이를 사용할 때는 안료가
도드라진 부분에만 붙어서 표면에 안료가 덜 남게 된다.

1 색연필

색연필은 사용하기 용이하면서 매우 풍부하고 생동감 있는 이미지를
그려낼 수 있다. 몇몇 아티스트들은 종이에 물을 들이기 위해 먼저
수채 워시를 적용한다. 좀 더 세부적인 작업 시에는 콜드프레스지가
좋다. 작업을 좀 더 여유롭게 할 때에는 약간 거친 종이를 사용한다.

2 유성 파스텔

색을 덧칠해 원하는 색을 완성한다. 이 때 일련의 마크를 사용하는데
이를 소위 페더링이라고 한다. 유성 파스텔을 손가락이나 찰필로
블렌딩할 수 있다. 날카로운 도구나 브러시 끝을 이용해 표면에
스크래치를 낸다. 그렇게 하면 아래 깔린 색을 노출시키고 라인
드로잉을 만들어낸다.
좀더 회화적이고 부드러운 효과를 주기 위해서는 헝겊이나 브러시를
이용해 테레빈과 같은 용제(솔벤트)와 블렌딩한다. 유성 파스텔은
대부분의 종이 표면 위에 작업할 수 있기는 하지만, 전문가용 파스텔
종이도 사용할 수 있다.

3 초크 파스텔

가장 밝은 톤을 먼저 칠하고 손가락이나 찰필을 이용해 컬러의
부드러운 면을 만들어 냄으로써 컬러가 만들어진다. 어두운 색일수록
위에 칠하고 부드러운 효과를 주기 위해 다시 블렌딩한다. 더 많은
컬러 레이어를 적용할수록 색조를 얼마나 다양하게 만들어낼 수
있는지 알게 된다.

색종이
파스텔이 상대적으로 마무리가
불투명하긴 하나, 배경의 색종이
때문에 컬러의 인식에 있어 여전히
놀라운 효과를 보여준다.

건식 재료의 스트로크

파스텔과 색연필로 만들어진 스트로크나 마크는 상당히
유사하다. 전체 그림은 해칭이라고 알려진 라인의
네트워크를 이용해 만들어졌을 것이다. 균일하고 반복적으로
적용된 이 라인들은 다양한 컬러의 그라데이티드(단계적으로
색이 변하는) 톤을 만들 수 있다. 혹은 기울어진 스트로크가
될 수도 있다. 이는 다른 각도에 있는 다른 라인의 레이어와
함께 덧씌워진다. 이를 크로스해칭이라고 한다. 어떠한
지점에서나 두 번째 혹은 세 번째 컬러가 기본 바탕 위에
유입되거나 블렌딩, 혹은 해칭 될 수 있다. 여기에 보이는
사례는 몇몇 가능 옵션을 설명해준다.

해칭과 크로스해칭
길고, 사선으로 해칭된 라인(위)_
형태나 기본 레이어를 만들기 위해
사용될 수 있다.
2색 크로스해칭(오른쪽 위)_첫 번째
레이어의 긴 라인 위에 있는 짧은
옐로우 라인은 좀 더 다양한
표면질감을 만들어낸다.
2가지 색상의 짧은 라인 크로스해칭(

맨오른쪽 위)_레드와 블루가 작은
단위를 형성한다.
얕은 각도에서 파스텔 스틱의 한 면을
사용한 크로스해칭(오른쪽)_컬러와
길이, 스트로크 앵글의 변화가 무한한
변화를 준다.

맨 위 파스텔의 면을 사용하면 플랫컬러의 구획을
만들어낸다.

위 중간 톤의 회색 종이를 사용하면 여분의 컬러 레이어를
더할 수 있다.

위 이 마크에 페더링하면 흥미로운
질감이 형성된다. 여기 빨강 파스텔이
마젠타 배경 위에 페더링 처리되었다.

오른쪽 위 약간의 블렌딩은 표면을
부드럽게 한다.

오른쪽 유성 파스텔 위에 액체 재료를
바르는 것은 표면 질감을 다양하게
하는 또 다른 방법이다.

오른쪽: 두 가지 컬러가
미묘하게 변화하는
블렌딩은 조심스럽게
(시간이 걸리는) 안료를
표면에 적용함으로써
가능하다. 이때 가볍게
힘을 주어 문질러주어야
한다. 연필이나 파스텔을
비스듬히 잡아야 포인트나
가장자리가 눈에 보이는
선을 만들지 않는다.
가장 옅은 색을 먼저 칠하고 그 위에 겹쳐 칠한다.

왼쪽 단일 컬러는 손가락으로
블렌딩이 가능하다.

오른쪽 여기서는 두 가지 컬러가
손가락으로 블렌딩되었다.

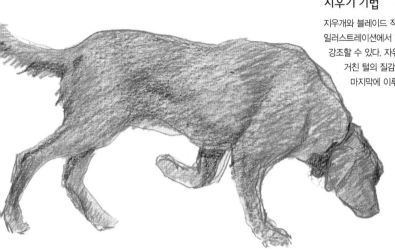

지우기 기법

지우개와 블레이드 작업은 색연필로 그린 일러스트레이션에서 형태와 질감의 느낌을 강조할 수 있다. 자유로운 연필 작업은 더 거친 털의 질감을 표현하기 위해서 맨 마지막에 이루어졌다.

1 결이 고운 종이에 강아지의 윤곽선을 그리고 있다. 따라서 이 동물의 형태는 개략적으로 묘사된다.

2 옆구리와 어깨 부위의 하이라이트 부분을 밝게 하기 위해서, 스칼펠을 사용해서 색을 긁어낸다.

3 플라스틱 지우개는 드로잉을 깨끗이 정리하고 하이라이트 부분을 강조하는 데 사용된다.

초크 파스텔 혼합

초크 파스텔의 부드러운 측성은 블렌딩(문지르기) 기법을 통해 장식적이고 인상주의적인 일러스트레이션 표현에 적합하다. 다양한 질감의 색지가 효과적인 바탕을 마련해준다.

1 크리미 옐로 질감의 파스텔 종이 위에 짧은(몽당) 막대 파스텔로 배경을 수평으로 노랗게 칠한다. 파스텔의 표면을 손가락을 사용하여 부드럽게 혼합하고 남는 가루는 불어서 날려버린다.

2 그 후 배경색보다 더 어두운 컬러를 배경위에 칠한다. 종이의 질감이 시각적으로 어떤 효과를 주는지 보라. 이번엔 손가락으로 파스텔 선을 부드럽게 하고 동시에 컬러들을 혼합한다. 파스텔 작업은 지저분하지만 원한다면 찰필을 이용하여 혼합할 수 있다.

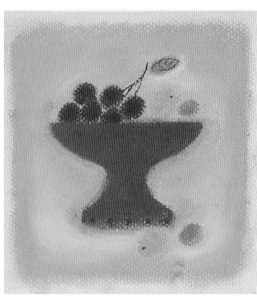

3 작업이 완성되면, 원하지 않는 얼룩 방지를 위해 정착액(픽사피브)을 꼭 사용해야 한다. 정착액은 파스텔을 종이에 정착시켜준다.

유성 파스텔: 블렌드와 리빌

일러스트레이션의 기법으로서, 리빌은 극히 효과적일 수 있다. 파스텔을 사용하기 전에 서서히 따뜻하게 하면 파스텔이 부드러워지는 것을 알 수 있을 것이다. 이러한 방법은 종이에 상당한 양의 칠을 필요로 하는 기법을 적용하는데 효과적이다.

1, 2 혼합된 컬러들로 두꺼운 층을 만든다. 다음에 더 어두운 컬러로 그 위를 덧칠한다.

3 페인트 브러시의 끝부분처럼 뭉툭한 부분을 사용하여 도안대로 표면을 긁어서 밑의 층을 나오게 한다. 선의 굵기는 사용하는 도구에 따라 다르다.

유성 파스텔: 용제 사용하기

유성 파스텔의 재질이 광택이 나고 두껍지만 얇고 투명하게 작업하기 위해서 용제를 사용할 수 있다. 유성 파스텔은 테레빈이나 백유에 용해 시킬 수 있다. 우선 종이를 테레빈이나 오일에 적시고 나서 그리거나 이 예제처럼 용제를 사용하여 파스텔 드로잉 작업을 할 수 있다.

1 옅은 컬러로 시작하여 혼합된 톤의 밑 층을 만든다. 거친 종이는 더 두꺼운 파스텔 층을 칠할 때 특히 적합하고 파인 홈 안에 밑의 층을 잡아두기에 좋다.

2 테레빈이나 백유는 깨끗한 티슈나 종이타월을 가지고 칠할 수 있다. 작은 원형의 스트로크로 이루어진 이미지 위에 색을 혼합하거나 펼쳐 칠할 때 사용한다.

3 용제를 말리고 나서 맨 위에 파스텔을 덧칠한다. 만약 종이가 덜 마르면 덧칠한 파스텔이 흘러내리거나 선을 흐릿하게 만든다. 이러한 특성을 의도적으로 적용하여 흥미로운 결과를 얻어낼 수도 있다.

4 한층 더 나아가 손가락과 용제에 적신 종이타월을 사용하여 혼합을 마무리 지을 수 있다. 서서히 이미지를 완성할 수 있다. 작고 세밀한 부분에는 테레빈에 적신 면봉을 사용할 수 있다.

흑백

흑백 일러스트레이션은 주로 긴 이야기 책이나 소설에 포함되며 이럴
경우에는 텍스트가 많은 본문 중간중간에 들어간다. 이 화법은 아이들의
일러스트레이션에선 여전히 중요하지만 포트폴리오로는 대개 포함시키지
않는다. 이 방법은 일러스트레이션 분야에 입문하거나 당신의 작업을
출판하는 데 좋은 방법이 될 수 있다.

스크래퍼보드는 검은 표면에
스크래치를 내어 밑의 하얀 부분이
드러나게 하는 방법이다.

읽을 꺼리

그림을 그리는 데 있어서 다양한 매체에 관한 기술적 조언을 해주는 책이 많이 있다.

**《일러스트레이션 테크닉 매뉴얼The Manual of Illustration
Techniques》**
캐서린 슬레이드Catherine Slade, A & C Black, 2003

《펜과 잉크 책The Pen and Ink Book》
J. A. 스미스Smith, 왓슨 겁틸 출판사, 1999

흑백 이미지의 도구

흑백 이미지를 만들기 위해 사용되는 수많은 도구들이 있다.
파이버팁펜, 만년필, 롤러볼펜, 테크니컬 펜 그리고 볼펜 등이
이에 포함된다. 이러한 대부분의 도구들로 균등한 질감과
두께의 라인을 그릴 수 있다.

흑연연필 또는 흑연막대, 콩테 연필, 오일 파스텔, 초크 파스텔
그리고 목탄연필은 더욱 미세한 색조와 중간 색조를 포함한
단색의 이미지를 만든다.

스크래퍼 보드는 검정잉크로 코팅이 된 하얀색, 두꺼운
보드이다. 여러 가지 도구들을 사용하여 검정 표면을 긁어내어
밑의 하얀 부분을 노출 시킨다. 특별한 스크래퍼보드 전용
펜촉부터 스칼펠, 손톱이나 핀 같은 어떠한 뾰족한 것까지 툴은
다양하다.

균일한 톤 촉의 옆면으로 균일한 톤을
만든다.

톤의 변화 촉을 누르는 압력의 변화로 톤을
변화할 수 있다.

해칭 해칭과 크로스해칭으로 톤의 변화를
조절할 수 있다.

혼합하기 부드러운 흑연은 손가락을
이용하여 혼합이 가능하다.

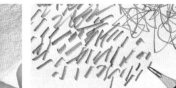

질감 연필로 다양한 시각적 표현을 할 수
있다.

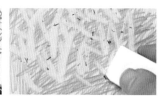

지우기 지우개로 색조나 질감상의 효과를 줄
수 있다.

커버리지 두꺼운 목탄막대의 옆면을
이용하여 공간을 빠르게 메울 수 있다.

소프트마크 퍼티 지우개로 희미한 효과를
위한 소프트 마크를 만들 수 있다.

하드마크 딱딱한 플라스틱 지우개로
날카롭고 좀더 섬세한 마크를 만들 수 있다.

실루엣 드로잉

실루엣 드로잉은 언제나 아이들 책의 가장 인기 있는 방법이었다. 아서 래컴Arthur Rackham은 가장 인기 있는 실루엣 드로잉 아티스트일 것이다. 그는 《마누라에게 시달리는 밴 윙클Rip van Winkle》 같은 책을 위한 세밀하고 환상적인 일러스트레이션들을 그렸었다. 실루엣의 선명한 테두리를 위해서는 아웃라인 드로잉부터 시작해야 한다.

1 연필로 흐리게 그림의 아웃라인을 그린다음 잉크 펜으로 아웃라인을 따라 그린다. 잉크가 떨어지면 잉크를 다시 찍는다. 만약 펜에 잉크가 너무 많으면 얼룩이 묻을 수 있기 때문에 사고를 방지하기 위해 여분의 종이에 간단한 테스트를 한다.

2 잉크가 완전히 마르면 퍼티 지우개를 이용하여 보이는 연필자국을 모두 지운다.

3 작은 붓, 같은 잉크를 사용하여 아웃라인 안을 칠한다. 문어의 특성을 살리기 위해서 눈의 주변을 칠한다. 헤어드라이어를 사용하여 잉크가 마르는 시간을 줄일 수 있다. 너무 가까이 대고 말리면 종이가 뒤틀릴 수 있으므로 조심해야 한다.

4 완성된 실루엣.

컨투어 드로잉

컨투어 드로잉으로 주제의 아웃라인을 다양하게 변화하여 꾸밀 수 있다. 가늘고 굵게, 딱딱하고 부드럽게, 연속적 혹은 비연속적으로 아웃라인을 만듦으로써 재질간의 특색을 표현할 수 있다. 잉크 펜의 펜촉의 유연성을 사용하여 이룰 수 있다. 흐리게 그린 선들로 원거리의 밝은 부분을 그릴 수 있다. 힘을 주어 진하고 굵게 그린 선으로 어두운 부분을 표현할 수 있다.

1 전체 디자인을 연필로 가볍게 그린다. 잉크 펜으로 디자인을 따라 그린다. 이때 압력의 세기를 조절하여 여러 가지 다양한 선들로 주제를 꾸밀 수 있다. 어떻게 라인의 굵기의 변화로 소맷자락의 접힌 부분이 그려지는 가를 꼭 주목해야 한다.

2 인물을 이 방법으로 스케치하고 펜촉의 압력을 줄여 점차적으로 선을 가늘게 하여 그린다. 파선을 사용하여 섬유의 부드러움과 움직임을 표현할 수 있다.

3 잉크가 마르면 더 가는 펜촉으로 그림의 맨 윗부분부터 작업한 다음, 크로스해칭으로 명암을 표현한다. 컨투어 드로잉에서 선들은 표현하고자 하는 대상의 윤곽을 반드시 따라야 한다. 우산을 작업할 때에는 그것의 윤곽에 따라 선들을 그려야 한다.

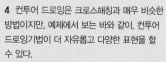

4 컨투어 드로잉은 크로스해칭과 매우 비슷한 방법이지만, 예제에서 보는 바와 같이, 컨투어 드로잉기법이 더 자유롭고 다양한 표현을 할 수 있다.

혼합 매체와 콜라주

다른 매체와 재료들을 함께 섞는 기법은 매우 인기있다. 이 기법은 상상력이 풍부하고 혁신적인 이미지메이킹을 가능하게 한다.

혼합 매체의 유형

"혼합 매체"는 다양한 종류의 매체를 사용한 채색과 드로잉 기법의 조합이 전통적이다. 이 기법은 판화, 사진, 베스릴리프 그리고 콜라주 추가로 더욱 복잡한 조합으로 발전되어 왔다.

콜라주의 가능성

콜라주는 여러 종류의 재료들(주로 종이)을 함께 표면에 풀칠해 붙여 이미지를 만든다. 콜라주 기법을 사용한 어린이 책의 일러스트레이션은 에릭 칼의 《배고픈 애벌레》가 있다. 제작되었거나 자연 그대로인 오래된 사진들, 티켓, 사탕봉지, 잡지, 신문, 브로슈어, 섬유 그리고 오브제들(잡동사니) 같은 많은 다른 재료들의 조합으로 콜라주 기법을 확장할 수 있다. 종이, 평평한 재료를 3차원 물체와 합치려고 하면 스캔해서 복제할 수 없기 때문에, 반드시 작업물을 사진 찍어놔야 한다.

콜라주를 실험해보라. 당신이 모을 수 있을 만큼의 다양한 종이 샘플을 모은다. 가져오거나 찾거나, 핸드-트리티드, 잡지의 텍스트와 이미지들, 종이로 생각 될 수 있는 무엇이든지 모은다. 샘플들을 자르고 찢어서 실습을 한다. 작품을 만들기 위해 두꺼운 종이나 카드 위에 그것들을 켜켜이 풀로 붙인다.

저작권

이 방법으로 작업하였던 대부분의 아티스트들은 모든 종류의 갖가지 재료의 방대한 컬렉션들을 가지고 있다. 설사 저작권법을 위반하지 않기 위해 항상 염두에 두고 있다 할지라도 당신도 모르는 사이 무단 복제 하고 있을 수도 있다.

여러 층의 매체
선명하고 분위기 있고 촘촘히 층진 조각을 만들기 위해 여기에선 여러 종류의 매체를 합친다.

색연필

구아슈 물감

오일 파스텔

티슈 페이퍼

가위

읽을 꺼리

《에릭 칼의 예술 세계The Art of Eric Carle》
에릭 칼Eric Carle, 필로멜 북스, 2002

종이 콜라주와 그의 대표작들을 수록한 예술가의 자서전.

《콜라주 소스북Collage Sourcebook》
제니퍼 앳킨슨Jennifer Atkinson, 애플, 2004

콜라주 기법에 관한 좋은 예시. 단계적인 프로젝트로 많은 기법들에 대해 소개한다.

《혼합 매체의 입문An Introduction to Mixed Media》
마이클 라이트Michael Wright, 레이 스미스Ray Smith, 덜링 킨더슬리, 1995

갤러리 페이지와 단계적인 설명을 포함하는 실용적인 기법 입문서.

아크릴과 오일 파스텔

기본 기법들을 익혔다면, 전통적인 매체를 함께 혼합하여 다양한 효과를 시도해본다. 일러스트레이터에게 있어서 자신만의 독특한 스타일을 찾는 것은 매우 중요하다. 드로잉 테크닉이나 매체를 색다르게 사용하는 것은 스타일의 기반이 된다.

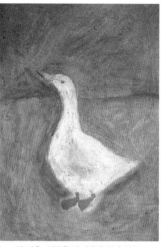

1 이 예제는 배경색으로는 아크릴 페인트를 사용하였고 그 위에는 오일 파스텔을 칠하여 작업한 것이다. 넓고 평평한 붓으로 굵고 대략의 획들을 아크릴 페인트로 칠한다. 종이가 비쳐질 정도로 페인트를 엷게 칠한다.

2 파스텔을 칠하고 혼합할 때에도 여전히 엷게 바른 아크릴 페인트가 밑에 비쳐 보여야 한다. 이 기법을 사용하면 파스텔화는 일반적인 한 층의 파스텔과는 매우 다른 질감 표현이 가능해진다.

3 다음엔 엷게 칠한 아크릴 페인트 위에 나머지 디자인을 적용하고 전통적인 오일 파스텔의 경우에는 같은 혼합 기법을 사용한다.

4 그런 다음, 얼룩을 방지하기 위해 최종 디자인에 정착액을 뿌린다(헤어스프레이는 일반 상점에서 쉽게 구입 가능한 저렴한 대체 정착액이다).

종이 오리기

이 기법은 그리스와 로마에서 대저택의 바닥과 벽을 꾸미기 위해 전통적으로 사용되어왔던 고대 미술중의 하나인 모자이크와 비슷하다. 가장 인기있는 장식적 일러스트레이션 제작 기법이 되었고, 와인 라벨과 음식의 일러스트레이션에서도 종종 찾아볼 수 있다.

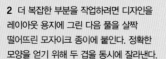
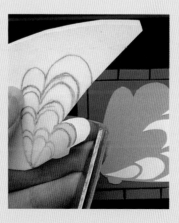
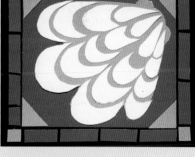

1 디자인을 종이에 그린다. 다른 종이들을 사용하여 칼이나 가위로 사이즈에 맞게 자른 다음 붙인다.

2 더 복잡한 부분을 작업하려면 디자인을 레이아웃 용지에 그린 다음 풀을 살짝 떨어뜨린 모자이크 종이에 붙인다. 정확한 모양을 얻기 위해 두 겹을 동시에 잘라낸다.

3 가능한 만큼 최대한 심플한 디자인을 유지한다. 작고 세밀하게 자르는 것은 많은 시간을 소요할 뿐만 아니라 효과적이지 않다. 풀의 자국이 보이지 않게 하기 위해서는, 깔끔하게 마르는 종류의 풀을 사용하는 것이 이 방법에 가장 적절하다.

종이 꽃 콜라주

콜라주 기법을 위해 색종이나 직접 색칠한 종이를 사용할 수 있다. 처음으로 배경 모양대로 종이를 찢은 다음 패턴과
꽃잎들을 만든다. 만약 이름이나 인사말을 넣고 싶으면 이 시점에 만들어야 하고 어느 부분에 들어갈지를 결정해야 한다. 꽃을
조립하고 모든 결합할 부분에 풀칠을 한다 그리고 배경부터 작업을 시작해서 차례대로 완성해 나아간다.

완성된 종이 꽃 콜라주

1 메인 배경은 빨간색과 노랑과 빨강을 섞은
오렌지색으로 얇게 그라데이션한다. 노랑,
코발트 블루, 청록색, 라임그린과 크림색을
사용하여 몇 장의 종이를 더 칠한다.

2 청록색, 레드나 오렌지 색과 라임그린 색의
종이들을 사용하여 배경을 직사각형모양으로
자르거나 찢는다. 그것들을 접힌 카드에 모두
맞게 확실히 해야 하고 그곳엔 약간의 테두리
부분을 남겨놓는다.

3 약 13개의 노란색의 꽃잎들을 비슷한
사이즈로 찢는다.

4 물결 모양의 청록색 테두리를 찢어서 만들고
크림색의 점들과 꽃 중앙에 쓰일 소용돌이
모양을 찢어서 만든다. 더욱 일치하게 만들기
위해서 연필로 모양을 그려놓아도 좋지만 모든
연필선들을 지우는 것을 잊지 말자.

5 모든 꽃잎들의 뒤쪽 끝부분에 풀칠을 한다.
녹색 중앙의 원 위에 풀칠한 꽃잎의
가장자리를 붙인다. 끝에서부터 같은 거리를
두고 하나씩 자리잡아가며 작업한다.

6 먼저 배경 직사각형에 파란 물결 모양의
테두리를 붙이고 다음에 하얀 원, 마지막으로
꽃을 붙인다.

색종이

색종이를 찢을 때 한쪽은 흰색이 나타나는
반면 다른 쪽은 색이 있는 부분이 나온다.

복사된 스케치에 색칠하기

이 방법은 직접 그린 스케치나 오래된 악보에도 작업할 수 있다. 직접 그린 스케치를 이용하려면 흑백복사를 해야 한다. 사포로 표면을 가볍게 문질러 광택을 없애고 나서 페인트를 칠한다.

1 직접 그린 스케치를 선명한 흑백복사본을 사용하여 표면을 고운 사포로 가볍게 문지른다.

2 페인트를 묽은 농도로 섞고 스케치의 윤곽부분부터 칠하기 시작한다. 배경부분을 칠해서 마치 채색된 배경위에 당신의 주제를 그린 듯이 보이게 한다.

3 마무리된 이미지의 칠해지지 않은 가장자리는 찢어버린다.

4 익숙하지 않은 컬러들을 복사본 위에 칠하여 좀더 초현실적인 효과를 줄 수도 있다.

자유형태를 칠하기

자유형태를 칠하는 것은 반복되는 패턴을 만들기 위한 간단한 방법이다. 완성된 패턴을 사용하거나 제각기 패턴을 사용한다.

1 간단한 모티프를 정하고 완성된 패턴 안에 넣을만한 사이즈를 고려한다. 당신의 모양을 질감 있는 종이 위에 부분부분 그린다.

2 칠이 마르면 각각의 모양들을 찢거나 잘라낸다.

3 다른 컬러나 종류의 종이 위에 모양들을 정렬한다.

4 완성된 샘플로 각 모양의 크기가 쉽게 변할 수 있다는 것을 알 수 있다. 찢거나 잘라서 만든 모양들은 배경이나 테두리에 쓰일 수도 있다.

구성재료 다루기

종이를 꼭 자르거나 붙일 필요는 없다. 다른 방법으로도 함께 놓는 방법을 실험해보자.

꿰매기
색실과 굵고 조각적인 자수의 천 조각을 함께 사용하여 조심스럽게 꿰맨다. 이 기법을 사용하여 뚜렷함을 표현 할 수 있다.

종이 모서리
종이를 자르는 대신 찢어서 결과물에 다른 질감을 주자.

종이 엮기
길쭉한 종이조각을 엮어 만든 3차원의 특성을 가진 콜라주를 즐겨보자.

디지털 매체

컴퓨터는 키 한번 누름으로써 조작하고 고칠 수 있는, 화려하고
정교한 이미지를 만들고 싶어하는 일러스트레이터들의 가장
인기 있는 툴이 되었다. 하지만 컴퓨터는 사람이 이용할 때만
창조적이고 효과적인 도구임을 기억해야 한다.

스케치북의 그림을 스캔하여 보관하라.

스캐너를 이용하여 당신의 소묘 작품에
곧바로 디지털 색을 입힐 수 있다.

그래픽 타블렛은 보다 정확한 작업이 가능하게
한다.

시도해 보자

다양한 소프트웨어를 이해하고 자신
있게 사용할 수 있는 최선의 방법은,
당신이 다른 매체나 도구를 사용할 때와
마찬가지로, 소프트웨어의 활용
가능성을 알아보는 것이다.
스케치북에서 그림을 선택하여 스캔
해보고, 조작, 레이어링(layering),
채색하는 즐거움을 느껴보라. 상상력은
당신을 어디든 데려다 줄 수 있다.
처음에는 이러한 작업을 포토샵에서
시도해볼 것.

웹사이트

www.paintermagazine.co.uk

www.pshopcreative.co.uk

**www.computerarts.co.uk/
tutorials**

www.lynda.com

스캔한 드로잉

컴퓨터로 만든 많은 일러스트레이션은 스캔한 드로잉들이다. 그런 다음 소프트웨어를
이용하여 컬러와 질감을 더하여 아트워크를 완성한다. 그래픽 타블렛을 이용하여 펜과
같이 자유롭게 직접 스크린에 그릴 수 있다. 소프트웨어 패키지는 기존에 존재하는
매체들을 모방하여 디자인된 다양한 종류의 미리 만들어진 브러시들을 제공한다. 디지털
일러스트레이션의 광대한 범위의 기회에 처음엔 위축될 수 있지만 가장 적절한
소프트웨어를 선택하여 연습과 실험만 하면 된다. 실수들은 "undo" 명령으로 쉽게 수정할
수 있다!

이 용은 손으로 그려진 후에 포토샵에 스캔되었다. 이 용 이미지를 머리 쪽에만 색칠하거나 조작하고 흰색
배경에는 영향을 미치지 않도록 하기 위해서, 포토샵의 매직완드 툴(magic wand tool)을 사용해
배경으로부터 잘라낸 머리 이미지를 별도의 레이어에 배치하였다. 명암/채도 레벨을 변경함으로써 (137
페이지 참조) 전체 머리가 핑크색으로 조절되었다. 다른 색으로 된 부분들은 라쏘 툴 (lasso tool)을 사용해서
선택되었고 개별적으로 채색되었다.

비트맵과 백터 그래픽?

디지털일러스트레이션 작업을 착수할 때, 한가지 중요한 고려 사항은 비트맵과 백터
그래픽의 차이점이다. 포토샵과 페인터 같은 소프트웨어는 비트맵 그래픽을 사용한다.
비트맵 그래픽은 스크린의 각 픽셀에 색이 있는 블록으로 이루어져 있으며 이 픽셀들이
해상도 위주의 이미지를 만든다. 만약 너무 크게 확대 했을 경우에는 뭉개진다.
일러스트레이터와 플래쉬는 백터 그래픽을 사용한다. 백터 그래픽은 형상을 창출해내기
위하여 수학적으로 계산된 커브를 사용한다. 이러한 것들은 거의 모든 사이즈로 확대 할
수 있다.

레이어 작업

'일러스트레이터'와 '포토샵'은 레이어를 사용해서 일러스트레이션을 구성하고, 이미지를 조작하고, 여러 이미지의 몽타주를 만들어낼 수 있다. 레이어 사용과 구성방법을 마스터하는 것은 매우 중요하다. 테디 베어의 벡터 일러스트레이션은 일러스트레이터에서 만들어졌다. 레이어를 나오게 하고 들어가게 할 수 있는 능력은 당신이 어떻게 최종 구성을 실험할 수 있는가를 보여준다. 레이어들은 콜라주 유형 구성에 있어서 유용하며, 이미지를 추가하고 겹치게 할 수 있고, 다른 효과가 나오도록 레이어 순서를 바꿀 수도 있다.

특정 레이어를 보려면 클릭
특정 레이어를 활성화시키려면 클릭

특정 레이어를 잠그려면 클릭
특정 레이어를 감추려면 클릭

효과 및 필터를 사용하여 작업하기

포토샵은 비트맵 이미지를 사용하여 독창적으로 작업을 하기 위해서 사용된다. 이것은 브러시, 필터 그리고 흥미로운 결과를 만들어낼 수 있는 효과가 종합되어 있는 도구이다. 펜 도구는 사진의 일부분을 자르고 이렇게 잘린 것을 주 캔버스 위에 배치시키기 위한 경로를 그리는 데 사용된다. 또한 배경이 단조로운 대비색(물고기와 같은 경우)인 경우 이러한 작업을 위해서 매직완드 툴이 사용될 수도 있다. 그리고 나서 각각의 이미지는 캔버스에 최종 몽타주로 만들어지기 전에 개별적으로 조작될 수 있다.

1 베지어 곡선(임의의 점들을 지나는 곡선)을 만들기 위해서 펜 도구를 사용하여 오리를 잘라냈다. 경로를 선택한 후, 오리를 캔버스에 복사 및 붙여넣기를 한다. 날아가는 새, 물고기, 그리고 비행기를 같은 방법으로 한다.

2 우선 선택색상보정을 선택한 후 이미지/조절 메뉴에 있는 색상대체(Replace color)를 사용함으로써 물고기의 색상을 변경하였다.

3 벡터 마스크와 기울기 도구를 사용해서 최종 구성에서 물고기가 바다로 합쳐지게 하기 위한 페이드 효과(fade effect)를 만들어냈다.

4 하늘 레이어는 이미지/조절 메뉴에 있는 명암/채도 기능을 사용해서 변경하였다.

컴퓨터 콜라주

콜라주는 기술의 발달로 혜택을 받은 전통적인 기법이다.

더미북 만들기

더미북은 당신의 그림책의 실제 축소판이다. 더미북이 주는 이점은 우선 이야기의 속도나 리듬, 귀결이 손에 잡히는 버전으로 읽었을때 얼마나 적당한지를 확인할 수 있다는 점이다. 두번째는 출판사에 보여줄 실물 모델의 역할을 할 수 있다는 점이다.

수칙: 작업물의 표면을 보호하기 위해 환기가 잘 되는 공간에서 작업할 것.

가제본을 위한 페이지 준비

1 각 펼침면마다 작품과 텍스트를 준비하고, 기준선도 함께 잡는다. 실제 작품의 초벌 그림이거나 스캔본, 복사본도 좋다.

2 기준선을 따라 모든 펼침면을 실제 인쇄 사이즈로 자른다.

3 모든 페이지를 순서에 맞게 정리한다.

4 잘라낸 펼침면 페이지들을 반으로 접는다.

5 접힌 모서리를 책갈피 등을 이용해서 반듯하게 다듬는다.

6 모든 페이지를 한데 모은다. 가로세로로 평평하게 90도를 이루는지 확인한다.

책 만들기

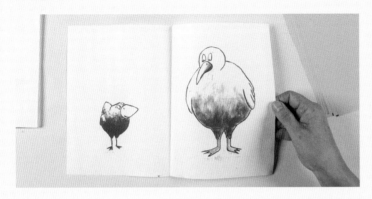

1 첫번째 펼침면을 준비한다.

2 깨끗한 받침 종이를 접힌 펼침면 사이에 끼운다.

3 스프레이 접착제를 펼침면 뒤에 뿌린다.

4 두번째 펼침면을 접힌 선에 맞춰 놓고, 접착제가 뿌려진 부분에 잘 맞춰 붙인다.

5 위와 같은 과정을 반복한다.

6 접힘선(책등)을 따라 모든 페이지가 잘 고정되도록 누른다.

7 책의 양끝에 클립을 집어 고정시킨다.

8 PVA 접착제를 책등을 따라 칠한다.

9 접착제를 칠한 책등에 같은 너비의 종이 띠를 붙인다.

10 잘 눌러서 확실히 붙인다. 하룻밤 정도, 최소 수시간 동안 책을 확실히 말린다.

북 클로스를 사용한 양장 표지 만들기

1 2~5mm 정도 두께의 보드지 두 개를 책 사이즈에 맞게 자른다. 책등 부분에 필요한 가느다란 조각도 준비한다.

2 세 조각의 보드지를 클로스 위에 올려놓는다. 이때, 책등과 앞뒤 보드지 사이는 2~5mm 정도 보드지의 두께만큼 틈을 준다. 클로스를 최소한 25mm 정도 여유를 두고 잘라낸다. 스프레이식 접착제나 PVA 접착제를 이용해서 보드지를 클로스 위에 붙인다.

3 뒤집어서 클로스 위를 살살 문질러 기포를 제거한다. 그리고 모서리를 따라 눌러가며 확실히 붙인다.

6 책의 위아래 뾰족한 모서리를 2mm 정도 여유를 두고 그림처럼 자른다.

7 가장자리의 클로스를 접어 올린 다음 확실하게 접힌 주름을 만들어 놓는다.

8 브러시를 이용하여 PVA 접착제나 고체풀을 적은 양만 살살 바른다.

4 붙인 보드지 주위의 클로스를 적어도 20mm 정도의 여유를 두고 모두 잘라낸다.

5 뾰족한 모서리마다 그림처럼 클로스를 접어서 접힌 주름을 만들어 놓는다.

9 가운데부터 바깥쪽으로 잘 눌러가며 확실히 붙인다.

10 몇 시간 동안 접착제를 말린다.

11 표지를 접어서 책등 부분부터 손으로 움직여보라. 앞뒤로 유연하고 자유롭게 움직이는지 확인하라.

책과 표지의 결합

1 깨끗한 받침 종이를 책의 첫 장 사이에 끼운다.

2 스프레이 접착제를 뒷면에 뿌린다.

3 표지 보드지의 앞 장에 잘 맞추어 자리를 잡는다.

4 양쪽 끝의 여유 공간이 서로 같아야 한다.

책가위

1 작품을 준비하여 표지의 높이에 맞게 기준선을 따라 자른다.

2 책등의 두께를 측정한다.

3 표지의 일러스트레이션에 측정한 책등의 너비를 표시한다.

4 표시대로 접어서 책등을 만든다.

5 풀칠한 면을 표지에 확실히 눌러 붙인다.

6 깨끗한 받침 종이를 이번엔 반대쪽 장에 받친다.

7 스프레이 접착제로 반대쪽의 표지도 확실히 눌러 붙인다. 모서리 선에 맞추어 붙여야 한다.

8 책을 덮고 눌러 붙인 다음, 책등과 표지를 움직여보라. 천을 이용해 표지를 만드는 양장본 책은 그림책은 물론 여타 일반 도서에도 쓰인다.

5 접힌 공간을 따라 책을 위에 올려놓고, 책가위의 양쪽 날개 끝을 접어 올린다.

6 접히는 부분을 확실히 마무리하여 책가위를 완성한다.

TIP

표지를 디자인하거나 일러스트레이션을 그릴 때, 책등이나 앞뒤 표지, 그리고 그 사이의 틈 등에 약간의 여유를 줘야 한다.

Chapter 6

전문적인 작업

신입 작가들이나 일러스트레이터들이 출판사를 찾는 데 도움을 줄 수

있는 많은 것들이 있다. 이 섹션은 실용적인 접근법을 제시하고 있다.

작업 생활

당신의 일에 시간과 장소를 할애하는 것은 얼마나
성공적으로 경력을 쌓을 수 있는가를 결정하는
중요한 요소이다.

프리랜서 아티스트와 작가의 생활은 할 만한 가치가 있다.
작업일정을 스스로 통제하는 것은 도움이 된다. 어린아이들의 삶을
풍성하게 할 수 있는 독창적인 것을 만들어낸다는 것은 환상적이다.
하지만 집에서 일을 하는 프리랜서의 생활은 외로울 수 있다.
재정적인 면에서도 불안정할 수 있다. 일부 작가들이나
일러스트레이터들은
지속적으로 일을 의뢰받는
행운을 누리기도 한다.

공간활용을 극대화하라
공간이 좁다면 모든 장비를 쉽게
이동시킬 수 있는 아트박스와 같은
이동식 함에 보관하라.

당신의 집 어디에선가 일을 할 수 있다면 많은 시간을
절약할 수 있다. 여분의 방이 이상적이지만, 컴퓨터와
전화가 딸려 있는 작업 공간이면 충분하다. 실제로 얼마나
많은 공간이 필요한지를 결정하고, 방해 받지 않을 수 있는
작업 공간을 만들어라. 계단 밑이나 다락방에 있는 작업
공간은 이러한 이상적 공간의 예이다. 다른 예술가와
하나의 스튜디오에서 같이 작업하는 것은 고무적이고
즐거울 수 있으며, 운영비용을 절감할 수 있다. 하지만
이러한 방식은 작업실 렌트비와 출퇴근 비용을 감안하면
비쌀 수도 있다. 자원 및 연락처를 공유하고, 스스로를
그룹의 일원으로 공식화하는 것에는 장점들이 있다. 만약
당신이 이러한 방식을 선택한다면, 작업 공간을 공유할 수
있는 마음이 맞는 사람들을 찾으려고 노력하라.

체계화하라
모든 것을 작업공간 가까이에 두어라. 붓이나 사진 참고
자료를 찾으려고 이리저리 뒤지는 일이 없어야 한다.

작업 점검

작가나 일러스트레이터가 되고 싶다면 아래 항목을
점검하라.

■ 얼마나 많은 시간을 회사에 몸담을 수 있는가? 풀
타임, 완전한 성과급 방식으로 일할 것인가, 아니면
아이들을 돌보면서 파트타임으로 일을 할 것인가?

■ 일을 하는 데 얼마나 많은 공간을 필요로 하는가?
일러스트레이터들은 전통적으로 작은 공간에서 일을
하지만, 오늘날 이러한 경향이 점점 퇴색하고 있다.
일러스트레이션을 만들기 위한 공간뿐만 아니라
보관할 공간이 필요할 것이다.

■ 독립된 작업 공간을 원하는가, 아니면 누군가와
공동 작업실을 쓰길 원하는가?

■ 에이전트 서비스를 이용하기를 원하는 가 아니면

스스로 프로모션하는 것이 더 좋은가?

■ 회계사의 서비스를 이용할 필요가 있는가
아니면 스스로 재무적인 일을 관리할 수
있는가?

이러한 질문들을 각각 주의 깊게 고려해야 한다.
왜냐하면 프리랜서 작업에는 어느 것이 옳고 어느
것이 잘못된 것인지 정답이 없기 때문이다.
당신에게 가장 적합한 것이 좋은 것이다.

●비즈니스 핵심

회신하는 데 사용할 수 있는 자신만의 레터헤드와 로고 디자인을
사용한 문방용품을 구입하는 데 투자하라. 명함 및 컴플리먼트
슬립(compliment slip)은 매우 유용한 것들이다. 컴퓨터를 가지고
있다면 송장 템플릿을 생성시킬 필요가 있다. 컴퓨터가 없다면
문방구에서 복사본을 사용하라.

송장에는 고유 번호(자신의 방식을 만들어라), 이름,
연락처, 그리고 당신에게 작업을 시킨 사람의 이름 및
회사, 작업 상세내역, 완성된 작업에 대한 비용이
포함되어야 한다. 발송한 송장 사본을 보관하고,
대금결제가 완료되면 표시해두어라.

이것은 공식 문서이다. 출판사로부터의 구매 주문(아래)은 당신의
작업진행을 확인시켜주는 것이다. 그것에 서명하고 회신하며, 완성된
작품에 대해서는 송장(오른쪽)을 같이 송부한다. 이름과 주소를
포함시키는 것을 잊지 말아라.

일러스트레이터라면, 자신만의 문방용품을
디자인하고, 기량을 보여줄 수 있는 기회로 삼아라.

INVOICE

Dean Bassinger
4488 Mandy Way
Hill Valley CA 94941
Tel: 415-384-5368
email: deabs@yahoo.com

To: Patricia Whyte
Art Director
Finest Book Publishing
909 Liondale
Philadelphia
PA 400321

Date: June 20, 2004

Order number: 028-04
Reference code: ICB

To supply: 3 full color illustrations
6 black and white line drawings

(@ 300dpi on disc)

Total: $500

에이전트 고용

에이전트는 매우 유용할 수 있으며, 업무를 효과적이고
전문적으로 프로모션한다. 에이전트는 작품에 대한 적절한 대가를
협상하고, 고객으로부터의 요청 사항을 협의한다. 에이전트는 작품
수익의 15% 정도를 가져간다. 에이전트들은 새로운 재능을 찾는 데
관심이 있지만, 개인적 약속을 하기 위한 시간을 언제나 가지고
있는 것은 아니다. 이들에게 편지와 작품 샘플을 보내서 접촉하라.
웹사이트를 알고 있다면, 거기로 바로 보내도 된다. 당신이 보낸
모든 파일은 PC나 매킨토시 컴퓨터와 호환될 수 있어야 한다.
작품을 보낸 후에는 잘 도착했는지 확인전화를 하라. 하지만 전화나
회신과 관련해서 에이전트를 번거롭게 하지는 말라.

FINEST
Book Publishing

PURCHASE ORDER FOR CREATIVE WORK

THIS PURCHASE ORDER DOES NOT ACT AS AN INVOICE. PLEASE INVOICE WHEN THE WORK IS COMPLETED

TO: DATE:

PROJECT TITLE: BOOK CODE:

RETURN TO:

DESCRIPTION OF WORK:

DELIVERY:
(Failure to deliver the work on time or in accordance with the above brief may result in a reduction in or cancellation of the agreed fee.)

AGREED FEE:

In consideration of the abovementioned fee paid by Finest Book Publishing to me on delivery and acceptance of the
work described above, I hereby grant to Finest Book Publishing ownership of the a non-exclusive license in the said
work for the full period of copyright and all renewals and extensions Finest Book Publishing agrees to credit me as the
originator of the work. I warrant that the work is original, has not previously been published in any form except as
disclosed by me above and is in no way a violation or an infringement of any existing copyright or licence. I hereby
indemnify Finest Book Publishing against all actions, suits, proceedings, claims, demands, damages and costs
occasioned to Finest Book Publishing in consequence of any breach of this warranty or arising from any claim

SIGNATURE OF CONTRIBUTOR: DATE:

SIGNED FOR AND ON BEHALF OF
FINEST BOOK PUBLISHING BY: DATE:

Please sign and return the green copy of this form to Finest Book Publishing with your invoice. Keep the pink copy as
your reference.

FINEST BOOK PUBLISHING 909 LIONDALE PHILADELPHIA PA 400321
TEL (215) 770-0670 FAX (215) 770-0671

읽을 꺼리

《어린이 책 작가 연보The Children's Writers' and Artists' Yearbook》

F&W 출판그룹
미국과 영국, 호주와 캐나다의 출판사와 에이전시의
상세한 정보를 수록.

필요한 장비들

필수 품목

■ 스튜디오 설비

■ 책상과 허리를 지지할 수 있는 편안한 의자

■ 낮과 같은 느낌을 줄 수 있는 책상 전등(밤에 작업을 할
때도 당신이 사용하는 색이 진짜 같도록 해주는 것)

■ 전화기 및 자동응답기(유선 또는 무선)

■ 작품을 안전하게 보관할 수 있는 수납공간

■ 회신을 위한 서류정리 시스템

장기적 필수 품목

■ 컴퓨터와 그래픽 소프트웨어, 이메일 계정

■ 스캐너

■ 샘플 인쇄를 위한 컬러 프린터

■ 그래픽 타블렛

51
저작권과
라이센싱

일러스트레이션의 원작자로서, 당신은 자동으로 만들어낸
이미지에 대한 저작권을 보유하게 된다. 전화를 받으면서
가볍게 그린 시시한 낙서이든지 정성을 기울인 작품이든지
마찬가지이다.

읽을 꺼리

《일러스트레이터를 위한 법률과 비즈니스 관행 가이드The Illustrator's Guide to Law and Business Practice》

사이먼 스턴Simon Stern, 디어소시에이션 오브 일러스트레이터, 2008

일러스트레이터가 알아야 하는 법률의 모든 측면을 상세하게 설명해놓고 있는 매우 유용한 실무 가이드이며, 여기에는 계약 조건, 수수료 계산법, 라이센스 계약에 관한 내용이 포함되어 있다.

《아이디어의 미래The Future of Ideas》

로렌스 레식Lawrence Lessig, 빈티지, 2002

저작권 침해가 심해지는 디지털 시대에 저작권과 지적 재산권 보유자의 법적 의미에 대해서 알고 싶다면, 크리에이티브 커먼스 (Creative Commons)운동에 대한 내용을 즐거운 마음으로 읽어볼 수 있다.

http://lessig.org/blog

저작권이란 무엇인가?

저작권은 무엇인가를 복제할 수 있는 권리를 말한다. 당신은 자동으로 일러스트레이션의 저작권을 보유하게 되지만, 이 권리를 제3자에게 판매하거나 증여할 수 있다. 저작권은 반드시 물리적 형태로 남아 있는 것은 아니지만, 이 권리가 있어야만 복제가 가능하다. 제3자가 오리지널 작품을 소유하지 않고도 당신의 그림에 대한 저작권을 보유할 수 있다.

전통적인 저작권은 당신에게 일러스트레이션에 대한 복제 버전을 승인할 권리를 부여하며, 당신이 죽은 후 50년이 경과할 때까지는 공공재산으로 편입되지 아니한다. 사후 50년이 되면 저작권이 공동재산이 되며, 당신이 창작자로 언급될 수는 있지만 누구나 그 권리를 사용할 수 있게 된다는 것을 의미한다.

저작권은 유증될 수 있으며, 일부 경우에는 확장될 수 있다. 예를 들어서, 피터팬에 대한 저작권은 영국에 있는 한 아동병원에 부여되었으며, 그로 인한 수익도 모두 병원에 귀속되고 있다.

계약서를 대충 읽어보지 말 것
당신이 출판사에게 부여하는 권리가 무엇인지(출판사가 당신 작품을 즉시 또는 지속적으로 만들어낼 수 있는지 여부) 그리고 대가로 얼마를 받게 되는지를 언제나 출판사와 명확히 규정하라.

옵션 조항
일부 계약은 당신이 다른 출판사에게 작품을 판매하지 못하거나, 또는 출판사가 파산하거나 책이 더 이상 인쇄되지 않게 되면 소송을 제기하는 것을 규정한 조항을 포함하고 있다.

●위기에 처한 저작권

저작권법은 현재 이미지를 디지털 방식으로 쉽게 복제할 수 있게 됨에 따라서 위기에 처해있다. "크리에이티브 커먼즈"와 같은 단체는 저작권에 대한 좀 더 유연한 접근법을 주장하고 있다. 하지만, 전문 아티스트인 당신은 일러스트레이션 원작자로서 인정 받고 보상 받도록 당신의 권리를 보호하는 것이 필수적이다.

●라이센싱

라이센스는 고객에게 특정 시간과 장소에서 특정 형태로 이미지를 사용할 수 있는 권리를 부여하는 것이다. 라이센스는 종종 캐릭터를 개발하는 데 사용된다. 왜냐하면, 성공적인 어린이 책의 캐릭터는 침구와 장난감에서부터 음식과 옷에 이르는 모든 것의 부수적 상품을 만들어낼 수 있기 때문이다. 만약 당신이 전세계적으로 성공가도를 달리는 작품에 대한 저작권을 팔아버렸다는 것을 알게 되면 무척 실망하게 될 것이다!

라이센스는 다음과 같은 이슈가 발생하는 경우에 이미지 사용에 관한 사항을 명백히 하는 데 사용된다.

- **사용:** 일반적으로 이것은 명백하지만, 추가 사용에는 추가 비용을 지불해야 한다는 점을 명시하는 것이 좋다.
- **지역:** 본 라이센스의 통상 범주는 유럽, 미국, 전세계이다. 라이센스 비용는 당신의 이미지가 얼마나 광범위하게 배포되는가를 반영해야 한다.
- **독점성:** 고객은 이미지를 독점적으로 사용할 권리를 가지고 있는지를 명백히 하기를 원한다. 이것은 예를 들어서 책뿐만 아니라 문방용품, 연하장, 티셔츠에서부터 영화와 디지털작품 권리에 이르는 모든 재현 분야를 포함하며, 일부 경우에는 이러한 측면이 라이센스 비용를 올리는 데 도움을 줄 수도 있다.
- **기간:** 이것은 명확하지 않은 경우가 종종 있으며, 이를 해결하는 방법은 저작권 기간에 대해서는 매우 긴 라이센스를 부여하는 것이다.

- **로열티:** 출판사는 당신에게 선급금과 로열티 지불 조건을 기재한 계약서를 제시할 것이다. 로열티는 선급금이 지불된 뒤에 생기는 수익의 일정 비율을 말한다.

●계약

일러스트레이션 사용에 대해서 명백히 알고 있는 것은 매우 중요하며, 당신의 계약 사항에 대해서 잘 알고 있어야 한다. 계약은 서면 또는 구두 형태일 수 있지만, 만약 구두 계약이라면 양 당사자가 예상하고 있는 것에 대한 조건과 이러한 의무가 어디에서 끝나는지에 대해서 이해하고 있다는 것을 명백히 하는 편지나 이메일을 사용해서 대화 내용을 사후 점검하는 것이 가장 좋다. 그렇지 않으면 초기 단계에서 승인을 받았어야 하는 일러스트레이션에 대해 끊임없이 고민하게 될 수도 있다.

저작권 보호

저작권을 보호하는 가장 쉬운 방법은 일러스트레이션을 봉인된 봉투에 넣고 그것을 스스로에게 우편 발송하는 것이다. 이것이 도착했을 때 봉투를 열지 말고, 안전하게 보관하라. 이 문서는, 만약 작품에 대한 도용이 일어난 경우, 법원에서 그 이미지에 대한 당신의 사전 권리를 입증하는 데 사용될 수 있다.

누가 무엇을 소유하는가?

어느날, 당신은 라이센스 가능성이 있는 등장인물을 만들어낼 수도 있다. 당신이 보유하고 있다고 생각하는 권리를 실제 보유하고 있는지 확인하고 싶어할 수 있다.

52

작품을
보여주기

"책"이나 포트폴리오는 당신의 대표적인 작품으로 구성한다. 긴밀성과 일관성을 유지하면서도 다양한 스타일과 매체를 사용하여 당신의 능력과 아이디어를 보여주어야 한다. 또한 당신의 기량을 상세하게 보여주는 간결한 이력사항을 포함할 수도 있다. 복잡한 시장에 적합한 다양한 포트폴리오를 편집하는 것을 고려할 수도 있다. 일부 어린이 책 일러스트레이터들은, 여러 스타일의 작품 경향을 가지고 있는 경우, 각기 다른 필명을 사용하기도 한다.

이상적인 어린이 책 일러스트레이션의 포트폴리오

■ 삶과 개성으로 가득 찬 그림들
■ 다양한 분위기와 포즈의 등장인물을 보여주는 등장인물 연구
■ 좋은 구성과 시각적 이야기 기법들을 보여주는 자료
■ 풍부한 색채뿐만 아니라 흑백으로 구성된 작업
■ 바람직한 매체 활용

미완성된 작품은 삽입하지 않도록 한다. 가진 기술들을 마음껏 뽐내라! 만약 작업 중인 이야기에 사용할 아이디어들이 없는 경우에는, 잘 알려진 동화에서 발췌한 일러스트레이션들을 포트폴리오에 삽입하는 것도 좋은 방법이다. 왜냐하면 이러한 방법을 통해서 아트디렉터에게 당신이 어떠한 방법으로 본문에 접근하는지에 대한 분명한 생각을 전달할 수 있다.

●아트디렉터와의 미팅

작품을 일관성있고 깔끔하게 구성하여 수준 높은 포트폴리오를 완성한다. 명함을 인쇄하여, 아트디렉터와의 미팅이 끝난 후에 당신과 작품을 떠올릴 수 있는 수단으로써 명함을 남겨놓을 수 있다. 당신이 집에서 혼자 일한다면, 미팅에 나가기 전에 평상시 작업시 입는 옷을 평가해보고 싶어할 수도 있다. 이는 당신이 전문적으로 보여야하는 드문 경우이다. 당신 작품에 관심을 보이는 사람을 만나려고 하는 것이다.

■ 눈을 마주치고, 미소를 보이고, 악수를 하라. 연구결과에 따르면, 사람들은 면접시 단 몇 초 만에 채용여부를 결정한다고 알려져 있다. 어린이 책 출판은 협력을 기반으로 하므로, 친숙하고 열정적으로 보이게 하는 것이 중요하다.
■ 폴더를 들춰보면서 아트디렉터와 이야기를 할 때 작품에 대해서 자신감을 가져라. 좋아하지 않는 이미지에 대해서 지적할 필요는 없다. 당신의 강점을 강조하라.
■ 모든 것들을 장황하게 설명할 필요는 없다. 아트디렉터는 바쁘고, 따라서 당신이 수행했던 모든 작품의 이력에 대해서 알고 싶어하는 것이 아니라 작품이 어떠한지에 대해서 빨리 알고 싶어한다.

시도해 보자

투명 슬리브 커버가 포함된 전문적 포트폴리오에 투자하라. 크기를 생각하라. 굳이 클 필요도 없지만, 아주 작아서도 안 된다. 당신이 성취하고자 하는 것이 무엇인지 고려해 보라. 작업 중인 책에서 발췌한 펼침면 크기의 작품을 보여주길 원하는가? 원본은 얼마나 큰 것인가? 작업을 고급 품질로 복사해두고, 원본 역시 잘 보관해 두라. 포트폴리오는 명확하고 깨끗해야 하며 (먼지, 머리카락, 혹은 발자국이 있어서는 안 된다!), 논리적 방법으로 정돈되어 있어야만 한다.
작업이 지닌 의미를 이해하기 위해서 종이 더미를 살살이 뒤져가며 찾고자 하는 사람은 아무도 없다. 누군가에게 당신의 역량과 기술을 알리고자 한다면, 약 20개 정도가 적당할 것이다. 양면 테이프를 사용해 작업한 것이 안전하게 부착되어 있도록 하라.

미완성 작품
미완성 작품을 포트폴리오에 넣는 것을 피하라.

● 작품 마케팅

의뢰한 편집자나 작품 구매자의 관심을 끄는 데에는 여러 가지 방법이 있다. 연락처나 친구들을 통해서 구전되는 것이 관심을 끌기 시작하는데 있어서 가장 직접적이며 절제된 방법이다. 아니면, 지역 미술관이나 국립 미술관에 작품을 전시하거나 콘테스트에 참가하라. 작품을 알리기 위해 자신만의 프로모션 작품을 직접 우편 발송하는 것도 좋은 방법이다.《아메리칸 일러스트레이션American Illustration》과 같은 연보들 중 하나에 지면을 사는 것도 하나의 방법이다. 이러한 연보들은 수천 명의 잠재 고객들에게 발송되며, 비용이 비싸긴 하지만 그로 인해 벌어들이는 수입으로 충당할 수 있다. 당신은 "무차별 추진" 전략의 장점들과 비교해 볼 때 자신이 연구한 목표 고객 설정 전략의 장점들을 명확하게 헤아려야 한다. 목표 고객 설정 전략은 시간이 많이 소요되는 반면에, 무차별 추진 전략은 비용이 비싸다.

● 온라인 옵션

웹사이트에 가입을 하는 것도 하나의 방법이다. 이러한 방법은 유지비가 적게 든다는 이점이 있지만, 범위가 종종 너무 광범위하며, 전시되는 이미지의 절대적 양 때문에 작품이 분실되거나 제거될 수도 있다는 위험성이 있다. 비록 자신의 웹사이트를 만들고 유지하는 것에 비해서 비용이 적게 들기는 하지만, 공짜는 아니다. '어소시에이션 오브 일러스트레이터Association of Illustrators'는 협회에서 매년 출판하는 '이미지' 책을 근거로 한 유명한 온라인 포트폴리오 웹사이트로써, 영국 일러스트레이션의 최고 작품을 소개한다. "블로그"는 당신의 작품을 끊임 없이 대중에게 노출시키는 효과적인 방법이 될 수 있다. 블로그는 주로 무료이며, 이미지들과 원문들을 아주 손쉽게 일련의 형식으로 업로드 할 수 있다. 내용을 관리하기 쉽고, 당신이 원할 때에는 언제나 업데이트 할 수 있다. 블로그를 이용해 작품을 범주별로 나타낼 수 있으며, 입력한 정보들을 보관할 수 있다.

블로그는 플래시(flash) 기반 웹사이트보다 간단하지만, 편리하고 쉬우며, 좀더 구식의 포트폴리오 기반 웹사이트와 나란히 운영될 수 있다.

디지털 포트폴리오

웹사이트를 가지는 것은 분명 이점으로 작용한다. 사람들이 당신의 작품을 볼 수 있도록 이끄는 쉬운 방법이기 때문이다. 하지만 아트디렉터들은 온라인 작업을 하거나, 큰 용량의 파일들이 다운로드 되길 기다리면서 시간을 소비하는 것을 달가워하지 않는다.

의뢰인의 주의를 끌기 위해서 여전히 전통적인 방법들을 사용할 필요가 있을 것이다. 훌륭한 웹사이트를 만들고 사람들이 우연히 그 웹사이트를 방문하도록 하는 것으로는 충분치 않다. 디지털이나 온라인 포트폴리오의 장점은 영상 작업, 애니메이션 작품들, 그리고 음향 파일들이 더해진 작품들을 보여준다는 점이다.

어린이 책 출판 작품들 모두가 종이 위에서 이루어진 것은 아니며, 점점 더 많은 아이들이 온라인상으로 컨텐츠에 접근한다.

이것은 일러스트레이터들에게 굉장한 흥분을 불러일으키는 분야이며, 만약 디지털 양방향성과 애니메이션의 가능성을 이용하여 작품을 출판하는 것에 관심을 가지고 있다면, 바로 지금 순간이 당신에게 있어서 최상의 시기이다!

작품이 누군가에 의해 소개되기 위해 반드시 컴퓨터로 만들어질 필요는 없다. 종종 구식 작품이 TV에서 이례적으로 잘 재생되기도 한다

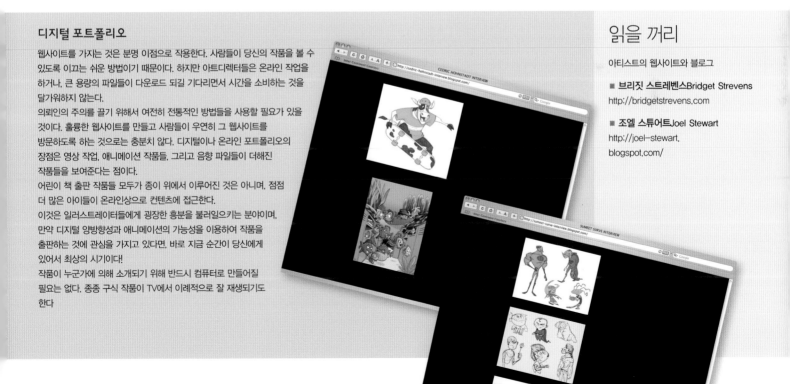

읽을 꺼리

아티스트의 웹사이트와 블로그

■ 브리짓 스트레벤스Bridget Strevens
http://bridgetstrevens.com

■ 조엘 스튜어트Joel Stewart
http://joel-stewart.
blogspot.com/

53

작품 의뢰

축하한다! 당신의 작품이 깊은 인상을 남겨 한 아트디렉터가 자신들을 위해 몇몇 작품을 만들어 달라고 요청하게 되었다. 만약 요청 받은 것이 정확히 어떠한 작업인지 확신이 서지 않는다면, 직접 질문하라.

진행
하나의 일러스트레이션에서부터, 마감일이 되기까지 의뢰 받은 작품의 총체적 특징이 만들어질 수 있다!

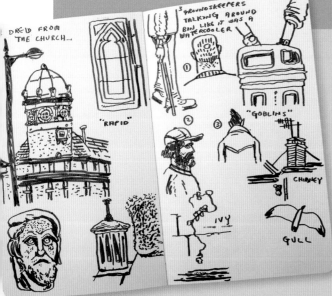

명확한 비전
일러스트레이션이나 아이디어 스케치를 시작하기 전에 개요가 무엇인지 분명히 하라.

유용한 질문들

다음 질문들은 출판업자나 아트디렉터와 함께 일할 때, 주어진 특정 업무가 무엇인지를 명확하게 하도록 도울 것이다.

■ 요청 받은 업무가 정확하게 무엇인가? 확실치 않은 일러스트레이션을 만들어내지 말라. 하지만 만약 개발 비용을 제안 받을 경우, 아이디어와 밑그림들을 개발하기 위한 논의를 할 수 있다.

■ 작품의 결과물은 무엇인가? 책으로 만들어질 것인가? 만약 그렇다면, 책의 형식과 분량에 관하여 질문하라.

■ 마감일은 언제인가? 현실적으로 가능한가? 만약 현실적으로 불가능하다면 그렇다고 말하라. 하나의 일러스트레이션을 완성하는 데에 어느 정도의 시간이 걸리는지는 다른 누구보다 스스로가 잘 알고 있다.

■ 책은 어디에서 출판되는가? 이는 이미지 속에 붙여넣을 세부 사항들에 영향을 줄 것이다. 예를 들면 노란 택시와 빨간 우체통은 특정 장소들의 고유의 것이다.

■ 작품을 어떻게 제출하는가? 원본을 우편으로 부치는가, 아니면 고해상도 스캔으로 전송해도 충분한가?

■ 대가는 얼마나 받을 것인가? 비록 일러스트레이터가 돈에 관한 이야기를 잘 못하는 것으로 유명하지만, 이용당하는 대로 놔두는 것은 도움이 되지 않는다. 당신의 작품은 상업적 가치를 지니고 있으므로, 시간을 올바르게 인식해야만 한다.

■ 선금이 어떻게 구성될 지에 관하여 물어보라. 그리고 저작권료에 관하여 물어보라.

팀워크
당신은 분위기 있는 그림들을 만들어내는 일러스트레이터이거나, 혹은 예술가의 상상력을 이끌어 내는 작가일 수도 있다. 어느 쪽이든, 둘 다 독특한 경험을 함께하게 된다!

● 저작권료

저작권료 계약은 대부분 출판업자와 저자, 혹은 일러스트레이터 간의 거래의 기초이다. 출판사는 작가나 일러스트레이터가 작업을 할 수 있도록 선금을 지불함으로써, 이들의 전문적 기술과 지식에 투자하는 데에 합의한다. 이러한 선금에 해당하는 돈이 상환되는 시점에서 출판사는 공동 사업으로부터 얻어지는 수익의 1퍼센트를 작가나 일러스트레이터에게 지불한다. 그러므로 선금의 양이 크다는 것은 당신이 서적으로부터 저작권료를 벌어들이기 시작하기까지 더 오랜 시간이 걸린다는 것을 의미한다.

그림책의 저작권료는 대개 작가와 일러스트레이터 사이에서 50/50으로 나누어진다. 때로는 이것이 불합리한 것처럼 보이기도 하는데, 그 이유는 원문은 최소화될 수 있는 반면, 일러스트레이션은 아주 많이 삽입되고 아주 세부적이기 때문이다. 이러한 경우, 더 높은 퍼센티지의 저작권료를 협상하는 것은 당신에게(혹은 당신의 에이전트에게) 달려있다.

● 책 제작

책 제작은 다음의 중요한 몇 가지 점에서 출판과는 다르다. 제작사는 자신들이 생산한 책을 보관, 분배, 혹은 시장에 판매하지 않는다. 이들은 책을 만드는 데에만 집중하며, 그런 다음에 그것을 출간이나 동시 출간의 형태로 출판사에 판매한다. 본질적으로, 포장업자는 "프리랜서 방식의" 편집/디자인/생산 단위이다. 이들은 아주 소규모 회사에서 대규모에 이르기까지 다양하며, 일반적으로 출판사보다는 선금을 적게 지불한다.

인쇄
출판업자에게 제공하는 일러스트레이션들이 세상에 나오게 되며, 수년 동안 인쇄될 것이라는 점을 명심하라. 이 때가 바로 당신이 빛을 보는 순간이다.

협상

성공적 거래를 위한 협상 비결

- 돈에 관하여 이야기 할 때에는 거만하거나 지나친 요구를 하는 것처럼 들리지 않도록 하면서 자신 있게 말한다. 작품 의뢰를 받았을 때 깜짝 놀라거나 과도하게 감사를 표하지 않고도 정중하게 기뻐할 수 있다!

- 할 수 있는 것과 출판업자에게 바라는 것을 명확히 하라. 협상을 시작할 때 만들어낸 이미지에 대한 저작권을 유지하고 싶다는 것을 분명히 말하라.

- 당신뿐만 아니라 고객이 원하는 것들을 유념하라.

- 유쾌하며 협조적이어야 한다. 언제나 정중하며 전문적일 수 있도록 애써라.

- 만약 그 계약 조건이 당신에게 받아들여질 수 없는 것이라면, 그 일을 거절할 수 있도록 준비하라.

실제 거래
수완 좋은 협상가는 자신들이 만들어 낸 등장인물들을 위한 최상의 거래를 할 것이다.

용어 해설

초보자를 위한 인쇄와 출판 용어 해설

거터 Gutter 두 페이지 크기의 지면의 중앙에 이르는 여백, 때로는 두 장의 뒷면 여백과 동일하다.

결 Grain 섬유가 종이 위에 놓이게 되는 방향. 강하게 짜인 종이들은 수채화의 엷은 칠과 그림자에 흥미로운 효과를 더해 줄 수 있다.

국제표준도서번호 ISBN 책의 출판 언어, 출판 업자와 제목, 검사 숫자를 확인할 수 있는 고유한 10자리 숫자. 또한 종종 바코드에 포함되기도 한다.

그래픽 타블렛 Graphics tablet 조판 오퍼레이터의 작업에 사용되거나, 레이아웃이나 시스템 컨트롤을 위한 전자조판 시스템에서 사용된다.

다이 컷 Die-cut 이미지 모양으로 구부러지거나, 판이나 종이를 자르는 데에 사용되는 강철 커팅 자. 색다른 책 (novelty book)에서 사용된다.

단조로운 색깔 Flat color 어떠한 색조 변화도 없는 인쇄된 색깔 영역.

더미북 Dummy 실질적 재료들을 가지고, 부피, 바인딩 스타일 등을 나타내는 정확한 사이즈에 맞추어 만들어진 작업을 위한 견본. 또한 활자물과 삽화의 위치, 여백, 그리고 다른 세부 사항들을 보여주는 작업을 나타내는 완전한 실물 모형.

두 페이지 크기의 지면 Double-page spread 스프레드를 참고할 것.

디스플레이 유형 Display Type 관심을 끌기 위해서 고안된 보디 카피 외의 유형, 예를 들면, 사이즈 16에서 72 포인트에 이르는 표제와 타이틀. 평범하지 않으며, 고도로 장식되거나 왜곡된 겉장.

라미네이팅 Laminating 인쇄물을 보호하거나 강화시키기 위해서 투명하거나 혹은 재색된, 대개 윤이 나도록 마무리를 한 플라스틱 필름을 씌우는 것. 다른 광택도, 폴딩, 그리고 강화 특색을 지닌 다양한 필름들을 사용할 수 있다.

레이아웃 Layout 재판이나 인쇄를 위해 치수를 측정하는 것 등에 대한 설명서를 활용하여 원문과 그림들의 구성하기 위한 표시.

렉트로 Rectro 오른쪽 페이지

매염제 Mordant (1) 금박을 고정시키기 위한 접착제. (2) 인쇄용 판 위의 선들을 에칭하는 데 이용되는 유동체.

면지 Endpaper 양장에서 책테를 첫 번째 섹션과 마지막 섹션에 고정시키기 위해 책의 각 끝에 사용하는 안감지.

미교정 시험인쇄본 Rough proof 위치가 정확하거나 정확한 종이 위에 찍힐 필요가 없는 시험 인쇄본.

버소 Verso 왼쪽 페이지.

복사본 Copy 인쇄된 이미지가 마련되는 사본, 타이프라이터로 친 원고, 투명화, 혹은 삽화.

본문 활자 Body type 책의 본문에 보통 사용되는 문장이며, 머리말이나 표제가 아니다. 크기는 대개 6에서 16포인트이다. 그림 책의 본문 활자는 30 포인트까지 사용되기도 한다.

블래드 BLAD 책이 출판될 때 사용되는 작은 책자이며 대개 계획된 커버와 3에서 8페이지에 이르는 내용 견본으로 구성된다. 도서 전시회, 판매 협의회 등에서 새로운 제목을 홍보하는 데 이용된다.

블리드 Bleed 1) 종이 가장자리를 인쇄하기 위해 고안된 인쇄물. 또한 제본업자가 오버 커트 여백을 설명하는 데에 이용된다. 2) 색깔을 바꾸거나 다른 색깔들과 혼합되는 잉크, 때로는 얇은 판에 의해 야기되기도 한다.

블로우-업 Blow-up 작은 원본에서 확대하는 것. 책 커버의 안감이나 종이 표지의 뒤 표지 바깥에 인쇄되어 있는 과대 선전 문구. 종종 책 뒷면에 나열된 공적들은 "불릿(bullet)"이라고 불린다.

비네트 Vignette 직각이 되거나, 도려내어 지는 것 대신에, 색조가 가장자리에서 부드럽게 에칭되도록 하는 하프톤에 더해지는 효과.

비례 In proportion (1) 재판되는 동안 같은 양으로 확대되거나 축소되는 삽화의 개별 항목들. (2) 일러스트레이션의 한 치수가 다른 치수와 같은 비율로 확대/축소하기 위한 설명.

4색 처리 Four-color process 3가지 원색과 검정색을 이용한 색깔 인화. 각 판은 스캐너나 프로세스 카메라로 원본에서 분리되어 만들어진다.

선과 하프톤 halftone 작업 결합 일련의 필름, 판, 혹은 삽화에서 결합되는 하프톤과 선 작업.

선화 Line art 중간 색조 없이 전적으로 흰 바탕에 검은 선으로만 이루어진 일러스트레이션.

섹션 Section 책이나 작은 책자의 부분을 구성하도록 접힌 종이. 섹션은 4, 8, 16 등분으로 접힌 종이들로 구성될 수 있지만, 드물게 128페이지 이상으로 이루어진 책들은 64페이지짜리 2개 섹션으로 되어 있을 수 있다.

스프레드 Spread 펼침면. 두 개의 마주한 페이지들을 가로지르는 인쇄물 지면.

시험쇄 Proof 생산에 사용되는 판에서나, 혹은 필름에서 직접적으로 만들어진 활자나 다른 이미지들로 이루어진 종이 인쇄.

앞붙이 Prelims 표제지, 속표지, 판권면, 내용, 그리고 승인이나 서론처럼 원문 이전에 제시되는 다른 제재들로 구성된 책의 시작 페이지.

연속 색조 Continuous tone 다양한 범위의 색조로 구성된 삽화.

에칭 etching 플레이트나 필름에 사용되는 화학 약품의 매염 효과. 석판술에서, 이미지가 없는 부분들이 수분을 끌어당기고 잉크를 튀겨내도록 표현한 후, 핀에 용액을 바른다.

오프셋 Offset (1) 잉크가 인쇄용 판에서 오프셋 블랭킷 실린더로, 그 다음에는 종이, 판, 금속, 혹은 필요한 모든 것으로 옮겨가는 인쇄의 석판술(때로는 활판 인쇄법). (2) 이전에 인쇄된 판을 촬영함으로써 하나의 판으로 된 책을 재판하는 것.

재판 Reproduction 조판의 완성에서부터, 석판화의 판이 인쇄기에 도달하기까지의 전체 인쇄 과정. 이 과정은 프로세스 카메라, 스캐너의 사용, 수정, 조판, 그리고 제본 작업을 포함한다.

저작권 Copyright 자신들의 원본 사용을 통제하는 저자나 아티스트의 권리. 대부분 국제 협정에 의해 대개 규제되지만, 국가 간에 상당한 차이점들이 존재한다.

정판 Justify 왼쪽과 오른쪽에 고르게 공간이 지정될 수 있도록 활자 선을 배열.

조판 Imposition 인쇄 용지 위에 페이지들을 위치시키기 위한 계획. 접혔을 때, 각 페이지가 정확한 순서로 나열되도록 하는 것이다.

좌우 맞추기 Flush left or right 단(column)의 왼쪽 혹은 오른쪽에 정렬되는 조판.

커트 마크 Cut marks 다듬어 질 페이지의 가장자리를 가리키기 위해 종이 위에 인쇄된 마크.

커트 아웃 Cut-out (1) 실루엣을 만들기 위해 배경이 제거된 삽화. (2) 내부에 패턴 다이 컷(die-cut)을 지닌 디스플레이 카드 혹은 책 커버.

코너 마크 Corner marks 코너 마크는 원본이 되는 삽화, 필름, 혹은 인쇄 용지에 찍히며, 또한 인쇄되는 동안에는 등록 마크가 될 수 있으며, 혹은 마무리 작업에서 사용되는 커트 마크가 될 수도 있다.

크로핑 Cropping 세부 사항, 세부 사항의 비율, 혹은 사이즈가 요구 사항과 일치되도록 그림과 삽화를 다듬거나 마스킹하는 것.

폴리오 Folio (1) 페이지 번호이며 또한 페이지. (2) 제본 전에 실물 사이즈의 종이가 오직 한번 접히기만 하면 되는 큰 책.

하프 업 Half up 최종 크기보다 50 퍼센트 더 큰 삽화를 준비하기 위한 설명. 원본에 있는 흠을 제거하기 위해 66 퍼센트로 재판(reproduce)될 수 있도록 하는 것이다.

하프톤 halftone 일러스트레이션을 사진적으로 점으로 쪼갬으로써 나타나는 인쇄 색조 삽화.

형식 Format 책의 모양과 크기(그리고 때로는 바인딩 스타일과 페이지의 전반적 지면 배정).

찾아보기

ㄱ

가이맨, 네일Gaiman, Neil 75
가제본 138
가족 13, 19
개성 33, 34, 38, 39, 150
건식 재료 116, 126-129
　건식 재료의 스트로크 127
　유성 파스텔: 블렌드와 리빌 129
　유성 파스텔: 솔벤트 사용하기 129
　종이의 표면 126
　지우기 기법 128
　초크 파스텔 혼합 128
　컬러 믹스와 워시 126
　크레용과 파스텔 126
결말
　결말 구성 68-69
　나쁜 결말 69
　느슨한 결말 69
　열린 결말 69
　해피 엔딩? 68
　훌륭한 결말 문장 68
계약서 148, 149
고착제 133
골격 37
과거 시제 64
관점
　다섯 소년/소녀 캐릭터 64, 65
　누가 이야기하는지 살펴보기 65
　다양한 시점 65
　등장인물의 나이 64
　서술의 관점 65
　어린이의 관점 60-61
　적절한 시제의 선택 64
관찰화 19, 25, 41
구도 11, 50, 80, 83, 84
구아슈 117, 120
그래픽 소설 74-77
　같은 규칙, 다른 스타일 74-75

다양한 독자 76
쓰기 74
그래픽 스타일 29
그래픽 타블렛 136, 147
그레이, 미니Grey, Mini 《비스킷 곰Biscuit Bear》 82
그레이브스, 데미안Graves, Damien 73
그림 형제Brothers Grimm, The 7
그림책의 목적 6
글레이징 120
긁어내기 123
금기 주제 72

ㄴ

낙서 19, 30
《너를 얼마나 사랑하는지 맞춰봐Guess How Much I Love You》, 샘 맥브래트니Sam McBratney, 애니타 제럼Anita Jeram 16, 43
네슬레 어린이 책 상(스마티즈 상)Nestlé Children's Book Prize (Smarties Prize) 29
노들먼, 페리Nodelman, Perry 《글과 그림: 어린이 그림책의 내러티브 아트Words about Pictures: The Narrative Art of Children's Picture Books》 11
누드 109
눈 38-39, 39

ㄷ

다문화 사회 44
다양한 연령대를 위한 글
　가정된 지식 110
　나이에 맞는 조정 110
　논픽션 책 해부 111
　누가 누구인지 110
　학교 교과 110
달, 로얼드Dahl, Roald
　《BFG 이야기》 35
　《로얼드 달의 유령 이야기Roald Dahl's Book of Ghost Stories》 73
　《제임스와 자이언트 피치James and the Giant Peach》 64

대상 연령
　단순함은 우둔함이 아니다 70
　독자를 이해하기 70
　마라톤 탐독 71
　적정 단어 수 71
　표시를 할 것인가? 71
대화 vs 서술 62
대화 쓰기 58-59
　리얼리즘의 포착 58
　무대 지시 58
　포함할 부분 58
더 나이 든 아이들 13
《더 뉴욕 스타》 77
더미북 11, 88-91
　가제본을 위한 페이지 준비 138-139
　구성 팁 90-91
　사례 89
　재킷 만들기 142-143
　책과 커버의 결합 142-143
　책 만들기 139
　책 평가하기 88
　천 재질의 하드커버 제본 140-141
　펼침면 개요 89
도덕적 주제 15
도서관 20, 21, 72, 102
도입
　경쟁 66
　성공적 시작 66
　페이지를 넘기는 즐거움 66
　프롤로그 67
　훌륭한 도입 문장 67
독자에게 겸손할 것 60-61
동물
　만화 77
　캐릭터 32
동물원 방문 31
동성간의 관계 47
드로잉 24, 29, 30, 31
등장인물 개발 32-35
등장인물 아이디어 18, 19
등장인물 점검목록 35
등장인물 프로필 33
　대화 63
　독자를 끌어들이기 32
　아이들이 좋아하는 등장인물 35
　작품 프리젠테이션 34, 35
디아즈, 제임스Diaz, James 99
디즈니 39
디지털 재료 조작 117
　비트맵과 백터 136, 137
　스캔한 드로잉 136

디지털 포트폴리오 151
디지털 폰트 81
딥 펜과 수채물감 28

ㄹ

라이센싱 149
라인 앤 워시line and wash
　기본 재료 124
　대안 기법 124-125
　전통적 기법 124-125
　준비 124
래컴, 아서Rackham, Arthur 131
랜섬, 아서Ransome, Arthur 《제비와 아마존 Swallows and Amazons》 73
레식, 로렌스Lessig, Lawrence 《아이디어의 미래The Future of Ideas》 148
레이, 제인Ray, Jane 52
레이드먼, 휴Laidman, Hugh 《형상과 얼굴: 스케치 핸드북Figures and Faces: A Sketcher's Handbook》 37
로스, 토니Ross, Tony 64
로열티(저작권료) 153
롤링, J. K. 《해리포터 시리즈Harry Potter series》 64, 72, 73
루이스Lewis, C. S.
　《나니아 연대기The Chronicles of Narnia series》 73
　《새벽출정호의 항해The Voyage of the Dawn Treader》 67
리, 하퍼Lee, Harper 《앵무새 죽이기To Kill a Mockingbird》 68
리브, 필립Reeve, Philip 《모탈 엔진Mortal Engines》 73
리서치 20-21
리스, 셀리아Rees, Celia 《유령 방Ghost Chamber》 73
리스크 평가 17

ㅁ

마감일 152
마네킹 37
《마더 구스Mother Goose》 7
마스킹 118, 122
　에지 마스킹 123
마스킹 용액 118, 122, 124, 125
마스킹 테입 118, 124, 125
마이다, 새라Midda, Sara 25
마이크로 칩 기술 101
마지못해 책을 읽는 독자 12, 13, 45
마케팅 151

마틴, 주디Martin, Judy 《색 드로잉Drawing with Color》 31

만화 39

말풍선 74

맥클레이, 데이빗Macaulay, David 《만물의 원리The Way Things Work》 113

머피, 질Murphy, Jill
《미스터 라지 인 차지Mr. Large in Charge》 47
《최악의 마녀The Worst Witch》 65

명함 147, 151

모험 소설 73

목탄 37, 130
목탄과 수채 28

목표 시장 12-13

몽고메리, L. M. 《빨강머리 앤Anne of Green Gables》 65

무어, 앨런Moore, Alan 《왓치맨Watchmen》 76

물감
수채 116, 118, 124, 125
아크릴 118
물감 섞기 120

미스터리 6

밀러, 프랭크Millar, Frank 《배트맨: 흑기사의 귀환 Batman: The Dark Knight Returns》 76

ㅂ

바디 랭귀지 38, 39, 40, 43, 48, 51

박물관 20, 21, 113

반투명 재료 116, 118-123
긁어내기 123
마스킹 122
반투명 재료를 위한 도구 118
색섞기 120
수채 재료 118
스폰징 123
에지 마스킹 123
워시 120
웨트 온 드라이 121
웨트 인 웨트 121
종이 스트레칭 119
종이의 질감 119

《백설공주(그림 형제)Snow White(Brothers Grimm)》 53

백유 129

백터 그래픽 136, 137

뱅크스, 아이언Banks, Iain 《까마귀의 길The Crow Road》 67

버넷, 프란시스 호드슨Burnett, Frances Hodgson
《비밀의 화원The Secret Garden》 53
《소공자》 18

버밍엄, 던컨Birmingham, Duncan《팝업: 페이퍼 매커니즘 매뉴얼Pop-Up: a Manual of Paper Mechanisms》 99

베넷, 찰스 헨리Bennett, Charles Henry 6

베일리, 니콜라Bailey, Nicola 52

베텔하임, 브루노Bettelheim, Bruno 《마법 이야기 The Uses of Enchantment 》7

보드북 101

보아케, 샬롯Voake, Charlotte 《진저Ginger》 16

볼로냐 국제아동도서전 29

부모 7, 112

분노 주제 16

불리온, 레슬리Bulion, Leslie 《파투마의 새 옷 Fatuma's New Cloth》 84, 85

브러시 40, 118, 121, 122, 124, 125, 131

브릭스, 레이먼드Briggs, Raymond
《괴물딱지 곰팡씨Fungus the Bogeyman》 76
《눈사람The Snowman》 35
《산타 할아버지Father Christmas》 47

블레이드, 애덤Blade, Adam 73

블레이크, 쿠엔틴Blake, Quentin 30, 35
《어릿광대The Clown》 74

블렌딩 126-129, 127, 130

블로그 21, 151

블룸스베리(출판사) 72

비네트 52

비속어 73, 112

비율 36-37

비트맵 그래픽 136, 137

비판적인 시각 29

ㅅ

사랑 주제 16

사서 7, 112

사진 29, 36, 49, 132, 137

사포 135

사회 사실주의 73

상실 주제 16

색
단색(모토크롬) 28
섞기 120

색다른 책 100-101

색채 심리학 96-97

색채 이론 92-95
따뜻한 색과 차가운 색 92-93, 95
보색 93, 94
색의 명암(톤) 94
색상 경향 93
색상 매치 실험 94
색상환 92, 93, 94

조화색 93

중간색 94
중간색 실험 94

중요한 2차색 95

컬러 컨트롤(색채 조절) 학습 92

흰색 추가 실험 94

색판 53

샤라트, 닉Sharratt, Nick
《넬리, 젤리에 손가락을 넣지마! Don't Put Your Finger in the Jelly, Nelly!》 43
《해적 피트Pirate Pete》 100

서술의 관점 65

서스펜스 66

《서체는 어떻게 작용하는가?Stop Stealing Sheep and Find Out How Type Works》, 에릭 슈피커만 Erik Spiekermann, E. M. 진저Ginger 80

선생님 112

섬네일 83, 84, 89, 102

성인 캐릭터 46-47

성장 주제 16

센닥, 모리스Sendak, Maurice 10
《야생동물이 있는 곳Where the Wild Things Are 》16, 43

《소녀, 소년, 책, 장난감: 어린이 문학과 문화의 젠더 Girls, Boys, Books, Toys: Gender in Children's Literature and Culture》, 비벌리 라이언 클라크 Beverly Lyon Clark, 마가렛 R. 하이고넷Margaret R. Higonnet 13

소리나는 장난감 101

소프트웨어 136

손으로 쓴 서체 80, 81

솔벤트 129

솔즈베리, 마틴Salisbury, Martin 《어린이책 일러스트레이션: 작품 그리기부터 출판까지 Illustrating Children's Books: Creating Pictures for Publication》 32

송장 147

수스, 닥터Seuss, Dr 《모자 쓴 고양이The Cat in the Hat》 35

수채 28, 29, 116, 117, 120, 122, 124
보드 119
매체 118, 119
시험 85
워시 114
잉크 116, 118, 121

《수채물감 섞기Watercolor Mixing Directory》, 모이라 클린치Moira Clinch, 데이빗 웹David Webb 95

《수채화의 입문An Introduction to Watercolor》 123

슈비터스, 쿠르트Schwitters, Kurt 81

슈스미스, 헬렌Shoesmith, Helen 53

슈워츠먼, 아놀드Schwartzman, Arnold《 디자인에이지Designage: The Art of the Decorative Sign》 80

《슈퍼맨》(만화) 76

슐레비츠, 유리Shulevitz, Uri 《그림과 글쓰기Writing with Pictures》 82

스미스, 두디Smith, Dodie 《성 안에 갇힌 사람 Capture the Castle》 65

스미스, 레이Smith, Ray 132

스미스, 스탠Smith, Stan 《드로잉과 스케치 과정 완성The Complete Drawing and Sketching Course 》37

스캐너 136, 147

스케일 36, 51, 90

스케치북 18, 20, 21, 24, 25, 28, 30, 34, 136

스크래퍼보드 130

스크랩북 20

스타이그, 윌리엄Steig, William 《당나귀 실베스터와 요술 조약돌Sylvester and the Magic Pebble》 43

스타일
상업적 29
자신만의 스타일 개발 30-31

스턴, 사이먼Stern, Simon 《일러스트레이터를 위한 법률과 비즈니스 관행 가이드The Illustrator's Guide to Law and Business Practice》 148

스토리보드 11, 13, 45, 82-87, 88
스토리보드의 예시 83
스토리보드의 필요성 83
시각적 이야기서술 (푸딩) 86-87
《파투마의 새 옷Fatuma's New Cloth》 84, 85

스톤Stone, R. L. 《구스범프Goosebumps series》 73

《스투엘피터Struwwelpeter》 10

스튜어트, 조엘Stewart, Joel 151

스트레벤스, 브리짓Strevens, Bridget 151

스폰징 123

시각적 능력 17

시각적 연구 21

신문 20

신화 15, 76

실루엣 52, 131

실버스타인, 쉘Silverstein, Shel 《아낌없이 주는 나무 The Giving Tree》 16

ㅇ

아기들
대상에 대해 바로 알기 42
성장 단계 43
아기를 그리기 37
최고의 책 43
특징 43

아기의 성장 42, 43, 45
아동 작가 & 일러스트레이터 마켓 109
아메리칸 일러스트레이션 151
《아스테릭스의 모험The Adventures of Asterix》, 르네 고시니René Goscinny, 알베르 우데르조Albert Uderzo 47
아이를 관찰하기 26-27
　사진 참고 자료 27
　실생활을 드로잉 26
　집단 행동 26
아이 돌보기 46
아이들 옷 카탈로그 45
아이들과 워크숍 17
아이디어 소통하기 11
아이디어 실험하기 17
아크릴 29, 133
아트 박스 146
아트디렉터 150, 152
안데르센, 한스 크리스티안Anderson, Hans Christian 7
알고 있는 아이를 기초로 등장인물을 창조 18-19
　관찰화를 사용한 시작하기 19
　낙서에서 시작하기 19
　사실을 토대로 시작하기 19
　어린 시절을 떠올려보는 것 18
　특정 아이를 위해 글쓰기 18
　하나의 사건을 토대로 시작하기 19
애니매이션 제작 32
애완동물 48
앨버그, 앨런 & 쟈넷Ahlberg, Alan & Janet 《피포Peepo》 42, 100
앰브러스, 빅터Ambrus, Victor 30
앳킨슨, 제니퍼Atkinson, Jennifer 《콜라주 소스북Collage Sourcebook》 132
어린 독자 71
어린 시절의 추억 18, 60, 61
어린이들의 기호 12
어린이의 시각 60-61
《어린이 책 작가 연보The Children's Writers' and Artists' Yearbook》 6, 147
어소시에이션 오브 일러스트레이터Association of Illustrators 151
에르제Hergé 《소련에서의 탱탱Tintin in the Land of the Soviets》 74
에이전트 108-109, 146, 147
에지 마스킹 123
여러 층의 매체 132
《여우와 황새》 15
역할 묘사하기 13
연필 24, 121, 124, 125, 130, 131

색연필 116, 117, 126
수채 126
콩테 130
영감 32, 33
오드리오솔라, 엘레나Odriozola, Elena 13
오웰, 조지Orwell, George 《1984》 67, 68
옥슨베리, 헬렌Oxenbury, Helen
　《옛날에 오리 한 마리가 살았는데Farmer Duck》 97
　《틱클, 틱클Tickle, Tickle 》42
온라인 옵션 151
용기 주제 16
용어집 110
우데르조, 알베르Uderzo, Albert 47
우정 주제 16
움직임 40-41
움직임을 위한 소도구 40, 41
워시 120, 121
　그림자 125
　말리기 124
　수채 126
　투톤 125
　컬러 125
　플랫 워시 120, 122, 124
원색 92, 93, 95, 97
웨트 온 드라이wet-on-dry 121
웨트 인 웨트wet-in-wet 121, 124
웰스, 로즈메리Wells, Rosemary 《요코 이야기Yoko books》 16
웰스Wells, H. G. 75
웹, 데이빗Webb, David 95
웹사이트 21, 42, 80, 136, 144, 147, 151
웰런Whelan, B. M. 95
　《색채의 조화2: 창의적인 색채 혼합 가이드Color Harmony 2: A Guide to Creative Color Combinations》 95
윌런, 모Willens, Mo 《비둘기가 버스를 운전하게 하지마Don't Let the Pigeon Drive the bus》 97
윌리스, 메러디스 수Willis, Meredith Sue 《마르코의 숨겨진 힘The Secret Super Powers of Marco》 58, 61
윌슨, 가한Wilson, Gahan 75
윌슨, 재클린Wilson, Jacqueline 《엄마 돌보기The Illustrated Mum》 73
유령 이야기 73
은유 15
의인화 31, 33, 48-49
이상적인 포트폴리오 150, 151
이솝Aesop 《이솝 우화》 6, 15
이야기 구조
　동기부여, 자극 56

적절한 결말 56
주제 56
　클라이막스 만들기 56
　행동과 적개심.반목 56
2차색 92, 93, 97
인터넷 66, 110
인터뷰하기 20
일러스트레이션과 논픽션
　국제 시장 109
　에이전트 108-109
　일러스트레이션 스타일 108
　일러스트레이터가 일하는 법 108
일러스트레이터(소프트웨어) 136, 137
일인칭 65
입문서 72
잉크, 브러시, 펜 28
잉크펜, 믹Inkpen, Mick 《키퍼와 롤리Kipper and Roly》 48

ㅈ

자이볼드, J. 오토Seibold, J. Otto 《카누를 빌린 런치 씨Mr. Lunch Borrows a Canoe》 82
자입스, 잭Zipes, Jack 《마법의 주문: 서양 문화의 놀라운 동화들Enchantment: The Wondrous Fairy Tales of Western Culture》 7
작가의 음성
　대화 vs. 서술 62
　등장인물 구성 63
　설명하지 말고 보여줄 것 63
　현대적인 방법 62
　흥미 유지하기 62
작업 공간 146
작업 생활
　비즈니스 핵심 147
　에이전트 고용 147
　장비 147
작업 점검 146
잡지 20, 42, 73, 132
장식적 폰트 81
재킷(겉표지) 103
잭슨, 폴Jackson, Paul 《팝업북The Pop-Up Book》 99
저작권(카피라이트) 21, 27, 132, 148-149
저작권료 149, 152, 153
전설 15, 76
전형 12, 13, 14, 15, 46
접힘면 84
제럼, 애니타Jeram, Anita 43
제삼자 65
제스처 38
젠더 프로그래밍 12

조부모 12, 46
조이스, 윌리엄Joyce, William 75
종교적 믿음 44
종이
　가열압착 처리된 종이 25, 118, 119
　가열압착하지 않은 25, 118, 119, 124
　거친 종이 118, 119, 123, 126
　꿰매기 135
　모자이크 133
　무거운 종이 121
　미리 스트레치된 119, 124
　블렌딩 120
　색종이 117, 126, 135
　수작업 119
　수채 29, 85, 118, 119, 124
　스트레칭 118, 119, 121
　아크릴 29
　엮기 135
　파스텔 29, 126, 128
주요 순간을 그려내기 11
주제 14-17
　고전적인 어린이 책의 주제 16
　문화적 주제 14
　오래된 이야기 15
　전형과 원칙 14
중요 프레임 11
지도 109
지우기 기법 128, 130
질투 주제 16

ㅊ

차일드, 로렌Child, Lauren 《찰리와 롤라Charlie and Lola》 35
참고 자료 21
창의적인 논픽션
　과도하게 출간되는 논픽션 112
　광범위한 영역 113
　5개의 위대한 논픽션 책 113
　대화에 주목하라 112
　리서치 113
　살펴볼 가치가 있는 논픽션 주제 112
　TV로부터의 비결 112
책 포장 153
책의 촉감 11
책포장 153
첫 경험 13
초크 28, 128
최초 독자 72
출판사
　마케팅 부서 7

일러스트레이션과 논픽션 109
저작권료 153

 ㅋ

카탈로그 42, 45
칼데콧 메달Caldecott Medal 29
칼, 에릭Carle, Eric
《배고픈 애벌레The Very Hungry Caterpillar》 100, 132
《에릭 칼의 예술 세계The Art of Eric Carle》 132
캐럴, 루이스(찰스 도그슨)Carroll, Lewis(Charles Dodgson) 《앨리스의 지하세계 여행Alice's Adventures Underground》 11, 18
캘리그래피 스타일 81
캠벨, 로드Campbell, Rod 《친애하는 동물원Dear Zoo》 100
컨투어 드로잉 131
컴퓨터 117, 136, 147
《컬러 하모니 완결 : 전문적인 컬러 정보The Complete Color Harmony Expert Color Information for Professional Color Results》, T. 소튼Sotton, B. M. 윌런Whelan 95
켈리, 월트Kelly, Walt 77
켈스 복음서 53
코웰, 크레시다Cowell, Cressida 《히컵: 뱃멀미를 하는 바이킹Hiccup: the Viking Who was Seasick》 16
콜라주 29, 101
쿠퍼, 헬렌Cooper, Helen 《호박 수프Pumpkin Soup》 97
쿨리지, 수잔Coolidge, Susan 《케이티가 한 일What Katy Did》 65
크레용 126
색연필과 크레용 29
크로스해칭 117, 126, 127, 127, 130, 131
크리에이티브 커먼스 149
클레, 파울Klee, Paul 19
클리셰 12, 44, 75
킹, 클리브King, Clive 《더미 속의 스티그Stig of the Dump》 64

 ㅌ

타드겔, 니콜Tadgell, Nicole 84
타이포그래피 78, 79
태니얼, 존Tenniel, John 11
탠, 숀Tan, Shaun 《잃어버린 것The Lost Thing》 16
테레빈 126, 129
테크닉 갤러리 116-117
텍스트 그리드text grids 80

텍스트의 비중 83
텔레비전 66
방영권 32
팩션, 다큐드라마 112
톨킨Tolkien, J. R. 《호비트The Hobbit》 68
틀과 테두리 52-53

 ㅍ

파스텔 29, 31, 117, 126
유성 29, 31, 126, 127, 129, 130, 133
초크 116, 126, 128, 130
판타지 소설 73
판화 132
팔레트 120
팔레트 나이프 28
팔코너, 이안Falconer, Ian 《올리비아Olivia》 48
《퍼블리셔스 위클리Publishers Weekly》 70
퍼즐 책 109
페티 지우개 124, 130, 131
페더링 127
페이지를 넘기는 습관 55
페이지의 활력소 78-81
본문 고려 79
손으로 쓴 서체와 표지 80, 81
웹사이트 80
타이포그래피 78
텍스트 그리드 80
폰트의 종류 81
페이퍼 엔지니어링 98, 99
페인트(소프트웨어) 136
펜
딥 펜 28, 40, 124, 125, 131
볼펜 24, 130
브러시 117
테크니컬 드로잉 펜 117, 130
펠트 펜 25
펜과 잉크 29, 30, 116, 117, 124
평판 블랙 117
《포고 "Pogo" strip》 77
포토샵(소프트웨어) 29, 117, 136, 137
포트폴리오 150, 151
폰트 78, 79, 102
종류 81
표지(커버) 80, 81
겉표지 초벌 85
겉표지(재킷)디자인의 팁 102-103
논픽션 111
더미북 142-143
최종 일러스트레이션 85
해외판 103

표현 38-39, 51
《푸딩Pudding》, 피파 굿하트Pippa Goodhart, 캐롤린 제인 처치Caroline Jayne Church 86-87
풍선 놀이 41
프로스트, 아서 버뎃Frost, Arthur Burdett 6
프롤로그 67
프리랜서 146
플래시 고든(만화)Flash Gordon 76
플릭커 www.flickr.com 21
피엔코스키, 얀Pienkowski, Jan 52
피트, 몰Peet, Mal 《타마르Tamar》 72
필명 150

 ㅎ

하그리브스, 로저Hargreaves, Roger
《리틀 미스Little Miss》 35
《미스터 맨Mr Men》 35
하이너, 마크Hiner, Mark 《팝업북과 팝업카드를 위한 페이퍼 엔지니어링Paper Engineering for Pop-Up Books and Cards》 99
하이고넷, 마가렛Higgonet, Margaret R. 13
학교 72
학교 교과 110
해리슨, 헤이즐Harrison, Hazel
《드로잉 기법 백과The Encyclopedia of Drawing Techniques》 31
《수채화 기법 백과The Encyclopedia of Watercolor Techniques: A Step-by-Step Visual Directory》 123
해외판 103, 152
해칭 127, 130
행복한 가족 13, 19
헌터, 에린Hunter, Erin 《워리어Warriors》 73
헬베티카 서체 78
현재 시제 64
협상 153
형상과 배경 50-51
호러 소설 73
호로위츠, 앤터니Horowitz, Anthony
《스톰브레이커Stormbreaker》 73
《알렉스 라이더Alex Rider》 64
《호로위츠 호러Horowitz Horror》 73
《호리드 헨리Horrid Henry》, 프란체스카 사이먼 Francesca Simon, 토니 로스Tony Ross 64
호반, 러셀Hoban, Russell 《프란시스의 가장 좋은 친구Best Friends for Frances》 16, 19
혼합 매체 29, 117
혼합 매체와 콜라주 132-135
구성재료 다루기 135
복사된 스케치에 색칠하기 135
색종이 134

아크릴과 유성 파스텔 133
자유형태를 칠하기 135
저작권 132
종이오리기 133
종이 꽃 콜라주 134
콜라주의 가능성 132
혼합 매체의 유형 132
《혼합 매체의 소개An Introduction to Mixed Media》, 마이클 라이트Michael Wright, 레이 스미스Ray Smith 132
홈스쿨 시장 72
회계사 146
휴즈, 셜리Hughes, Shirley 25
《빅 알피와 애니 로즈의 이야기The Big Alfie and Annie Rose Story Book 27
《내 인형이야기Dogger 27
흄, 에드워드Humes, Edward 112
흑백 29, 117
실루엣 드로잉 131
작업 도구 130
컨투어 드로잉 131

그림 출처

- 《곰 사냥을 떠나자We Are Going On A Bear Hunt》, 마이클 로젠Michael Rosen, 헬렌 옥슨베리Helen Oxenbury, 워커 북스Walker Books Ltd **37**

- 니콜 타드겔Nicole Tadgell, nic.art@verizon.net **1, 10, 26, 27, 45, 51, 52, 81, 84-85, 105**

- 《더 커지고 싶어Marvin Wanted More》, 조셉 테오발드Joseph Theobald, 블룸스베리 Bloomsbury **130**

- 《도깨비의 휴가Trolls on Hols》, 앨런 맥도널드Alan MacDonald, 마크 비치Mark Beech, 블룸스베리 Bloomsbury **56**

- 도버 퍼블리케이션Dover publications **10, 11**

- 브라이언 후지모리Brian Fujimori, brianfujimori. com **6**

- 슈터스톡, www.shutterstock.com **15, 18, 20, 21, 49, 59, 60, 61, 62-69, 78, 106, 107, 110**

- 스테이시 슈에트Stacey Schuett, www. staceyschuett.com **51, 81, 91, 103**

- 《야채 풀Vegetable Glue》, 수잔 챈들러Susan Chandler, 엘레나 오드리오솔라Elena Odriozola **13**

- 《어린 병아리This Little Chick》, 존 로렌스John Lawrence, 워커 북스Walker Books Ltd **79**

- 《옛날에 오리 한 마리가 살았는데Farmer Duck》, 마틴 워델Martin Waddell, 헬렌 옥슨베리Helen Oxenbury, 워커 북스Walker Books Ltd, London SE11 5HJ **32**

- 제스 윌슨Jess Wilson, www.jesswilson.co.uk **149**

- 《진저Ginger》, 샬롯 보아케Charlotte Voake, 워커

- 북스Walker Books Ltd **16**

- 《푸딩Pudding》, 피파 굿하트Pippa Godhart, 캐롤린 제인 처치Caroline Jayne Church, 레이첼 오르타스Rachel Ortas **44**

- 《해리 포터Harry Potter》, J. K. 롤링Rowling, 어린이판 재킷 일러스트레이션, 클리프 라이트 Cliff Wright, 성인판 재킷 일러스트레이션, 마이클 와일드스미스Michael Wildsmith, 블룸스베리Bloomsbury **72**

그밖의 아티스트

- 나디아 새럴Nadia Sarell
- 다이앤 에반스Diane Evans
- 데이 오웬Dai Owen
- 데이빗 비그널David Bignall
- 데이지 래Daisy Rae
- 루시 리처드Lucy Richards
- 루이스 테이트Louise Tate
- 리 설리번Lee Sullivan
- 밀레나 미칼로브스카Milena Michalowska
- 실리어 클락Celia Clark
- 아이언 벤폴드 헤이우드Ian Benfold Haywood
- 애덤 팩스맨Adam Paxman
- 앰버 로이드Amber Lloyd
- 에밀리아 로블레도Emilia Robledo
- 올가 솔라보리타Olga Solabaurieta
- 젬머 레이노어Gemma Raynor
- 카리나 듀런트Karina Durrant
- 카트린 데미스Kathryn Demiss
- 커스틴 해리스 존스Kirsteen Harris-Jones

- 케이트 리크Kate Leake
- 케이티 클레민슨Katie Cleminson
- 필 오코너Phill O'Connor
- 헤더 앨런Heather Allen
- 헬렌 베이트Helen Bate
- 헬렌 슈스미스Helen Shoesmith
- 헬렌 팝워스Helen Papworth